가족을 그리다

그림 속으로 들어온 가족의 얼굴들

박영택 지음

바다출판사

연초에 경기대학교 인문과학연구소에서 〈가족: 오래된 미래〉라는 제목
의 세미나를 준비하면서 내게 '미술이 바라본 가족'을 테마로 발표해 줄
수 있느냐고 물어 왔다. 그것이 계기가 되어 한국 근현대 미술 속에서 가
족을 소재로 한 작품들을 떠올려 보고 찾아보았다. 세미나 발표 원고는 원
고지 100여 장 분량이었는데, 마침 이 원고를 접한 바다출판사에서 책으
로 엮어 보자는 제의를 했고, 나 또한 별다른 저항 없이 그에 응했다.

생각해 보면 나는 내 의지로 일을 시작해 본 적이 거의 없다. 무언가를
갈급하게 욕망하고 이를 성취하기 위해 일을 저지르진 않았던 것 같다. 그
저 이렇게 우연에 의해, 그럭저럭 견딜 만한 강도의 일이라고 생각되면 그
냥 받아들이는 편이다. 거절하기 어렵고 바쁜 척하기 싫다. 그러고는 내내
후회하고 절망하기를 반복한다. 그렇게 몸은 축나고 속도 얼굴도 까맣게
타들어 간다.

다소 급작스럽게 책으로 엮으려니 여러모로 아쉬운 점이 많다. 우선 엄
청나게 비非가족, 심지어 반反가족적인 내가 뜬금없이 가족에 대한 글을
쓴다는 사실이 내내 거북하고 불편했다. 살아오면서 가족에 대해 깊이 있
게 생각해 보거나 고민해 본 적이 거의 없는 나에게 이 책은 매우 기이한

만남이다. 한편으로는 낯간지럽고 쑥스러운 일이다.

한국 근현대 미술사의 흐름 속에서 가족 이미지를 찾는 일은 그다지 어렵지는 않았지만, 그것이 그동안 급변한 한국 사회에서의 가족 문제와 어떤 식으로 연관을 맺고 있는지를 헤아리면서 글로 풀어내기란 사실 힘들고 벅찬 일이었다. 이러한 고민과 함께 그간 우리 미술의 흐름 안에서 가족이 어떻게 다루어졌는지를 중점적으로 기술해 보았다.

그러기 위해서 먼저 서구에서 태동한 가족의 역사적 개념과 이를 반영한 가족 이미지를 간단하게나마 살펴보고, 근대로 넘어오기 전 한국 전통 회화 속에 반영된 가족 그림을 찾아보았다. 이어서 한국 미술에서 상투화된 모성의 이미지와 단란한 가족상의 정체를 거론한 후, 한국전쟁이 야기한 가족의 죽음과 해체를 경험한 미술인들이 본격적으로 가족 문제를 다룬 예, 1960~1970년대 근대화와 산업화의 격랑 속에 밀려난 전통적인 가족제도, 1980년대 도시 빈민의 가족 문제, 그리고 1990년대 들어와 제기된 가족에 대한 반성적 측면과 다양한 가족 관계 등으로 이야기의 폭을 넓혀 보았다.

다소 피상적이고 단편적인 기술에 머물고 있으며 가족 문제의 다기한

흐름과 양상을 미술 작품을 통해 치밀하게 분석하거나 충분히 다루지 못한 점들이 있을 것이다. 너그러운 마음으로 읽어 주시기 바란다. 여러 책과 화집에 실린 글들을 참조·인용했으나 일일이 출처를 밝히지 못하고 참고 문헌으로 대체했다. 양해를 부탁드린다.

《가족을 그리다》역시 그간에 출간된 책들과 궤를 같이 한다. 《식물성의 사유》, 《나는 붓을 던져도 그림이 된다》를 거쳐 이번에는 한국 미술 작가들에게 있어 가족이 무엇이며, 어떤 식으로 그 가족 문제를 형상화하고 있는지를 헤아려 보고자 했다. 가족으로부터, 가족 문제로부터 자유로운 이는 없을 것이다. 작가란 존재 역시 가족 구성원으로서 겪는 모든 문제를 자신의 작업 속으로 불러들여 해명하고자 할 것이다.

이 책은 그런 흔적, 상처를 모은 것이다. 한국 근현대 미술사의 궤적 속에 '가족'이 어떤 식으로 재현되고 있는지를 살피는 것은 새삼 가족이 무엇인가를 반추하는 일이자 동시에 한국인, 한국 미술인들의 내면세계, 일종의 트라우마를 엿보는 소중한 기회이기도 하다.

무엇보다도 이 책이 나올 수 있는 동인을 제공해 주신 경기대학교 인문과학연구소의 김기봉 교수님과 세미나 원고를 읽고 책으로 엮자고 격려해

주신 정구철 전 바다출판사 사장님, 난삽한 원고를 공들여 책으로 만들어 주신 편집부의 나희영 님께 진심으로 감사드린다.

새삼 작년에 돌아가신 아버지가 생각난다. 아버지의 가족이었던 순간이 불현듯, 추억처럼 악몽처럼 혹은 너무 아득해서 도무지 실감나지 않는 그런 환각들이 되어 마구 스친다. 무덤 없이 가신 그분의 유골을 깊은 구덩이에 붓고 오던 날의 그 바람과 햇살이 다시 눈앞에 어른거린다. 봉분 대신 바람과 햇살 사이로 가루가 되어 마냥 떠돌 아버지가 이 책을 읽어주시려나…….

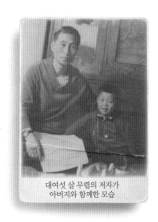

대여섯 살 무렵의 저자가
아버지와 함께한 모습

광교산 자락에 자리한 연구실 9218호에서

박영택

:: 차
례

가족, 그림 속으로 들어오다

피는 물보다 진하다

빛바랜 가족의 풍경

모성이라는 틀

우리 미술 속 가족의 얼굴과 숨결

우리는 태어나는 순간 이미 누군가의 가족이다. 가족 없이 이 세상에 나온다는 것은 불가능하다. 나는 나이기 이전에 가족 구성원 중 하나다. 그것은 자신의 의지와는 무관하다. 나는 결코 가족을 선택해서 태어날 수 없다. 그런 의미에서 주어진 가족은 누군가에게는 축복이고 누군가에게는 굴레나 천형 같은 것이다.

가족 없이 태어난다는 것은 있을 수 없지만 어린 시절 나는 가끔 내가 고아였으면 하는 바람을 가진 적이 있다. 부모와 가족이 없는 이들이 어떻게 지내는지 궁금하기도 했지만, 사실은 술에 취해 돌아와 가족에게 술주정하거나 행패를 부리는 아버지의 모습을 볼 때마다 드는 생각이었다. 이제 그런 아버지도 안 계시고 그 자리를 내가 대신하고 있음을 생각하면 순간 등골이 오싹하다. 가족 안에서 만들어진 내가 다시 그 가족을 복제하고 있다.

이렇듯 우리는 그 누구의 가족 구성원으로 생을 출발한다. 가족을 떠난 개인의 탄생이란 존재하지 않는다. 따라서 내 삶은 그 가족 구성원 속에서 자리매김되고 강제된다. 나란 존재는 결국 그 가족 안에서 만들어진다. 나는 이미 아버지와 어머니 되기, 닮기로부터 시작해 가족과 친족의 범위 안에서 훈육되고 구성되며 그들 속으로 끝없이 융화된다. 내 몸은 이미 무수한 아버지와 어머니의 피로 혼재되어 있고 까마득한 가족들의 유전인자를 고스란히 이어받고 있는 것이다. 그래서 나는 가족과 분리될 수 없다. 가족으로부터 떠난 나를 상상하기 어렵다는 것이다. 가족은 더할 나위 없이 소중하고 좋지만 한편으로는 내 삶을 옥죄는 덫이기도 하다.

가족은 출생을 통해 이어지는 혈연관계, 생계를 책임지는 가장 그리고 가사를 돌보고 가족을 배려하는 아내라는 성 역할과 더불어 생물학적 분업을 기초로 하는 자연적인 단위로 이해된다.

가족에 대해서는 일반적으로 세 가지 통념이 지배적이다. "첫째, 자연발생적이고 생물학적으로 형성된 것이며 둘째, 공동체적인 본성을 지니고 있고 셋째, 핵가족이 가장 보편적인 형태"라는 것이다. 이 같은 가족 개념은 매우 완강하게 자리하고 있다. 가족은 출생, 질병, 죽음과 같은 근본적으로 생물학적인 사건들과 관련되어 있기에, 흔히 성관계가 이루어지고 먹고 자는 장소이며 친족이라는 친밀한 형태의 유대 관계가 맺어지는 장소로 이해되어 왔다.

사실 가족은 남녀의 결혼으로 이루어지지만 아이의 탄생으로 결정된다. 자녀의 출산과 양육은 보통 가족의 핵심적 활동이다. 그래서 가족의 우선적인 기능은 자식의 생산과 교육이다. 인간의 아이는 가장 고등한 유

인원의 새끼보다도 훨씬 오랜 기간 동안 부모의 보호를 필요로 한다. 결혼 직전까지, 아니 독립해 나가도 죽을 때까지 부모의 도움을 필요로 한다. 무서운 관계다. 따라서 짝짓기, 임신, 출산과 같은 재생산 행위가 법을 기초로 한 부모됨, 즉 아버지와 어머니가 오랫동안 자녀를 돌보는 관계, 다시 말해 양육의 즐거움과 어려움을 함께 감수하는 관계와 연결되지 않는 문화란 존재할 수 없다. 생각해 보면 아이의 탄생이 진정한 의미에서 가족의 탄생인 것이다. 흔히 가족의 네 가지 기능으로 성적 욕구 충족, 사회 구성원의 재생산(출산, 양육, 교육), 정서적 안정, 경제적 기본 단위로서의 기능을 꼽는다. 교과서에 나오는 말이다.

문화인류학적 정의에 따르면, 가족에 대한 최소한의 정의는 바로 '불의 공유'이다. 인간이 불을 사용하게 되면서부터 음식을 조리하고, 좀 더 맛있고 영양가 있게 섭취할 수 있게 되었다는 사실이 가족을 형성하는 데 결정적 수단이 되었다. 불은 사람들을 한데 모이도록 했을 것이다. 추위와 짐승의 위협을 피해 불 주변으로 모여들면서 그들은 비로소 친밀감, 공동체 의식, 나아가 모종의 연민의 감정을 느끼지 않았을까? 더구나 그 불을 이용해서 음식을 나눠 먹으면서 배고픔을 피하고 목숨을 이어 가는 과정에서 자연스레 함께 모여 생활하면서 가족이 만들어진 것이리라. 물론 근대적 의미의 가족과는 거리가 멀지만 말이다.

불이 없었다면 사랑도, 가족도 불가능했을까? 따뜻한 불과 따스한 음식이 서로를 밀착시키고, 서로가 동일한 존재라는 사실, 그러니까 배가 고프고 추위를 타는 나약한 인간이란 그 진실만큼은 깨닫게 해주었을 것이다. 그리고 이는 서로에 대한 연민과 배려의 마음으로 번졌으리라. 오랜

세월이 지나면서 그 같은 경험이 쌓여 가면서 비로소 사랑의 감정이 밀려들고 그 감정은 함께 도움을 주면서 보호하면서 살아야 하는 존재임을 자각시켰으리라. 아! 놀라운 불의 힘. 그러니까 사랑이란 인간이 배와 배, 몸과 몸, 얼굴과 얼굴, 눈과 눈을 맞대는 자세(정상위)로 성행위를 나누면서 생겨나게 되었을 것이고, 여기에 불이 결정적 역할을 했으리라 상상해 본다. 이처럼 가족은 서로를 알아보고 타인과 구별할 수 있는 사람들로 이루어지는 집단으로서, 제한된 물리적 공간, 화덕(불), 가정을 공유하며 가족 구성원 간의 사랑이라는 독특한 정서를 지닌다.

불의 공유는 결국 함께 식사하는 공동체를 탄생시켰으니 그들이 바로 가족이다. 함께 식사한다는 것은 목숨을 공유한다는 말이다. 가족 구성원은 매일 일정한 시간에 밥상에 모여 다음 생을 기약하고 도모한다. 김이 모락거리는 따뜻한 흰쌀밥을 목구멍에 밀어 넣으면서 가족들이 오늘도 배고프지 않고 무사히 살아 있음을 확인하고 앞으로도 변함없이 함께 살고자 결의한다. 식탁은 사뭇 비장한 결의가 이루어지는 공간인 셈이다.

그러나 가족의 모든 갈등과 불화, 상처와 눈물 역시 그 밥상에서 우선적으로 벌어진다. 어린 시절 부모님이 심하게 말다툼을 하면 으레 그 밥상부터 나가 뒹굴었다. 그 광경을 풍경처럼 보고 있던 나는 최소한 식사는 마친 후에 싸우면 어떨까 하는 생각을 곰곰이 했었다. 제발 가족 간의 언쟁은 식사 시간만큼은 피해서 하자는 것이다. 그래서일까, 지금도 나는 밥상 풍경을 바라보면 그 시간이 악몽처럼, 슬픔처럼 떠오른다. 누추한 살림을 적나라하게 드러내 주던 밥상에 상처까지 얹혀서 말이다.

어쨌든 가족은 그렇게 목숨의 가장 근원적이고 본능적인 욕구를 함께

채워 나가는, 도모해 가는 이들이다. 그래서 가족 구성원의 결속은 다소 눈물겹다.

오랫동안 가족은 자연스럽고 당연한 것으로 생각되어 왔다. 그러나 자연과 본능에 가장 가깝다고 생각되는 가족조차 역사와 사회에 의해 변화한다는 것도 사실이다. 가족이란 사회와의 상호 작용을 통해서 구성되는 역사적 형성물이다. 가족 집단은 공간과 시대에 따라 다양한 형태로 존재했고 지속적으로 변화를 거듭해 왔다. 그리고 지금 이 순간에도 변화하고 있는 중이다.

오늘날 가족은 만들 수도 있지만 동시에 해체될 수도 있는 불안정한 것이 되었다. 더 이상 확고부동하고 고정된 것이 아니다. 전과 달리 가족은 회의와 의심의 대상, 나아가 부정의 대상이 되고 있다. 동시대 사람들은 서서히 그 가족제도를 반성하고 고민한다. 왜 많은 이들이 자본주의적인 가족을 보편적인 제도라고 믿는지 질문을 던진다. 아울러 우리의 가족을 '필수적이고 자연적'이라고 보는 견해를 대체할 만한 것은 없는지 찾고 있다. 이제 근대의 대문자 가족the Family이 해체된 탈근대적 상황에서 가족의 본래 기능을 대체적으로 수행할 수 있는 '대안 가족'이 아니라, 가족에 대한 '대안 개념'이 적극 모색되고 있는 실정이다. 그만큼 가족이 문제가 되고 있다.

미술은 항상 당대의 삶에서 유래하는 핵심 문제를 시각적으로 해명하고자 한다. 미술은 그런 의미에서 시대를 보는 초상이자 현실을 비추는 거울과 같다. 물론 미술은 미술의 방식으로 현실을 조망하고 독해한다. 미술이 삶의 문제를 조명할 때면, 무엇보다도 삶의 위기, 정체성의 위기를 우

선적으로 발화한다. 예술은 현존하는 삶에서 늘 새로운 삶, 보다 인간적인 삶을 꿈꾸기에 기존 삶의 가치관이 균열을 일으키는 지점에서 먼저 파생된다. 예술가는 세계와 현실에 대해 불만이 많은 자들, 의심이 많은 자들이다. 세계와 불화하는 이들이다. 그것은 이 세계와 삶이 불만이 아니라 그것이 작동되는 정치적, 사회적 방식에 대한 불만이다. 이런 식의 삶이 아닌 다른 식의 삶에 대해 발화하는 존재가 예술가다.

최근 한국 현대 미술에서 유독 가족을 다룬 작업을 자주 접한다. 오늘날 가족의 역사와 문제에 관심을 갖는 이유는 그것이 사회나 체제를 이루는 기본 단위이고, 각 개인에게 일상생활을 매개하는 가장 중요한 고리이자 자기 정체성을 구성하는 핵심 공간이기도 하지만, 동시에 가족에 대한 기존의 개념이 급격히 와해되고 변질되고 있기 때문일 것이다. 그와 함께 지금까지의 삶, 개인의 삶을 규정하는 모든 제도에 대한 반성과 해체의 시각 또한 반영하는 것이리라.

이 책은 한국 근현대 미술사에 반영된 가족 이미지를 찾아가는 여정이다. 먼저 가족 그림의 기원을 탐색하기 위해 서구의 근대 가족 개념을 반영한 작품을 간략하게 살펴볼 것이다. 그런 다음 한국 전통 사회에서부터 근대기, 일제 강점기, 한국전쟁, 그리고 1960~1970년대 및 1980~1990년대를 지나 오늘에 이르기까지 가족의 개념과 이미지가 어떻게 변천했는지를 살펴볼 것이다.

한국 근현대 미술에 투영된 가족 이미지는 당대의 가족 관계와 개념의 변천사를 압축해서 보여 준다. 근대기에 서구로부터 들어온 핵가족과 가족 이데올로기가 각 개인들에게 어떻게 흡수되고 인식되었는지는 당시 화

가들의 그림 속에 잘 반영되어 있다. 그들의 그림에는 당대인들이 꿈꾸었던 이상적인 가족상이 담겨 있는 동시에, 그로부터 요원한 현실에 대한 자괴감이 서려 있다.

한국전쟁은 가족 문제를 그 어떤 것보다 절실하게 부각시켰다. 수많은 사람들이 죽고, 이별하고, 이산과 망향의 고통을 겪으면서 가족의 소중함을 뼈저리게 체득했다. 동시에 전통적인 가족주의는 조각나 버렸고, 현실 속 가족은 가난과 불구의 몸이 되었다. 그런 상처는 역설적으로 단란하고 이상적인 가족상을 꿈꾸게 했는지도 모른다.

그러나 그 후 가족은 많은 이들에게 정신적인 외상으로 자리 잡게 된다. 1970년대 급속하게 진행된 근대화와 산업화는 농촌 경제에 기반한 전통적인 가족주의를 송두리째 흔들었다. 이농에 따라 도시 빈민 노동자로 살아가는 가난하고 소외된 이들의 가족 문제가 불거졌고, 따라서 당시 한국 사회의 모순을 가족을 통해 고발하는 작업들이 등장했다.

1980년대 이후 페미니즘 시각에서 기존 가부장적 가족제도가 비판되고 새로운 가족제도의 정립이 모색되는 한편, 제도로서의 가족이 본격적으로 논의되기 시작했다. 페미니스트들은 그간의 지배적인 가정들에 도전했다. 전형적 가족monolithic family이라는 이데올로기에 반대한 것이다. 여성 작가들이 자신들의 시각에서 현재의 가족 문제를 드러냈고, 몇몇 작가들은 이전과 다른 새로운 형태의 가족제도를 담아내기도 했다.

역사적 고찰을 통해서 가족은 지고불변의 실체가 아님이 드러났다. 이제 우리는 개체성을 유지하면서도 상호 배려와 책임 윤리 그리고 돌봄의 철학에 기초한 지속적인 연대로서의 가족이라는 대안적 유형을 형성할 새

로운 담론을 만들어 가고 있다. 우리는 가족이 사라질 것을 두려워하거나 희망할 이유는 없다. 다만 우리가 질문할 수 있는 것은 가족이 무엇을 하기를 원하는가, 라는 것이다.

가족을 소재로 한 한국 근현대 미술 속에는 전 세계적으로 유래가 없을 정도로 전통과 현대의 현기증 나는 교차와, 변질의 시간을 체험해 온 한국 근현대사의 표정이 적나라하게 엉켜 있다. 이렇게 가족을 다룬 이미지에는 한 사회의 모든 것이 응축되고 저장되어 있다.

가족, 그림 속으로 들어오다

가족의
탄생

영어 패밀리family의 어원은 라틴어 파밀리아familia이다. 이 단어는 노예를 의미하는 파물러스famulus에서 파생되었다. 당시 파밀리아는 우선 한 지붕 아래 거주하는 노예와 하인 그리고 온 가족과 주인을 지칭했으며, 또한 주인의 지배하에 있었던 안주인과 아이들, 그리고 하인을 가리켰다. 그러니까 한 지붕 아래 살아 있는 개개인 전체를 말하는 것이다. 그리고 이는 가족이 가부장적 재산권에서 유래했음을 보여 준다. 오늘날까지 사회적 부와 가난의 세대적 재생산은 이렇게 가족을 매개로 이뤄진다.

가족은 두 가지 수준의 의미를 지니는데, 한 가지는 규범적인 것으로서 남편, 아내, 자녀들이 함께 사는 혈연 집단이며, 또 한 가지는 사람들이 선택적으로 활성화하는 지점에서 좀 더 확장된 혈연관계망을 가리킨다. 가족이란 사람들을 가구 내부로 새롭게 받아들이는 규범적이고 정확한 방식이다.

가족은 언제부터 미술의 소재가 되었을까? 가족 초상화의 기원은 이집트 고분벽화로까지 거슬러 올라간다. 이후 지속적으로 재현되어 왔는데, 당연히 왕족과 귀족, 즉 지배 계급의 가족 초상화가 거의 전부였다. 한편 《성경》이란 텍스트를 기반으로 한 종교화에서는 예수의 가족, 그리고 성모상 등이 가족 초상화로 볼 수 있는 대표적 사례를 제공했다. 사실상 가족에 대한 보편적인 이미지는 성모상에서 연유한 바가 크다.

서양 미술사를 살펴보면, 17세기 후반을 거쳐 18세기에 들어서면서 가족 초상화가 급격히 증가했음을 알 수 있다. 물론 이전부터 왕족이나 귀족들의 초상화, 가족 초상화는 오랜 전통 속에서 제작되었지만 18세기 이후, 이전과는 다른 가족 초상화가 빈번하게 그려지기 시작했다. 특정 지배 계급의 권력과 위용을 과시하는 수준에서 벗어나 일반 계급의 가족이 그림의 소재가 되었다는 사실은 매우 의미심장하다.

이제 왕족이나 귀족과 같은 지배 계급, 권력 계층이 이미지를 독점할 수 없게 되었다. 이미지가 지배 계급의 지위와 권력을 드러내는 도구적 수단에서 자유로워지는 순간, 미술은 누구나 즐기고 소유할 수 있는 그 어떤 것으로 인식되었다. 이제야 비로소 일반인들의 미술품 소유, 그리고 그들 가족의 초상화 제작 등이 가능해지기 시작했다. 그러기 위해서는 종교의 자유와 신분제 사회의 붕괴가 뒤따라야 했다.

또 하나 생각해 볼 수 있는 것은 귀족 문화에 대한 일반 계층의 모방과 동경 심리다. 귀족들처럼 자신들도 동일한 양식의 초상화, 가족 초상화를 소유하고 싶었을 것이다. 새삼 가족에 대한 의미가 중요해지거나 새롭게 인식된 것도 자명한 사실이다

이는 유럽의 전통문화와 권력 구조가 서서히 붕괴되는 지점과 맞물려 있다. 새로운 가족 개념은 근대적인 부르주아 문화가 형성되고 난 후 유력한 사상으로 떠올랐다. 유럽에서는 18세기부터 19세기에 이르는 동안 '중간 계급'의 가정에서 발생한 가족주의가 가족 간의 공간을 새로이 편성하기 시작했다.

18세기 초까지 미술사에서 가족 그림은 지배 계급의 위용과 권력, 그들의 명예를 과시하는 선에서 재현되었다면, 이에 반해 일반 평민의 가족 그림은 풍속화 영역 안에서 다루어지면서 대개 조소와 비아냥의 대상으로 취급되었다. 그러나 18세기 중반부터 계몽 사상이 퍼지면서 가족이라는 주제는 진지하게 다루어지기 시작했다. 당대 사회상을 반영해 점차 그 모습이 바뀌게 된 것이다. 당시 영국에서 그려진 가족의 초상화를 보면 모두 평범하고 비근한 가족의 일상적 활동을 포착하고 있다. 정치나 권력, 신화나 종교적 의미가 지워진 가족의 일상이 자연스레 재현되고 있다는 인상을 준다.

그 그림들은 가정적인 주제를 표방하고 있으며 가정에 걸기에 적당한 크기로 그려졌다. 가정 실내에 거는 게 목적이라는 것이다. 가족 그림은 그곳에 걸려서 가족공동체를 확인해 주는 시각적 증거가 됨과 동시에, 그림으로부터 가족 이데올로기를 내재화하기 위한 수단으로 그려졌다. 그림의 내용은 한결같이 화목한 가정 생활이나 좀 더 넓은 교우 관계와 같은 이상적인 덕목을 제시하는 공적인 발언을 담고 있다. 오늘날 집집마다 거실에 커다랗게 걸려 있는 가족사진과 동일한 구실을 했던 것이다.

이제 가족 그림이란 당대의 가족에 대한 개념, 이상, 믿음, 가치 등을

구현하고 증거하는 시각적 장치가 되었다. 예를 들어, 대부분의 그림들이 세심한 구성, 세밀한 의복 묘사, 치밀한 재현 수법을 통해 가족 간의 애정을 강조하는 한편, 가장으로서의 남편의 지위를 명확히 보여 주는 형식을 취하고 있다. 그러므로 가족 구성원은 가부장의 권위와 보호 아래 단란한 삶을 영위하고 있으며 아이들은 부모의 보호 아래 양육되어야 한다는 점을 시각적으로 제시하는 것이다. 가정의 아이들이란 가정에 구속될 때만 제대로 성장할 수 있다는 것을 나타내는 상징과 우의寓意로 가득 찬 그림이 당시 가족 초상화의 일반적인 성격이었다.

따라서 그때의 가족 그림이란 단지 가족 구성원의 재현이나 기록에 머물기보다는 아버지, 남편의 권력과 가부장제 질서를 유지하고 이를 공고히 하는 그림이라고 볼 수 있다. 그리고 부모와 아이들의 종속 관계를 드러내고 단단히 확인시키는 그림이다. 일종의 이데올로기적 그림, 또는 부적 같은 셈이다.

가족들이 자리한 뒷배경에는 대부분 웅장하고 아름다운 자연 풍경이 등장하는데, 이는 이들 가족의 보금자리가 될 세상이자 이성과 문명에 의해 길들여져야 하는 대상으로 제시된다. 가족은 자연과 세계를 지배하고 그 물적 기반을 삶의 자산으로 적극 취해서 보다 풍요롭고 안락한 삶을 추구해야 한다는 것이다. 아울러 부모 사이에 놓인 아이들이란 존재 역시 그 자연과 마찬가지로 이성적 사고와 교육에 의해 길들여지고 훈육되어야 하는 존재라는 사실도 은연중 암시된다. 이 같은 가족 개념은 근대 부르주아 문화의 형성과 궤를 같이하면서 나아간다.

근대 부르주아 문화의 형성과
가족 그림의 등장

프랑스 화가 니콜라 드 라르질리에르^{Nicolas de Largillière(1656~1746)}의 〈가족
초상〉은 단란한 가족 그림의 대표적인 예다. 피라미드형의 안정적인 구도
아래 한 남자와 그의 아내, 그리고 딸을 그린 이 그림은 가족의 단란한 한
때를 보여 준다. 무엇보다도 작품 속 등장인물들의 시선이 무척 흥미롭다.
남자는 우리를 바라본다. 그는 자신이 능력 있고 부유하며 가정적인 남편
이자 아버지임을, 온화해 보이면서도 단호한 표정으로 보여 준다.

안색이 좋고 무척 건강해 보이는 남자는 의연하고 자랑스럽고, 명예로
운 존재인 양 앉아 있다. 그의 옆에는 사랑스러운 가족이 있고 그 뒤로는
자신의 소유지인 듯한 광활한 풍경이 아름답게 펼쳐져 있다. 남자는 그 모
든 것을 주관하고 통솔한다. 그는 가족을 소유하고 자기 영지의 모든 것을
사냥하며 자기 것으로 만들 수 있는 유일무이한 권력자다. 남자의 손가락
을 핥아 대는 개는 충복한 소유물을, 그 반대편에 놓인 죽은 새는 그들 땅

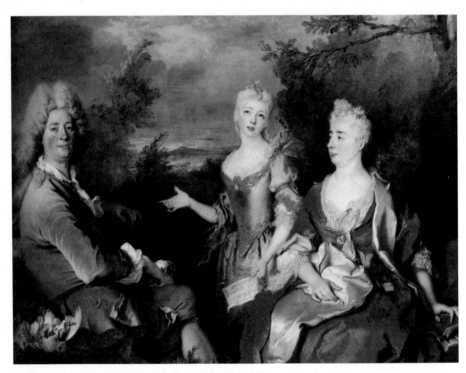

❖ 니콜라 드 라르질리에르, 〈가족 초상〉, 캔버스에 유채, 232×187cm, 17세기.

에서 사냥한 것임을 보여 준다.

부인은 그런 남편을 다소곳이 쳐다본다. 무척이나 순종적으로 남편의 존재를 존경하듯 바라본다. 남편을 잘 만나서 호강하고 있음을 그녀도 인정하는 표정이다. '여자 팔자 두레박 팔자'라는 우리네 속담처럼 전통 사회에서 여자는 남자/남편의 소유물로 인식되었다. 남편의 지위와 경제적 능력에 의해 여자의 정체성이 규정되었던 것이다. 그것이 여자, 부인에게 주어진 역할 모델이다. 그림 속 부인에게는 충직한 개와 마찬가지로 남편을 위해 헌신하고 가족을 보살필 의무가 있다. 화려한 옷과 공들인 머리 장식, 조심스러운 손동작은 섬세하고 순종적인 그녀의 마음을 드러낸다. 그 사이로 딸이 하늘을 우러러보면서 한 손에는 악보를 들고 노래를 부른다. 마치 신에게 이런 가정에서 태어나서 너무 다행이라고 감사의 노래를 하는 듯하다.

아버지는 하늘(신)의 대리자이고, 어머니는 그에게 순종하는 자이며, 딸은 그들 사이에서 자신과 가족의 행복을 알린다. 그리고 이는 전적으로 신의 도움으로 인해 가능하다. 이 그림은 기독교적 세계관을 반영하는 동시에 근대기 가족 개념의 맹아를 품고 있다.

이제 왕과 귀족만이 아니라 부르주아, 나아가 평민들도 그들의 가족 초상화를 원한다는 것은 의미 있는 변화다. 아울러 왕과 귀족을 위해 그림을 그리고 그들에게 종속된 존재였던 화가들 역시 그로부터 점차 벗어나 그들 자신의 가족 초상화를 그렸다.

존 싱글턴 코플리 John Singleton Copley(1738~1815)의 〈코플리 가족〉은 미국 태생인 작가가 1774년 혁명을 피해 영국으로 이주한 후, 그곳에서 가족과의

재회를 기념해 그린 것으로 알려져 있다. 화목한 가정생활을 강조하기 위해 그린 그림에는 그들 가족의 사랑이 매우 크게 보여진다. 큰 화면에 가족이 꽉 차 보이며 이들은 서로 친밀하게 얽혀 있다. 코플리는 왼쪽 맨 위에 위치하고 있으며 그 아래에 장인, 그리고 아내 수재너와 아이들이 그려져 있다.

특히 부인과 아이들의 구도는 전통적인 성모상을 연상시킨다. 서구 사회에서 어머니란 존재의 궁극적 모델은 당연히 성모 마리아다. 기독교적 세계관에 의하면, 여자는 남편과 아이들을 위해 전적으로 희생하고 봉사해야 하며 사랑과 헌신으로 가족을 부양해야 하는 존재다.《창세기》3장 16절에는 "남편은 너를 다스릴 것"이라고 쓰여 있다. 그녀는 남편에게 절대적으로 복종해야 한다.

그림 속 가족은 서로서로 밀착되어 있다. 그만큼 가족 간의 사랑을 강조하고 있다. 네 명의 아이들이 엄마와 할아버지에게 매달리며 재롱을 떨고 있는 순간이 기념사진처럼 응고되어 있다. 광활하고 아름다운 자연은 이들 가족이 살아갈 보금자리이자 이상향으로 제시되어 있다. 이 세상에 가족만 한 것이 없고 오로지 가족 구성원들의 조화와 결속을 통해 이 세상을 헤쳐 나가야 한다는 의지가 가득하다.

18세기 유럽의 전제 군주 정치 아래에서 아버지와 군주의 권위는 유사하게 다루어졌다. 따라서 군주의 권력에 저항하는 것은 곧 아버지의 질서에 저항하는 것과 같았다. 아버지의 권위는 신성한 것으로 간주되었기에 아들은 당연히 복종의 의무를 지녀야 했다. 한 가정 내에서 인자한 권력을 가진 모델로서의 아버지상은 계몽주의자들이 국가를 통치하는 왕에게 요

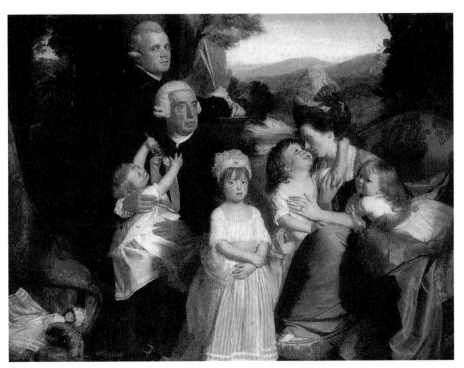

❖ 존 싱글턴 코플리, 〈**코플리 가족**〉, 캔버스에 유채, 184×229cm, 1776~1777년.

구했던 모습과 유사했다.

또한 당시 사람들은 개인의 사생활에 대한 공적인 의미라는 새로운 의식을 갖기 시작했고, 상업 활동이나 시민 생활에 있어서 보다 현저해진 비인격적 경쟁 관계로부터 안전하고 평온한 성역을 필요로 하기 시작했다. 이로 인해 가정은 외부의 무정한 세계와는 대조적인 피난처, 요컨대 친밀하며 따뜻한 개인적인 행복을 주는 장소로 간주되었다. 이러한 사회적 배경이 가족의 새로운 이상 형태를 요구했고 그 가족을 매력적인 것으로 만들었다.

18세기 프랑스에서는 아버지의 권위를 통해 가족 내의 단합과 유대감을 보여 주는 그림이 유행했는데, 그 대표적인 것이 장 바티스트 그뢰즈 Jean Baptiste Greuze(1725~1805)가 그린 일련의 가족 그림이다. 그뢰즈는 당시 디드로Denis Diderot(1713~1784)의 영향을 적극 반영한 그림을 그렸다. 디드로는 고전극에 반기를 들고 스스로 부르주아(귀족보다 한 단계 낮은 시민 계급) 연극을 만들면서 당시 무대 예술을 지배한 관습(관객에게 너무 노골적으로 다가가려는 인위적인 구성 등)을 피해 관객이 현실과 허구를 구별하지 못하게 되는 순간을 추구했다. 연극에 대한 그의 주장과 논리는 관객이 현실과 허구를 완전히 혼동할 때만 연극의 미학이 완성되는 것이므로 연극의 진정한 목적은 환영을 만들어 내는 것, 즉 무대 위에서 벌어지는 일이 진실이라는 환상을 관객에게 주어야 하는 것이었다. 다시 말해 위선적인 '연극'이 아니고 '드라마'라 이름 붙인 부르주아 가정극 이론을 적극 주장했다.

동일한 맥락에서 디드로는 과장된 연극성을 보여 준 고전 회화를 비판했다. 디드로는 보통 사람들로부터 시공간적 거리가 있는 17세기 고전주

의 비극에서 벗어나 일상적이고 경험적인 현실 세계를 연극의 소재로 써야 한다고 주장했다. 그래서 연극의 규모가 가정극의 범위로 제한되어 있고, 아버지의 역할 또는 아버지와 아들의 관계를 다루고 있으며, 거의 언제나 해피 엔딩으로 끝나는 그의 작품들이 부르주아 드라마의 효시가 되었다. 이 드라마는 일반 가족의 이야기, 가깝고 친숙한 소재와 사실적인 연기로 인해 현실 같은 느낌을 준다.

디드로의 영향으로 이후 프랑스 회화 역시 관객의 존재를 의식하지 않고 자기 일에 몰두하는 인물을 그리는 것에 최대의 역점을 두게 된다. 그 영향으로 화가들이 회화의 연극성을 피해 갔는데, 그것이 바로 '드라마적 회화dramatic painting' 다.

그뢰즈는 바로 디드로의 부르주아 드라마를 소재로 그림을 그렸다. 그는 디드로가 창안한 부르주아 가정 드라마를 그대로 화폭에 옮겨, 주로 아버지와 아들, 가족 간의 갈등 관계를 그렸다. 그뢰즈의 작품에는 아버지와 아들의 책임과 의무, 효행, 행복, 교육과 같은 당대 부르주아 가정의 가치가 고스란히 재현된다.

드라마적 회화는 인물의 과장된 몸짓이나 감상적인 주제, 인위적인 공간 배치 등을 가능한 한 지양하고 실재하는 장면인 것처럼 자연스러운 효과를 내는 것이다. 그래서 그림 속 인물들은 관객의 존재를 잊어버릴 정도로 자기가 하는 일에 심리적으로 몰두하고 있는 것으로 설정된다. 화면 속 인물들이 관람자의 존재를 전혀 신경 쓰지 않고 자신의 일에 몰두할수록 관람자는 그들 세계의 실재성을 자연스레 신뢰한다. 이렇듯 드라마적 회화는 그림 속 인물이 외부의 관람자를 배제한다. 그리고 이는 그뢰즈 그림

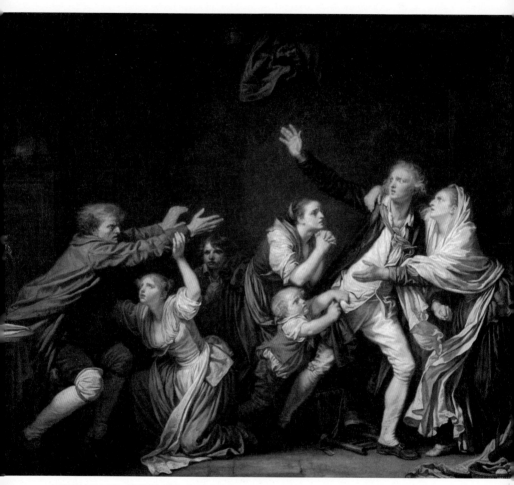

✤ 장 바티스트 그뢰즈, 〈아버지의 저주〉, 캔버스에 유채, 130×162cm, 1777년.

에서 탁월하게 형상화되고 있다.

그뢰즈는 가족 간의 문제를 그렸다. 그의 초기 그림은 가족의 조화를 위협하는 것이 가부장적인 아버지가 아니라 그에 저항하는 극도로 개인주의적인 아들에 있음을 강조한다. 이처럼 초기에는 아버지의 권위를 통해 가족의 단합과 유대감을 보여 준 그의 그림은 이후 변화한다

〈아버지의 저주〉는 가부장적 질서에 저항하는 아들의 불순종을 그리고 있다. 아들에게 분노하는 아버지와 그에 대항해 아버지에 대한 강한 거부 감을 보이며 손을 내젓는 아들이 보인다. 그 사이에서 어머니와 딸들은 가족의 불화를 지켜보며 그들을 중재하고 화해시키고자 애쓴다. 그러나 나약한 존재인 그들에게는 이 갈등을 해결할 힘이 없어 보인다. 여기서 아버지란 존재는 가족들로부터 존경을 받기보다는 불화를 일으키는 장본인으로 묘사된다. 사실 모든 가족의 참극은 아버지와 아들의 갈등으로부터 빚어진다는 이야기는 매우 보편적인 메시지다. 가족 구성원들에게 있어서 아버지와 자식, 특히 아들과의 불화는 항구적이고 진행형이다. 그러나 이 그림이 프랑스 혁명을 얼마 앞두고 출현했다는 점은 의미심장하다.

그뢰즈의 가족 그림은 이상적이고 아름답고 화목한 가족상과는 사뭇 다르다. 가부장제에 대한 반발, 아버지의 권위에 대한 저항 등의 가치관이 내재된 가족 그림은 그 당시 변화하고 있는 가족 관계를 보여 준다.

근대가 가족 안에
감춘 욕망

18세기 중반 계몽 사상가들은 결혼을 가장 행복하며 문명화된 자연의 상태로 보았다. 결혼이란 제도를 사회적인 요구와 개인적인 요구를 가장 잘 충족시키고 조정하는 것으로 간주했다. 이제 모든 사회 공동체의 최초 이자 가장 단순한 형태인 결혼은 '한 연인의 행복한 가족의 탄생'으로 기록된다. 따라서 그들은 종교적 지배하에 있던 이전과는 달리 금욕주의적인 태도를 부정하고, 출산이라는 합법적인 목적 아래 성생활을 인정하면서 성적인 활동을 통해 아이를 낳는 것을 미덕으로 여겨 적극 찬양하기 시작했다. 그리고 자연의 본성에 근거하여 남성과 여성의 역할 또한 구분했다.

당시 남성들은 특히 근대가 요구하는 시민, 가부장 남편, 아버지의 역할을 요구받았다. 반면 여성의 가장 큰 특징은 출산이었다. 무엇보다도 어머니가 되는 것이 여성에게 있어서 유일하게 자연스러운 상태이자 소명이

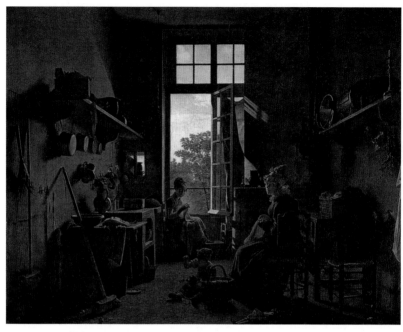

✤ 마르탱 드롤링, 《주방의 실내》, 캔버스에 유채, 65×81cm, 1815년.

었다. 따라서 당시에는 아이에게 젖을 먹이는 어머니의 모습이 빈번하게
재현되었다. 그것이 진정한 여성의 본성이고 신성한 의무라는 것이다. 이
제 시민 계급의 공적인 활동에서 여성은 철저히 배제되고 그들은 오로지
가정 내로 국한된다. 아내와 어머니의 역할로만 제한되는 것이다. 근대 이
전에는 여성들이 남성과 거의 동등한 노동력을 제공했고 경제적 주체로
생활했다. 반면 근대 이후 경제 활동이 이루어지는 장소와 가정 공간이 분
리되면서 경제적인 공적 공간은 남성의 것이 되었고, 여성은 공적인 생활
공간에서 배제되고 소외되었다.

결혼과 가족이 여성의 유일한 영역이 되면서 노동을 통해 사회적 자원과 자아 정체성을 획득하기 어려워진 여성은 이제 남성을 통해 이 모든 것을 획득할 수밖에 없게 되었다. 이에 따라 여성은 경제적인 보상을 해줄 수 있는 남자를 '낚는' 능력, 그 길 외에는 달리 뾰족한 수가 없게 된 것이다. 여성의 경제적 자립 자체가 사실상 불가능해진 경제 구조에서, 모든 생산과 노동 현장에서 의도적으로 배제된 여자들의 삶과 경제는 결국 남성에 의해 규정되어야 했다.

당시 근대 시민사회에서는 산업화에 따라 가정과 작업장의 분리가 일어났다. 이전에는 가정에서 모든 노동과 생산 활동이 이루어진 데 반해 그것이 분리되기 시작하면서 자연스레 공적 영역과 사적 영역이 구분되었다. 그간 작업장과 살림집이 통합되어 있었던 시민 계급 가족은 이제 불결하고 더러운 공장을 떠나 교외의 전원도시로 옮겨 가게 되었다.

이제 가정은 '경쟁적이고 물질주의적인 자본주의와 분리된 천국'으로 묘사되면서 가정을 신성한 안식처로 만드는 일이 여성에게 부과되고 그것은 이내 여성의 의무이자 천부적인 사명이 되었다. 이런 변화와 함께 여성은 아이들을 가르치고 훈육해야 하는 존재가 되었고 따라서 여성의 글 읽기 능력이 요구되었다. 아이들의 교육은 전적으로 여성의 주된 과제가 되어 버렸다. 이제 여성은 과도한 살림 노동과 양육, 거기에 아이들 교육까지 떠맡게 된 것이다.

근대에 들어와 아이들은 과거와 달리 규율과 복종의 대상으로 간주되었으며 유아기나 어린 시절을 인생에 있어서 매우 중요한 단계로 강조하는, 이른바 근대적인 사고가 태동한다. 부모는 아이의 양육에 있어서 커다

란 책임과 의무를 지니며 특히 어머니란 존재야말로 아이들 교육에 있어
핵심 존재로 부상한다. 사실 18세기 초까지 남성이나 여성에게 육아나 갓
난아이를 돌보는 일은 체력을 소모하는, 다분히 불쾌하며 저급한 일로 간
주되었고, 어머니가 모유를 먹이는 일 역시 몸을 상하게 하는 일이었다.
따라서 태어난 아이들은 대부분 유모에게 맡겨졌다. 부모가 아니라 타자
의 손에 의해 길러졌던 것이다.

　　루소Jean Jaques Rousseau(1712~1778)는 그의 책《에밀》에서 당시 프랑스의 온
갖 도덕 질서가 타락한 것은 결국 부모가 자신의 아이를 직접 양육하지 않
았기 때문이라고 주장하기도 했다. 루소를 비롯한 당시 계몽주의자들의
교육관은 무엇보다도 건강한 시민 계급의 형성에 그 목적을 두었는데 그

✤ 윌리엄 퀼러 오처드슨, 〈아기 도련님〉, 캔버스에 유채, 108×166cm, 1886년

중심에 가족과 아이의 교육 문제, 그리고 어머니의 역할이 핵심으로 놓이면서 강조되었다. 사회적으로 유용한, 국가가 필요로 하는 진정한 시민은 행복한 가정 안에서 계몽화된 아버지와 어머니의 양육으로 자라난 아이로부터 가능하다는 것이다. 그랬을 때 어머니와 아버지가 부모로서의 정체성을 의식하게 되고, 그로 인해 부부로서의 지복한 일체감과 행복을 누린다는 것이다. 즉 결혼 생활이 제공하는 성적 희열과 함께 시민 의식을 지닌 이로서 행복한 가정을 꾸리고 봉사할 의무가 부부에게 있음이 강조되었다.

근대 시민 가족 구성의 중요한 축은 사생활이며, 핵가족 제도이다. 또 다른 한 축은 공생활이다. 그래서 근대 국가는 각자 사생활과 공생활을 독립적으로 누리고, 이 두 이질적인 영역을 화합하여 바람직한 시민이 되어야 한다는 일련의 프로젝트를 추진해 나갔다. 그에 의해 시민 가족은 가족의 재생산이나 노동력 재생산과 같은 실질적인 문제를 해결하는 것만이 아니라 성숙한 시민을 양육하고 길러서 사회로 배출해야 한다는 의무를 자연적이고 당연한 것으로 위임받았다. 가정은 축소된 국가 형태가 되었다. 그런데 국가가 애국심이나 민족주의를 통해 구성원들을 통합하고 정체성을 유지해 나간다면, 가족은 핏줄에 근거한 가족주의와 사랑이란 이름으로 정서적 공동체를 만들어 나가야 했다. "강제를 자발적인 의지로 변환시키는 작업이 사회적으로 이루어져야 했는데, 가정의 따뜻함이 최선의 방책"이었던 것이다.

이처럼 정서 생활이 중요해지자 결혼 또한 중매결혼이나 정략결혼이 아니라 연애결혼을 가장 바람직한 결합으로 여기는 새로운 풍조가 등장했

다. 알다시피 가족 형성의 출발점은 결혼이다. 원래 사랑과 결혼은 분리된 개념이었는데 이것을 일치시킨 것이 근대다. 근대에 결혼이 가문과 가문의 결합이 아닌 남녀 개인의 만남으로 여겨지면서 사랑과 결혼이 일치할 수 있는 조건이 만들어졌다. 당연히 시민 계급의 결혼에서는 일부일처제와 부부간의 사랑이 무엇보다도 강조되었다. 이 같은 일치는 '낭만적 사랑'이라는 신화를 낳고, 그런 식으로 신성화된 결혼은 한 여성에 대한 남성의 성적 독점 계약의 형태로서 가부장적 가족제도가 되었다. 그래서 칸트Immanuel Kant(1724~1804)는 "결혼이란 상대방의 성기를 독점적으로 소유하는 것"이라고 정의했다. 전근대 가족은 결혼을 사랑보다 우선시하거나 그 둘을 분리하는 것으로 형성됐다면, 근대 가족은 사랑과 결혼의 일치를 전제로 하는 일부일처제를 근간으로 성립한다.

근대 자본주의 사회는 '개인성'의 출현을 동력으로 삼아 발전했는데, 바로 그 동력이 봉건적 대가족 제도를 붕괴시키고 남녀의 자유의지에 바탕을 둔 '부부 중심의 핵가족 제도'를 정착시켰다. 낭만적 사랑의 개념에 근거한 이 부부 중심의 핵가족은 이후 산업화와 도시화 과정에서 순기능적 제도로서 작용했다. 이제 가정을 꾸리는 데 그 무엇보다도 감정, 사랑, 정서가 중요해졌다. 사실 사랑이란 모든 문화권에서 발견되는 보편의 감정이다. 그리고 그것으로 부부 관계, 가족 관계가 형성되고 유지되는 데에는 본원적인 이유가 있을 것이다. 그러니까 사랑이란 당장의 이득에 한눈팔지 않고 배우자에게 헌신하게 함으로써 배우자 결합을 오랫동안 유지하도록 자연선택에 의해 설계된 것이기도 하다.

그러나 근대기에 연애를 바탕으로 한 결혼 제도는 특정 시대에 사회가

요구하는 필요성에 의해 자리매김된다. 그것은 가정 내에서 아버지의 지배하에 있던 한 여성(딸)이 그로부터 떨어져 나와 남편의 지배로 자발적으로 이행하기 위한 '폭발적인 에너지'다. 여기서 여성이 연애의 관념을 내면화하는 것은 근대 가부장제 성립에 반드시 필요한 조건이 되었다. 에드워드 쇼터Edward Shorter에 의하면 로맨스란 "배우자를 선택할 때의 비공리적 선택"인 것이다.

따라서 근대기의 젊은 남녀는 실리적인 동기보다는 그에 앞서 자신의 감정이나 성적 충동에 입각해 배우자를 선택하기 시작했다. 그 무엇보다도 성적 충동, 본능에 충실하게 행동하기 시작한 것이 다름 아닌 연애다. 사랑이 그것을 가능케 하였다. 근대에 태동된 연애결혼이란 분명 혼인의 자유시장처럼 보이지만, 사실은 보이지 않는 구조 속에서 결과적으로 중매보다도 더 심한 계층 내혼이 이루어지고 있었다. 경제적 편차에 의해 결혼이 이루어지면서 여전히 계급 간의 차이가 존속했다고 볼 수 있다. 자본주의에서 결혼은 상대방의 경제적 능력에 의해 결정된다는 것도 사실이다. 생각해 보면 결혼 상대자의 교환 규칙이 그 사회를 유지하는 가장 기본적인 문법이며, 사회적 권력 관계를 이해하는 중요한 코드가 된다. 생각해 보라. 오늘날 모든 연애와 결혼의 비극은 서로 다른 경제적 차이에 의해서 벌어지고 있지 않은가? 자신의 집안과 유사한 경제력, 비슷한 학력 안에서만 안정된 연애를 꿈꿀 수 있는 것이 보편적인 풍경이다. 연애와 사랑이란 미명 아래 사실은 노골적이고 치밀한 전략에 의한 결혼, 짝짓기가 이루어지고 있는 것이다.

오늘날 연애는 어디에서도 의미를 찾기 어려운 '나'의 존재감을 확인

✤ 요한 초파니, 〈콤프턴 버니의 아침 식사 방에 있는 14대 윌로비 드 브로크 영주 존과 그의 가족〉, 캔버스에 유채, 142×107cm, 1766년.

하는 종교이면서 동시에 상품의 소비 과정이 되었고, 결혼 역시 더욱 노골적인 자원 교환의 장이 되었다. 그리고 가족은 이렇게 교환된 자원의 효과를 극대화하기 위한 경제적 단위가 되어 가고 있다. 내면화와 자발적 통제의 과정을 거쳐 여성은, 그 불평등한 결혼과 가족 구조를 '사랑'이란 이름으로 정당화하면서 수용하고 있다. 그래서 연애나 사랑, 결혼 제도가 사실은 특정한 시대의 필요성에 의해 역사적으로 구성되어 왔음을 생각해 보아야 할 것이다.

이처럼 18세기 이후 가족과 사회와의 확연한 구분을 통해서 비로소 근대 가족이 탄생한다. 시민 계급의 가정이란 "친밀성에 토대를 둔 공동체"가 되었다. 그에 따라 사생활이 확대되었으며 응접실과 서재, 침실 등 공간의 분리를 통해 노동과 사교 생활의 분리가 촉진되었다. 그리고 자녀와 자녀 교육에 대한 지대한 관심이 부각되었다. 이렇듯 근대 세계는 '가족을 통한 통치'가 관철된 시대였다. 근대 시민사회에서 요구된 가족은 구성원을 정서적으로 결속시켜야 하며 그래야 경제적으로도 안정을 이룰 수 있다는 논리에 기반한다. 사회는 이 결속을 토대로 유지되는데 그것이 다름 아닌 사적인 결속과 사회적 통합이다.

결과적으로 근대에 들어와 가족이 정착의 중심이 되고, 모든 활동은 이 가족을 지키기 위해 행해지고, 모든 사고와 활동은 가족을 중심으로 향하게 된다. 사람들은 가족을 위해 일해야 하며, 가족을 형성하는 것은 행복한 생활을 영위하기 위한 '결정적 요소'가 되었다. 개인적인 만족을 위해, 사랑을 위해, 그리고 자율권(어린 시절의 가족에서 벗어나서 자신의 가족을 가지는 성인으로 변화하는 것을 의미한다)을 위해 사람들이 하는 것은 가족을 형성하는 것이라는 인식이 보편화되었다.

생각해 보면 근대는 가족 안에 욕망을 가두고 그 안에서 맴돌게 함으로써 존재하고, 그리하여 인간의 삶을 가족을 통해 이미 존재하는 기성 질서에 한없이 끌어들이게 되었다. 이렇게 "근대 자본주의는 가족이란 영토에 개인의 욕망을 묶음으로써 모든 가장들을 자신의 체제 아래 포섭하고 길들인다"는 것이다.

피는 물보다 진하다

고구려 고분벽화에 그려진
부부의 초상

한국 전통 미술 속에 남겨진 가족 그림은 그다지 많지 않다. 찾기 어렵다. 고구려 고분 내 벽면에 부부를 그린 그림 몇 점이 남아 있는 정도다. 이는 우리가 한국 전통 미술에서 엿볼 수 있는 가족 초상화의 가장 오래된 예다.

고구려 초기와 중기의 생활 풍속을 재현하고 있는 당시 고분벽화에는 무덤의 주인인 귀족 부부의 초상이 남아 있다. 고분벽화에서 초상의 모습으로 그려진 왕족이나 귀족 부부는 조상신이 되어 그 자신이 태어나기 이전의 세계로 돌아간 존재로 그려진다. 그러니까 죽어서 신이 된 모습이다. 그들은 깜깜한, 통조림 속처럼 아늑하고 깊고 어두운 무덤 안에서 환생해 영생과 불사의 존재가 되리라 확신했다. 무덤의 벽에는 그들이 그 안에서 영원히 살기 위해 필요한 것들 혹은 전생의 추억들이 그려져 있다. 그 이미지들은 죽은 이의 생전의 기억을 재생시켜 주고, 따라서 이를 통해 전생

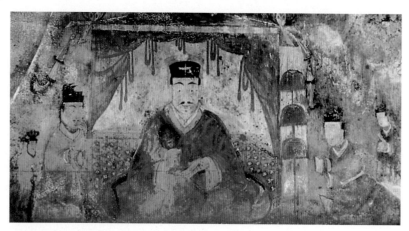

✤ 안악 3호 무덤 속 귀족 부부 그림 중 남자의 모습, 4세기.

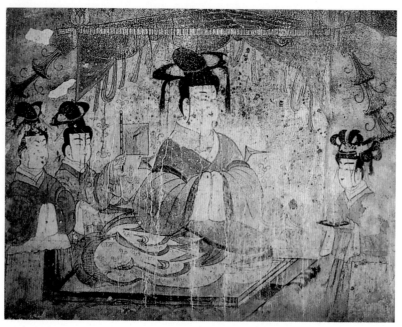

✤ 안악 3호 무덤 속 귀족 부부 그림 중 여자의 모습, 4세기.

의 기억을 갉아먹으며 이승의 삶을 저승으로 연장해 간다.

4세기 중엽에 만들어진 황해도 안악군 오국리에 위치한 안악 3호 무덤은 지금까지 알려진 고구려 고분 가운데 그 규모와 벽화 내용의 풍부함이라는 면에서 단연 으뜸으로 알려져 있다. 지하 궁전을 방불케 하는 무덤칸의 복잡한 구조에서 고구려 왕공王公들의 웅장하고 화려한 주택을 그대로 옮겨 놓으려고 한 의도를 읽을 수 있다. 돌 벽에 직접 그림을 그렸는데, 서쪽에는 고구려에서 왕만 썼다는 백라관白羅冠을 쓰고 화려한 비단옷(중국식의 포布)을 입은 왕으로 보이는 인물이 문무관들을 거느리고 앉아 있고, 그의 부인 또한 시녀들을 거느리고 있는 장면이 그려져 있다. 여기서 포는 우리 고유의 긴 저고리 양식과 구분되는 옷으로, 바닥에 끌리는 긴 내리받이 옷을 가리킨다. 포의 형태는 넓고 길어 손등을 덮고 있어서 전형적인 중국식임을 알 수 있다.

정면을 향해 앉아 있는 주인공 남자는 오른손에 귀면鬼面 부채를 들고 있다. 다분히 벽사辟邪의 의미를 지닌 부채로 보인다. 그는 여유가 느껴지는 표정을 지으며 좌우의 사람들로부터 보고를 받고, 그들에게 무슨 지시를 내리는 듯하다.

부인은 남편을 향해 비스듬히 앉았다. 부인의 얼굴이 무척이나 통통하다. 큰머리에는 여러 개의 장식을 꽂았다. 머리 장식은 조선시대의 떠구지(큰머리를 틀 때 머리 위에 얹던, 나무로 만든 틀)와 같이 머리를 위로 틀어 올리면서 고리를 만든 경우다. 둥글게 틀어 올린 머리 둘레에 원반처럼 고리를 더한 뒤, 고리 좌우에서 한 가닥씩 머리카락 단을 흘러내리게 했다. 이고리를 튼 머리는 4세기 중엽 동아시아에서 선보인 가장 화려한 머리 모

양이다. 단아하면서도 매력적인 얹은머리에서 당시 고구려 여인들의 다양한 패션 감각과 기호를 읽을 수 있다. 고리 튼 머리를 할 때 가발을 일부 사용했는지의 여부는 명확히 드러나지 않지만, 여러 가지 모양의 화려한 머리꽂이를 더하여 조금은 번잡하다는 느낌도 있다. 예나 지금이나 여자들은 치장에 목숨을 걸어야 했다. 그러나 그 같은 사치스러운 장식은 자신의 신분을 드러내는 상징이자 동시에 죽음으로도 지울 수 없는, 죽음에 저항하는 생명력과 아름다움에 대한 욕망일 것이다. 무엇보다도 이 그림은 우리나라 초상화의 오랜 연원을 밝혀 주는 귀중한 사료이다.

각저총(씨름무덤)에도 부부의 초상이 보인다. 4세기 말에 제작된 각저총은 길림성 집안현에 위치한 두 칸짜리 무덤이다. 커다란 방 안에 귀족과 그의 두 부인이 다소곳이 앉아 있다. 남편은 평상에 걸터앉은 채 정면을 향한 반면, 두 아내는 방석 위에 무릎을 꿇고 앉아 비스듬히 남편 쪽을 향하고 있다. 귀족의 등 뒤로 활과 화살을 올려놓은 상이 보인다. 살아서 뿐만 아니라 죽어서도 함께 귀신이 되어야 했던 부부다. 이미지는 단지 이들의 얼굴과 몸을 재현하는 수단이 아니라 죽음을 극복하고 시간에 저항하면서 영원을 지향했던 인간의 의지를 실현하는 결정적 수단이었으리라. 이미지를 통한 주술적 믿음.

수렵총 내부에도 무덤 주인의 부부 그림이 있다. 그런데 이 그림에는 무척 재미있는 부분이 있다. 우선 정면을 향해 평상 위에 앉은 사람이 넷이다. 한 사람은 무덤 주인이고, 다른 세 사람은 그의 부인들이다. 남자의 가슴에서 상서로운 기운이 좌우 두 줄기씩 뻗어 나오고 있다. 마치 도인이나 신선의 모습과도 같다. 죽은 이의 몸에서 뿜어져 나오는 기운(불)은 그

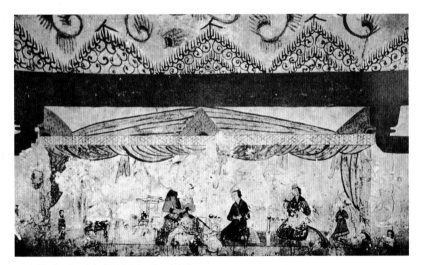

❖ 각저총 내부에 그려진 귀족 부부의 그림, 4세기 말.

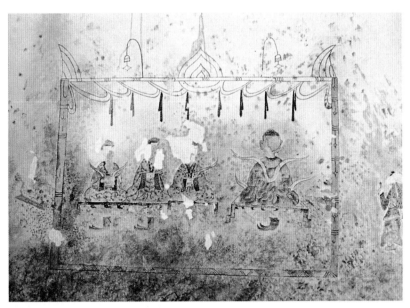

❖ 수렵총 내부에 그려진 귀족 부부의 그림, 5세기 말.

를 불사의 존재로 만드는 힘이리라. 오른쪽 머리로부터 약간 떨어진 지점에 먹으로 '선관仙寬'이라는 글자가 쓰여 있다. 이는 무덤 주인이 내세에 신선이 되어 선계에서 살기를 기원했던 것으로 보인다. 고구려인들은 죽어서 신선이 되기를 간절히 열망했던 이들이다. 불사와 불멸의 존재가 되고자 했다. 그래서 구름이나 새를 타고 날아다니거나 반인반수의 형상, 인면조人面鳥 등의 이미지들이 어두운 무덤 벽에서 부유하고 비상한다.

남편의 오른편에는 부인 셋이 나란히 앉아 있는데, 모두 두루마기를 걸쳤고 양손은 소매 안에서 앞으로 모아 잡았다. 지극히 단정하게 예를 갖추고 있는 모습이다. 다소곳하고 정갈하다. 남편에게 복종하는 부인들이다. 이들의 몸 좌우에도 역시 상서로운 기운이 혼처럼 뻗어 나오고 있다. 무덤 주인이 앉은 평상과 둘째, 셋째 부인이 함께 앉은 평상 앞에는 목이 긴 가죽신이 한 켤레씩 옆으로 나란히 놓여 있는데, 첫째 부인이 홀로 앉은 평상에는 가죽신이 없다. 당시에 온돌 생활을 했기에 평상에 올라가려면 습관적으로 신발을 벗었을 텐데, 왜 첫째 부인의 신발은 없는 것일까? 어디로 사라진 것일까? 수렵총에 묻힌 귀족은 둘째, 셋째 부인을 동반하고 이 세상을 떠나 내세로 간 것이다. 그러나 첫째 부인은 아직 살아 있어서 함께 여행할 수 없기에 신발이 그려지지 않았다고 한다.

당시 고구려에는 결혼과 함께 부부의 수의壽衣를 마련해 두는 풍습이 있었다고 한다. 혼인의 절차와 동시에 생사를 함께하고자, 나누고자 서약한 것이다. 그러니 죽어서도 함께하기를 열망했으리라. 이처럼 부인은 남편의 목숨과 분리될 수 없는 존재이자 그에게 종속되었다. 그것은 여자의 의지와는 무관한 일이었다.

<div align="right">

〈조씨 삼형제〉,
피의 근원과 계보

</div>

조선시대에는 유교적 이념에 따라 다수의 초상화가 제작되었다. 지금까지 남아 있는 대부분의 그림은 왕의 초상이나 사대부의 초상, 그러니까 전적으로 남자의 단독 초상이 압도적이다. 이는 또한 유교적 이념에 따라 제작된, 제의적인 기능을 담당하는 도상이기도 하다. 상대적으로 부부 초상화나 가족도는 보기 드물다.

유교적 이념에 따라 살고자 했던 조선시대 사대부들에게 가족이란 것역시 유교의 가르침에 기인한다. 유교에서는 인간 생명의 탄생과 함께 주어지는 부모와 자식 간의 원초적 삼각관계야말로 가족의 핵심적인 구조라고 말한다. 알다시피 유학儒學은 가족을 중심으로 영위되는 일상적 삶의 방법에 대한 가르침과 교훈으로 가득 차 있다. 유교에서 가족은 탄생과 양육의 장소일 뿐만 아니라 언어를 위시한 오랜 문화적 전통을 배우면서 험난한 사회로 나아가기 위해 훈련을 쌓는 장소이기도 하다.

공자가 생각한 이상적인 인간 공동체 역시 가족공동체를 모델로 한 것이었다. 국가와 사회, 그리고 가족은 분리될 수 없는 관계다. 따라서 가족은 유교적 사회 구조의 원형으로 이해되었다. 유학에서 인간은 세상 속으로 던져지기에 앞서 부모형제라는 혈육이 있는 가족 안으로 던져진다고 보기 때문이다. 인간의 태어남은 늘 가족 안에서의 태어남이고, 인간은 그 안에서 길러진 다음에야 가족 너머 더 넓은 세상으로 나아갈 수 있다는 것이 유학의 기본적인 인간관이다. 따라서 한 개인은 늘 가족과 친족, 그리고 혈연집단과 국가의 연결망 속에서만 의미 있는, 의미를 지닐 수 있는 존재이다. 그것은 이름(항렬)과 족보, 제사 등을 통해서 확인되고 각인된다.

당연히 조선시대 성리학은 국가를 가족의 확대된 형태로 파악했다. 즉 지배층과 피지배층의 관계를 가족 관계로 본 것이다. 그에 따라 가족 관계를 윤리로 결속된 상태로 규정하고, 그 확대 형태인 국가 역시 윤리적 관계의 집합으로 파악한다. 가족은 국가의 축소 형태이고, 국가는 가족의 확대 형태인 것이다. 가족과 국가는 불가분의 관계이자 국가의 제도와 관례는 고스란히 가족제도 속으로 축소되어 전이된다. 국가는 아버지와 아들이라는 가부장적 질서가 왕과 신하라는 동일한 구조로 확대된 것에 다름 아니다. 그렇다면 가부장적 질서 속에서 아버지와 동등한 어머니, 남편과 대등한 아내의 지위는 있을 수 없는 일이다. 그래서 가부장제의 정립을 위해 어머니를 아버지의 아래, 아내를 남편의 아래 두는 일이 절대적으로 필요했던 것이다. 여성이 남성에게 무조건 복종해야 한다는 것을 가부장적 원칙이라고 말한다. 그 원칙에는 남성적 욕망, 곧 가부장적 질서에 의해 여성의 일상을 강력하게 지배하고자 하는 목적이 노골적으로 드러나 있다.

《주역周易》에 의하면, '낳고 또 낳음'을 역易이라 한다. 낳고 또 낳음이라는 세상의 변화는 음양 혹은 남녀의 결합을 통해 이루어진다. 앞서 언급했듯이 유교적 관점에 의하면 내가 먼저 있고 나서 가족이 있는 것이 아니라, 거꾸로 가족이 먼저 있고 나서 내가 있는 것이다. 따라서 '나의 가족 혹은 나의 조상들이야말로 나의 실존의 원천'인 것이다. 그래서 죽어서까지도 가족 관계로부터 벗어나지 못하고, 조상에서 자손으로 이어지는 가족의 계보를 기억하고 먼 조상을 숭배한다.

조선시대의 초상화는 그런 목적에 의해 제작되었다. 그것은 후손들에게 자기 몸의 근원인 조상의 육체를 기억하게 하고, 그 피를 내 몸과 내 후손의 몸을 통해 길이 보존하고 있다는 일종의 서약이자 징표다. 초상화는 후손들의 몸의 근원을 시각적으로 재현해 죽은 조상의 육체를 영원히 기억하고 상기하게 한다.

그래서 초상화는 조심스레, 은밀히 사당에 모셔진다. 조상의 몸이기에, 그 정신의 현현顯現이기에 그렇다. 제일祭日에 맞춰 초상화를 꺼내 제사를 지내는 일은 앞서의 그 약속, 서약의 확인이고 맹세이자 이를 일종의 시각적 장으로 연출하는 것이다.

조선을 건국한 남성(양반)의 목표는 무엇보다도 가부장제 사회를 완성하고, 그 사회를 국가와 일치하게 만드는 것이었다. 조선은 17세기를 지나면서 종법제宗法制에 입각한 가부장적 친족 제도를 정립했다. 가장권이 확립되어 나감에 따라 가족은 더욱 수직적 관계로 구성되었다. 유교적 가부장제의 성립은 곧 친족 제도 내에서 어머니에 대한 아버지의 일방적 강화를 뜻한다. 아내에 대한 남편 권력의 강화, 딸에 대한 아들의 권력적 우

위를 의미하는 것이다. 부와 모의 관계에서 부는 하늘의 이미지, 모는 땅의 이미지로 차별화된다. 유교 사회에서 여성은 부계 혈통과 부처夫妻제의 친족 체계 속에서 효孝를 기본으로 하는 며느리로서의 지위로 존재한다. 그녀들은 시부모 봉양과 손님 접대를 잘하는 것이 일차적인 역할이었고 부계 혈통을 잇는 장자長子를 생산하는 것이 가장 중요한 임무였다. 어머니로서의 역할은 아이를 양육하는 것, 즉 먹이고 입히는 것에 있었고, 사람 됨에 대한 교육은 부父의 권한으로 간주되었다.

이제 가계 계승의 질서를 강조하는 이른바 '종법'이 새로운 가족 질서의 원리가 되었다. 장자 상속제가 시행되면서 토지를 장자에게 집중시켜 상속시키게 되었으며, 이는 남자의 지위나 권력을 더욱 공고하게 만들었다. 그리고 그러한 변화의 정당성을 지지하는 것 중의 하나가 이른바 제사였다. 무엇보다도 제사는 죽은 조상에 대한 효의 증거다. 죽은 조상뿐만 아니라 살아 있는 가족의 질서를 유지하는 중요한 축 역시 '효'였다. 여러 세대가 한집에서 커다란 갈등을 빚지 않고 살기 위해서는 엄격한 가부장적 질서 안에서 이를 내재화하는 한편, 이를 인간의 근본적인 윤리이자 도리라고 칭하는 '효 이데올로기'를 수용할 수밖에 없었다. 이처럼 효는 가부장적 가족의 질서 유지와 관련되는데, 가부장적 가족은 결국 가족을 아버지라는 중심에 따라 위계화, 차별화시킨다.

이렇듯 유학이 옹호하는 가족의 가치는 늘 '아버지' 중심적이며 '남자' 중심적이다. 유학은 "가족 내부의 불화와 갈등, 분열을 아버지 중심의 차별적 위계질서로 일정하게 고정시킴으로써 그 분열이 폭력으로 악화되는 것을 방지하고, 가부장적 가족 윤리에 의해 다스림으로써 가족과 사회

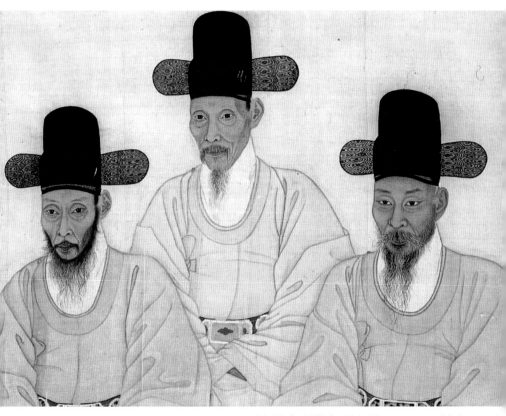

✤ 작가 미상, 〈**조씨 삼형제**〉, 비단에 채색, 42×66.5cm, 18세기 말.

를 다만 덜 불행하게 만들려 한다"는 것이다.

조선시대에 수많은 초상화가 제작되었어도 가족 구성원을 한자리에 모아 그린 가족 초상화는 현재까지 알려진 예가 거의 없다. 초상화는 전적으로 남성의 얼굴, 몸, 지위를 재현하는 수단이었다. 다만 부분적으로 가족을 엿볼 수 있는 것은 일부 남아 있는 풍속화를 통해서다. 그 안에는 부부, 가족, 그리고 엄마와 아기를 그린 그림들이 있다.

〈조씨 삼형제〉는 형제를 그린 일종의 집단 초상화다. 보기 드문 사례다. 이 그림은 형양 조씨 승지공파 문중에 전해 오던 것(충청남도 예산군 조재덕 씨 소장)으로 조계(1740~1813), 조두(1753~1810), 조강(1755~1811) 삼형제를 하나의 화폭에 그린 작품이다. 삼형제 모두가 과거에 합격한 경사를 기념해 그린 것으로 알려져 있다.

중앙에 큰형, 좌우에 두 동생의 반신상을 배치한, 안정적인 삼각형 구도다. 마치 오늘날 사진관에서 기념 촬영을 한 듯하다. 초상화 연구자인 조선미 교수의 글을 참조해 살펴보면, 이들은 모두 오사모烏紗帽를 쓰고 담홍색 시복時服을 입고 있다. 맏형은 조선시대 관리가 관복에 착용하는 학정금대鶴頂金帶를, 두 아우는 각대角帶를 두르고 있다. 치밀하게 묘사된 얼굴을 보면 적갈색의 얼굴에 요철을 살리기 위해 도드라진 부분에 붓질을 거듭해 짙게 하는 필법을 구사하고 있음을 볼 수 있다. 하관이 길게 빠진 메마르고 깐깐해 보이는 얼굴, 놀라운 관찰력에 의해 핍진하게 묘사된 수염이나 눈초리, 눈매, 어두운 붉은 색조의 입술 등에 의해 이 세 인물의 개성이 유감없이 발휘되었다. 놀라운 솜씨다. 마치 오늘날의 가족사진과 같은 구도를 보여 준다는 점에서도 "조선시대 초상화 역사에서 특이하고 주목할

만한 작품"으로 논의된다.

우리는 이 그림 속 얼굴을 통해 이들이 형제가 아니라고 부인할 도리가 없다. 형제란 이렇게 유사한 얼굴을 한, 그들 부모의 몸에서 분리된 복제들이다. 이들 삼형제는 과거에 합격해 가문의 위상을 높이고 자신들을 존재하게 한 조상의 피를 자랑스레 증거하고 있다.

그림 속 삼형제는 무척 많이 닮았다. 단지 닮게 그린 것뿐만 아니라 각 개인의 성격과 기질, 성품 같은 것이 느껴지는 놀라운 묘사력을 보여 준다. 후손들은 이 초상화를 통해 자신들의 선조, 피의 근원을 상기하고 그 피의 계보를 이어 나갈 것임을 서약하게 될 것이다. 여기서 가족이란, 한 집안의 가계란, 결국 남자의 피로 이어진다는 것을 보여 주고 있다. 〈조씨 삼형제〉는 그것을 증명한다.

자애로운 어머니와
그의 아이들

그럼 여성은? 그들은 결국 '빌려온 자궁'이었다. 여성, 어머니의 이름은 부재한다. 그들은 여전히 자신들의 성姓만으로 불렸다. 김씨 부인, 박씨 부인으로 말이다. 타자로서의 여성은 한 집안, 가계 안에서 다만 아이를 낳아 핏줄, 계보를 이어 주는 역할 속에서만 자리하고 있었다.

마군후馬君厚(?~?)의 〈나물 캐는 여인〉은 일종의 풍속화다. 오른쪽 하단에 '신해중춘 경칩일 군후사辛亥仲春 驚蟄日 君厚寫'라는 제발題跋에서 알 수 있듯이, 이 그림은 땅 속에서 동면을 하던 동물들이 깨어나서 꿈틀거리기 시작한다는 경칩에 들나물을 캐는 여인들을 그린 것이다. 화제畫題로는 오른쪽 위에 "봄날 밭에서 촌부가 나물 캐는 모습이 극히 유한함에 이르렀는데, 화법 또한 심히 기묘하다"고 쓰여 있다.

이 그림은 부드럽고 잔잔한 색조로 봄날의 정취를 매력적으로 보여 준다. 녹색 나뭇잎이 비교적 무성하게 드리워져 있고 화면 오른쪽 아래에는

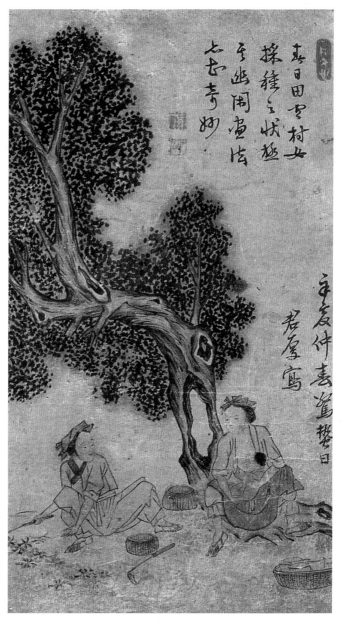

❖ 마군후, 〈나물 캐는 여인〉, 종이에 옅은 채색, 24.7×14.6cm, 1851년.

아이에게 젖을 먹이는 여자가 왼쪽에 있는 인물을 바라보고 있다. 아마도 두 사람이 담소를 나누는 듯하다. 당시 여성의 생활상이 눈에 밟힌다. 그들은 논과 밭에서 고된 노동을 하고, 집에서는 온갖 살림을 하는 한편 아이를 안고 젖을 먹이고 기르는 데 평생을 시달렸을 것이다. 그럼에도 불구하고 잠시 아이에게 젖을 먹이는 짧은 순간이 더없이 행복하고 평화로웠을 것이다. 나무 밑동을 깔고 앉아 일손을 멈춘 채 젖을 먹이고 있는 아낙의 모습에서 봄날의 풍정이 더욱 한가롭게 느껴진다.

아이를 안은 아낙이 다리를 벌리고 나무 밑동에 앉아 있는데 그 나무의 밑둥치에 훤하게 구멍이 뚫려 있다. 오랜 세월의 풍상을 겪은 고목이다. 늙은 나무만큼이나 이 아낙이 보낸 세월도 녹록치 않을 것이다. 그런데 나무의 구멍 뚫린 부분과 어머니의 아랫도리, 자궁 부위가 묘하게 일치한다. 아마도 여성의 출산 능력, 생명력의 잉태, 다산에 대한 기원이 담겼으리라. 아울러 이 같은 모자상母子像, 그러니까 어머니의 품에 안긴 아이의 모습 혹은 어머니가 아이에게 젖을 먹이는 풍경은 한국인에게 모정을 상징하는 대표적인 도상이자 가족 그림의 한 전형으로 오랜 전통을 유지하고 있음을 알 수 있다.

비슷한 사례로 김홍도金弘道(1713~1791)의 《단원풍속화첩》에 실려 있는 〈점심〉이란 그림을 꼽을 수 있다. 그가 30대 중후반(1780년 무렵)에 그린 것으로 짐작되는 《단원풍속화첩》은 모두 25엽으로 구성되어 있다. 배경을 간단하게 처리하고 풍속 장면만을 강조하고 있는 이 그림들은 모두 생활의 정감이 배어나고, 대상들의 심리 상태가 절묘하게 표출되었으며, 해학과 그림다운 맛이 조화롭다. 그리고 역동적인 활력이 넘친다. 그야말로 풍

❖ 김홍도, 〈점심〉, 종이에 엷은 채색, 27×22.7cm, 1780년 무렵.

속화의 모든 것을 갖추었다고 해도 과언이 아닐 것이다. 김홍도는 이 화첩을 통해 당시의 일상 풍경을 사실적이면서도 재미있게 묘사하고 인물의 표정을 풍부하게 표현하고 있다. 그는 현실에 대한 풋풋한 풍자, 인간과 세상사를 따뜻한 애정으로 바라보는 섬세한 눈길, 그리고 회화적 진지함으로 조선 풍속화의 전형을 만들었다.

다시 그림을 보자. 힘든 일을 마친 일꾼들이 밥을 먹느라 정신이 없다. 웅성거리고 왁자지껄한 소리가 들릴 듯하다. 그러한 환청이 들리는 듯한 착각을 불러일으키는 것이 단원 그림의 특징이다. 이른바 시각에만 머물지 않고 시각 이외에 청각까지 끌어들이고 있다. 이처럼 일반 백성들의 삶을 화폭에 실감나게 담아낼 수 있었던 것은 그가 사대부가 아니라 중인이었기에 가능했을 것이다. 남자들이 아귀같이 밥을 퍼먹고 시끄럽게 하고 있다면, 밥을 내온 아낙은 일꾼들을 등지고 가슴을 풀어헤친 채 아이에게 젖을 먹이고 있다. 그 옆에 있는 아들은 밥그릇을 무릎 위에 올리고 밥을 먹고 있다. 젖을 빠는 아이는 배가 많이 고팠는지 힘차게 젖을 빨면서 한 손으로는 그 젖을 마치 짜내듯이 쥐고 있다. 제대로 받치고 먹는 모양이다. 어미는 그 모습이 한없이 보기 좋은지 주위의 소란에도 개의치 않고 새끼 목구멍으로 젖 넘어가는 소리만 몰두해 듣고 있다.

〈자리 짜기〉는 자리를 짜는 남편과 물레질하는 아내, 그리고 등을 돌리고 앉아서 책을 읽는 아이를 그린 그림이다. 한 가족의 단란한 일상이 정겹기 그지없다. 평민 가정이거나 몰락한 양반 집안이리라. 그래서 집안을 일으키기 위해서라도, 잃은 명예를 되찾고 몰락한 가계를 부흥시켜서 조상들 볼 면목을 갖추기 위해서라도 자식을 공부시켜야 한다. 아들 역시 열

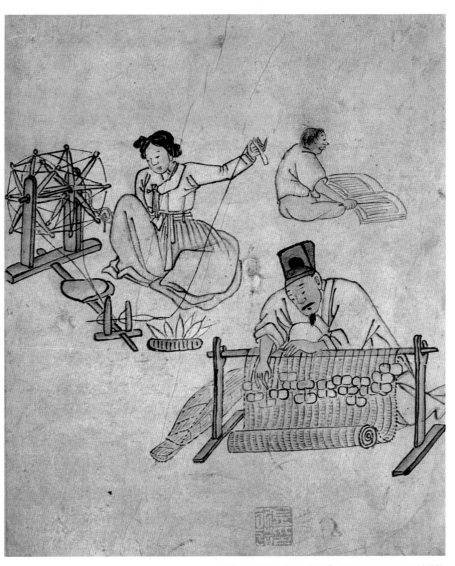

❖ 김홍도, 〈자리 짜기〉, 종이에 옅은 채색, 27×22.7cm, 1780년 무렵.

심히 공부해야만 한다. 이들에게 자식을 공부시키는 것만큼 중요한 일은 없으리라. 이 집안의 운명은 오로지 그 아들에게 달려 있다고 해도 과언이 아니다. 가족의 삶과 의미는 바로 그 지점에 맺혀 있다.

다소 미련해 보이는 더벅머리 아들은 눈을 내리깔고 막대로 글자를 짚어 가며 소리 내어 책을 읽고 있다. 아이의 몸에 비해 제법 커다란 책은 공부하기가 쉽지 않음을, 아울러 당시 평민의 아들이 과거에 급제하기가 만만치 않음을 암시하는 듯하다. 그 당시 현실에 대한 날카로운 풍자가 아닐 수 없다. 어쨌든 그래도 이 부모는 아이의 책 읽는 낭랑한 목소리에 힘이 나서 힘껏 일을 한다. 웃음을 머금고 있는 엄마의 얼굴을 보라. 반면 아버지는 짐짓 점잖게 표정 관리를 하면서 묵묵히 자리를 짜고 있지만 내심 무척 흐뭇할 것이다. 우리 조상들은 세상에서 가장 듣기 좋은 소리가 다름 아닌 제 논에 물 들어가는 소리와 제 새끼 목구멍에 밥 넘어가는 소리라고 했는데, 여기에 하나 덧붙이자면 단연 자식이 책 읽는 소리 아니겠는가?

젖 먹이는 그림의 또 다른 예로는 신한평申漢枰(1735~1809)의 〈자모육아〉가 있다. 자모육아慈母育兒란, '자애로운 어머니가 아이들을 키우다'라는 뜻이다. 신한평은 영조 말년에서 순조 초년에 걸쳐 활동한 화원畵員 화가로, 그 유명한 혜원 신윤복申潤福(1758~?)의 부친이다. 그는 김홍도와 더불어 세 번에 걸쳐 어진御眞 도사, 그러니까 임금의 화상을 제작하는 데 참여할 정도로 인물화에 뛰어난 화원이었다. 기록에 의하면 그는 칠십수를 넘긴 고령에도 화원에 봉직했던 것으로 보인다. 그래서 아마 그의 아들 혜원이 아버지와 함께 도화서에서 활동하기가 못내 어려워 이를 피했을 것이다.

혜원에 비해 그의 부친이 남긴 풍속화는 이 그림이 유일하다. 텅 빈 배

경에 인물의 옷과 표정, 동작만이 간결하고 핵심적으로 포착되어 있다. 간략하지만 구성이 짜임새가 있고, 배경은 생략하고 채색을 사용하여 등장 인물들이 더욱 뚜렷하게 부각되는 효과를 거두고 있다.

　세 자녀를 둔 어머니가 어린 막내아들을 품에 안은 채 젖을 물리고 있다. 쪽빛 치마에 흰 저고리를 입은 후덕한 얼굴의 어머니는 젖을 빨고 있는 아들을 한없이 인자한 표정으로 바라보고 있다. 이 세상 모든 엄마들이 자기 젖을 빠는 새끼의 얼굴을 들여다보는 것만큼 보기 좋은 풍경은 없을 것이다. 엄마 품에 안긴 아들은 젖을 문 채 한 손으로는 또 다른 젖꼭지를 만지작거리며 어미의 사랑을 한껏 독차지하고 있다. 그 뒤쪽에 네댓 살쯤 되어 보이는 또 다른 아들이 이제 막 잠에서 깨어난 표정으로 다가온다.

❖ 신한평, 〈**자모육아**〉, 지본에 엷은 채색, 31×23.5cm, 제작 연도 미상.

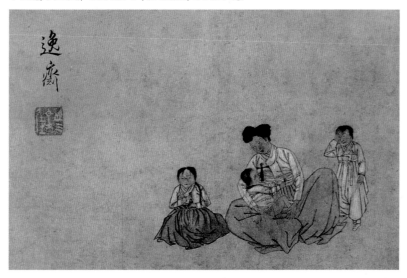

꾸지람에 심사가 불편한지 아니면 아직 졸려서인지 눈을 비비며 엉거주춤 서있다. 그 표정이 복잡 미묘하다.

실제로 신한평에게 두 아들과 딸이 있었다는 기록을 상기해 보면 그림 속 인물들이 아마도 그의 가족이 아닐까 추정해 볼 수 있을 것이다. 얌전한 여자아이, 떼를 쓰는 사내아이, 그리고 젖을 먹이는 어머니 등 세 사람의 상호 관계는 흔하게 접하는 풍경에 다름 아니다.

이 그림에서 우리는 사랑과 헌신을 실천하는 어머니상을 만난다. 자녀양육이란 옛날이나 지금이나 변함없이 지루한 시간과 강도 높은 노동을 요구하는 혹독한 일이다. 그러나 자녀 양육을 둘러싼 어머니의 노동은 본성, 모성, 희생과 헌신이라는, 사랑이라는 이름하에 당연한 것으로 여겨진다. 그것은 노동이 아닌 것으로 의도적으로 회피되고 은폐된다. 어떠한 경제적 보상도 없을뿐더러 그닥 생산적인 일로 평가되지도 않는, 그야말로 희한한 일이다.

조선시대 몰락한 사대부의 아내, 그리고 가난한 평민 여성들은 한결같이 채마밭 경작, 길쌈과 방적, 삯바느질을 기본으로 해서 아이들 육아와 살림살이 모두를 억척스레 해내야 했다. 당시는 사대부가 당면했던 경제적 위기를 돌파하기 위해 여성의 노동력을 최대한 이용해야 했다. 어머니들은 끊임없이 근면과 희생, 인내를 요구받았다. 시부모를 섬기고 남편에게 순종하며 동기간에 우애 있게 지내고 친척들과 화목할 것, 이렇게 남성이 만든 가부장적 질서에 순종할 것을 요구받았다. 이른바 '삼종지도三從之道'이다. 아버지, 남편, 자식(아들)에 종속될 것을 요구하며, 여성에게서 사유와 행동의 주체를 박탈하는 담론이다. 이 삼종지도가 바로 유가儒家에서

여성 인식의 기저를 이룬다.

아이에게 젖을 먹이는 어머니의 모습을 그린 그림의 전통은 깊다. 그 같은 전통은 구한말 최고의 초상화가였던 채용신蔡龍臣(1850~1941)의 그림에서도 엿보인다.

채용신은 서울 삼청동에서 태어나 1886년 늦은 나이에 무과에 급제해 여러 벼슬을 하다가 1906년 관직을 관두고 고향인 전주로 낙향해 전라북도 일대를 중심으로 적극적인 작품 활동을 벌였다. 만년에 그는 '채석강 도화소'라는 일종의 공방을 차려 놓고 광고를 내면서 초상화 주문 제작을 하기도 했다. 무관 출신이면서 초상화로 유명해 고종의 어진 제작에도 참여한 채용신은 전통 초상화법을 계승하는 한편 서양화법을 익혀 근대적인 초상화를 만들어 낸 장본인으로 알려져 있다.

1914년에 그린 〈운낭자 초상〉은 벌거벗은 아이를 안고 있는 한 여인을 입상으로 그린 것이다. 사실 이 그림은 작가의 상상에 의해 그려졌다. 운낭자雲娘子로 명명된 이 초상화의 주인공은 최연홍崔蓮紅(1785~1846)이라는 이름을 가진, 관에 소속된 기생으로 초명이 운낭자다. 그녀 나이 스물일곱인 1811년(순조 11년)에 홍경래의 난이 일어났는데, 그녀는 당시 난군이 휩쓸고 간 군청에서 군수인 정시鄭蓍 부자의 시신을 찾아 장례를 치러 주고 군수 아우의 부상도 치료해 주었다고 한다. 이후 그 소식을 들은 조정에서는 나라와 지아비를 위한 충절을 가상히 여겨 운낭자를 관기의 목록에서 삭제하고 논밭을 주어 표창했으며, 죽은 뒤에는 평양에 있는 계월향의 사당인 의열사에 함께 제향하게 했다고 한다.

운낭자가 의열을 보였던 스물일곱 살 당시의 모습을 작가가 상상해서

雲根子二十七歲像

甲寅泌月石芝寫

❖ 채용신, 《운낭자 초상》, 비단에 채색, 120.5×62cm, 1914년.

그린 이 그림은 전통적인 초상화에서 요구되는 전신傳神(그려진 사람의 얼과 마음을 느끼도록 그리는 것)의 묘리보다는 이상적 여인상을 염두에 두고 그린 것으로 보인다. 그러니까 인물을 통해 그 사람 내면의 기운이나 심리를 예리하게 표출하기보다는 온화하고 후덕한 여인상이라는 관념적인 여성상을 내세워 그린 그림으로 볼 수 있을 것이다. 머리를 단정히 빗어 넘기고 쪽을 낮게 졌으며 조선왕조 말기 여인의 평상복 차림을 한 모습인데, 얼굴 묘사보다는 전체적인 몸짓에서 드러나는 여성다운 곡선이나 포동포동한 몸체와 즐거운 표정에서 느껴지는 평화로움을 강조하고 있다. 여기서 이상적인 여인상, 어머니상에 대한 일반적인 관념이 엿보인다.

채용신이 살던 근대 초기에 강조된 어머니의 사랑과 미덕, 그리고 이상적인 여인상이 이 그림에서 엿보인다. 당시 채용신은 망해 가는 나라를 지켜보는 아픔에 통분했다고 한다. 망국의 신하로서 그림을 잘 그렸던 그가 할 수 있었던 일은 다름 아니라 의병이 일어난 고을을 찾아다니면서 지사志士들의 초상화를 제작함으로써 항일 의식의 고취라는 작가 의식을 표명하는 것이었다. 그 연장선상에서 〈운낭자 초상〉도 제작되었을 것이다. 나라에 대한 충성과 지아비를 보살피고 공양하는 전통적인 여성으로서의 미덕이 새삼 필요하다고 보았던 것이리라.

빛바랜 가족의 풍경

우리 근대 가족에 대한
단상

전통적인 가족제도가 급속히 변화한 것은 산업화와 도시화가 본격적으로 시작된 1960년대부터다. 그러나 조선시대의 가족을 이룬 핵심 원리에 대한 당위성이 흔들리기 시작한 것은 훨씬 이전으로, 이미 1920년대부터 그 조짐은 급속히 진행되었다. 근대 가족 개념의 탄생은 근대적 삶과 관련이 있다. 이제 부모와 자식이 독립하여 그들만의 개인적인 집을 갖는 것은 근대 가족의 요건이 되었다. 이른바 핵가족이 보편적이고 바람직한, 정상적인 가족제도로 인식되었다.

근대로 넘어오면서 핵가족이 지배적인 가족 형태로 정립되기 시작한 것은 자본주의와 밀접한 연관을 맺고 있다. 근대 자본주의는 가족 중심의 이데올로기에 입각한 이른바 '즐거운 나의 집', '행복한 가정 만들기'를 주도해 나갔다. 19세기 말부터 1920년대 초까지 문명개화에 대한 열정적 희구가 전개한, 구질서에 대한 광범위한 비판의 중심에는 가족제도가 자

리했다. 가족 질서의 재편은 '문명개화'한 민족 또는 국가를 건설하는 데 있어 핵심적인 선결 과제가 되었던 것이다. 그래서 1920년대 초, 조선의 구질서를 공격하고 자유와 개인의 가치를 올리기 시작하면서 종래의 가족 제도에 대한 대안적 장이 구체적으로 제시되었다. 이른바 '신가정sweet home'이 그것인데, 이는 부夫 중심의 지배 관계가 아니라 부인과 아이들을 가족의 중심에 두고, 친인척이 경제 활동을 함께하는 대가족이 아니라 '단가單家' 살림을 꾸리며, 여성을 이러한 가정을 관리하는 중심인물, 즉 '주부'로 자리매김하는 것이었다. 일제 강점기인 1920년대에 대부분의 가족들은 "어떻게 하면 이상적인 가정을 이루고 한평생 재미있게 살아 볼까"를 궁리하기 시작했고, 그것이 거의 유일한 삶의 목표, 가정의 궁극적 지향점이 되었다.

아버지와 아들 중심에서 부부 중심의 가정으로 변화한 근대 초기의 삶의 패턴은 당시의 그림과 사진에 고스란히 반영되었다. 지식인, 근대주의자들은 서양은 부부 중심이고 동양은 부모 중심이라고 지적하면서 서양의 가정관을 적극 유입하고자 했고, 그 영향으로 상당수 가정은 이제 부부, 자녀 중심으로 핵가족화되었다. 그들은 또한 흥미와 편리를 추구하는 곳이 다름 아닌 이상적인 가정이라고 주장하였다. 따라서 행복한 가정은 잘 가꾸어진 정원을 갖춘 문화 주택이어야 하고, 그 거실에는 피아노와 축음기 같은 소품이 있고, 부엌은 개량화되어야 하고, 벽에는 서양화가 걸려 있고, 책장에는 화집이 꽂혀 있는 그런 곳이어야 했다. 그 안에서 서양 음악을 듣고 차를 마시며 자녀들과 단란한 한때를 보내는 장면이야말로 단란하고 화목하며 이상적인 가정이라고 여겼다. 이처럼 1920년대 중반부

✦ 이유태, 〈화음〉, 한지에 먹과 채색,
210×151cm, 1944년.

터는 살림살이에 대한 이야기가 확대되었다.

특히 문화와 예술을 취미로 하는 교양인은 행복한 가정을 이루는 데 있어서 매우 중요했다. 그래서 책을 읽는 여자나 피아노 치는 여자 혹은 함께 모여 노래를 부르거나 음악을 듣는 가족 그림은 이상적인 가정에 대한 당시의 이념을 여실히 반영한다. 이 같은 스위트홈을 구성하는 기표들은 오늘날까지도 보편적인 그림의 소재로 반복되고 있다.

실제로 행복을 가져다주며 안락함과 부유함을 과시하는 물질적이고

인공적인 조화물로 가득 찬 공간을 꿈꾸는 것이 당시 근대기 모든 가정의 이상이었다. 그리고 이는 당대의 그림 안에 정확히 반영되어 있다. 그런데 식민지 지배하에서 소수의 부르주아 가정에만 놓인 피아노와 축음기, 서양식 가구와 그림, 화집 등이 가정의 평화를 상징했다는 점은 아이러니하다. 당시 대다수 사람들은 지독한 가난에 시달려야 했다. "일제 파시즘 아래 이 같은 가정 풍경은 행복한 부르주아 가정들이 오히려 만족을 얻을 수 없거나 만족한 상태라고 인정할 수 없는 바깥 세계에 대한 평화의 은유"였던 것이다.

그런가 하면 근대 국가 체제 아래 가족은 국가를 구성하는 '국민'이라는 새로운 인간을 주조해야 하는 기능을 부여받았다. 이제 가족은 자녀를 통해 국가의 중요한 기관으로 조망된다. 여기서 자녀, 어린아이는 어른으로 성장하기 위하여 감시와 규율을 통한 엄격한 훈육을 필요로 하는 존재가 되었으며, 그에 따라 가족은 국가에 종속되고 국가와 가족은 위계적 질서 아래 놓이게 된다. 이제 가족은 국가의 문명화를 위해 우선적으로 문명화되어야 하며, 따라서 가정은 학교와 연계된 기관의 성격을 적극 요구받는다.

그러니까 근대기 가족은 한편으로는 전통 사회의 가족 사상으로부터 탈피할 것을 요구받았고, 또 한편으로는 국가의 필요에 의해 가족주의로 묶일 것을 요구받았던 것이다.

당시 근대 가족제도 속에서 행복한 가정을 이루는 조건 중의 하나로 제시된 것이 바로 현모양처다. 이는 물론 여성에게 요구된 것이다. 현모양처는 희생하는 전통적인 어머니상과 이지적이고 과학적인 어머니상이 맞물

❖ 박득순, 〈봄의 여인〉, 캔버스에 유채,
　　65×49.7cm, 1948년

려 빚어낸 모성이다. 동시에 그것은 일본의 식민주의가 내세웠던 여성 동
원의 이데올로기이기도 하다. 일본이 국가와 모성이 관련된 여러 법적, 제
도적 장치들을 만든 것은 1930년대 후반이다. 전시 체제로 돌입하면서 특
히 현모양처를 강조했는데, 이때 요구되었던 모성은 제국의 신민을 기르
는 자로서의 사명에 다름 아니었다. 전선의 후방에서 남편과 아들이 전쟁
에 전념할 수 있도록 물자를 절약하고 힘써 노동하며 전쟁을 돕는 일, 이
른바 '총후부인銃後婦人'의 역할은 이 이데올로기에서 요구된 상이다. 아울

러 가정생활과 사회생활을 분리하고 여성을 가정에 귀속시키는 전형적인 남녀 성별 구분의 이데올로기인데, 이는 전통적인 가부장제 내에서의 여성의 역할과 큰 차이가 없다. 국가주의적 전쟁 동원 논리와 식민 지배 이데올로기가 여성을 호명하는 중요한 기제로 모성을 적극 활용한 것인데, 이는 남성 중심적 담론에서 꾸준히 여성을 희생과 헌신의 화신으로 신비화한 결과다. 확장된 가부장제로서의 국가는 아내와 어머니의 역할로만 여성을 규정했고 이는 근대적 가족제도가 가부장제의 연장선상에 있다는 것을 보여 준다. 그리고 이러한 여성의 역할은 모든 문제를 가족 내로 한정함으로써 자신의 가족 이외의 관계들을 배제하는 논리로 이어지기도 했다. 일제 강점기에 유포되었던 헌신과 희생과 인고의 모성 신화, 행복한 가정(스위트홈)에 대한 시각화, 그리고 현모양처를 보여 주는 그림은 당시에 상당수 제작되었을 뿐만 아니라 지금까지도 여성상에 뿌리 깊이 잔존하고 있다.

그녀들은 한결같이 동양과 서양의 문화가 한 공간에 절충되면서 빚어내는 기이한 가정의 풍경 속에 박제된 듯이 놓여 있다. 남성중심의 시각에서 여성은 항상 다소곳하고 순종적으로 묘사되며 전통적인 의상인 한복을 입고 인형처럼 앉아 있는 정적인 존재로 그려졌다. 동시에 그 여성은 신학문을 익히고 개화한, 이른바 의식이 깬 여자여야 했다. 그러나 또한 유교적 가치관을 내재화한 여성, 남편과 가정에 한없이 순종적이어야만 했다. 다시 말해서 정신분열증적 정체성을 요구받았던 셈이다.

필름 위에 새겨진
가족의 초상

근대기에는 가족을 그린 그림보다 우선적으로 가족사진이 등장했다. 1876년 강화도조약 이후 부산이나 경성에 일본인 거류지가 형성되면서 1882년에 이들을 상대로 하는 일본인 사진관이 개설되었다. 사진과 사진관이 본격적으로 등장하기 시작한 것은 1900년 전후의 일로, 일본인 사진관이 신문 광고에 나오면서부터다.

조선인 사진관이 등장한 것은 1907년 당대 최고의 서화가이자 궁내부 외사과 주사로 왕실에서 필요한 서화의 제작을 맡으며 이자 영친왕의 서법을 지도하던 김규진金圭鎭(1868~1933)이 세운 천연당사진관이다. 서울 중구 소공동에 있었던 김규진 자신의 집 사랑채 뒷마당에 개설된 천영당사진관은 일본으로부터 신식 사진기계를 들여와 근대적인 사진관으로서 면모를 갖추는 한편, 사진 제작 역시 미술사진, 즉 다분히 예술적 분위기를 담는 인화에 치중하였다. 당시 미술사진(예술사진)이란 사진의 변색을 방지하

✤ 천연당사진관에서 촬영한
가족사진, 1930년대.

는 만세불변의 취소은 사진을 비롯해 백금 사진, 천연색이라고 한 착색 사진 등을 말한다. 이것은 사진의 정직한 기계적 재현 기술 위에 여러 조작을 통해 우아하고 고상한 분위기를 연출해서 고객의 취향을 만족시키려는 새로운 시도였다. 김규진에 의해 영업적인 형태를 갖춘 사진관이 등장하고 그만큼 대중이 사진을 손쉽게 이용할 수 있는 길이 열렸다.

당시 초상 사진은 이미 보편화된 초상화에 대한 인식 때문에 대중화가 빨리 진행되었는데, 이렇게 사진관에서 촬영된 기념사진은 사회 구성원들 사이에 정보의 대상이자 커다란 화젯거리가 되었다.

당시 천연당사진관에서 찍은 사진을 살펴보면, 인물이 주를 이루며 인물의 눈에 초점을 맞추고 두상의 윤곽을 약간 흐리게 처리했음을 볼 수 있다. 눈을 통해 사람의 영기가 드러나 보이는 표현을 구사했는데, 이는 전통적인 초상화 기법을 어느 정도 반영한 것이다. 다름 아니라 이른바 '전신傳神 기법' 이 그것이다. 내면의 반영 내지는 그 사람의 기운이나 품격 같

은 것을 어떻게 묘출하느냐에 대한 고민이 사진에서도 묻어난다는 것이다. 김규진은 자신이 뛰어난 서화가이고 그만큼 전통화법에 능통하기에 사진술을 전통적인 초상화의 연장선상에서 다루고자 했을 것이다.

천연당사진관에서 찍은 사진 중에서 양자 김영선의 가족사진과 양자 김인환의 부부 사진 등 현재 몇 십 장이 남아 있다. 이 사진들은 전형적인 기념사진으로, 이를 통해 당시 사진관이 태동하고 사진술이 보편화되면서 자연스레 가족사진과 결혼사진, 부부사진 등이 본격적으로 촬영되기 시작했고 저마다 가정에서 이러한 가족사진을 소유하고자 했음을 알 수 있다. 1893년에는 두 명에 지나지 않았던 경성 지역의 사진사가 1930년에 344명으로 늘어난 것을 보면, 당시 조선 사회에서 사진이 고부가가치 사업으로 인기를 누렸던 것으로 보인다. 이는 그만큼 사진에 대한 수요가 많았음을 반증한다.

이렇듯 사진이란 매체는 가족 구성원의 한순간을 증거하고 기념하는

❖ 천연당사진관에서 촬영한
김인환·윤덕빈 부부 사진,
1930년대.

강력한 매체로 빠르게 자리를 잡았다. 이는 가족의 이미지를 보존하고 기념하는 적절한 수단이 되었고, 따라서 특정한 기념일에 가족이 모여 사진관에 가는 일이 중요한 행사가 되었다. 백일과 돌, 결혼과 회갑, 졸업식 등은 가족이 모처럼 한자리에 모여 사진을 찍는 유일하고 정해진 의식이 되어 버렸다.

가족사진은 가족 구성원의 결속과 동질성을 강조하는 시각적 장치다. 가족은 구성원 모두가 일상사를 공유하고, 종족 보존의 기능을 담당하는 사회 단위이기 때문에 거기에는 여타의 사회적 집단이 갖지 못하는 성으로 맺어진 내밀함, 피로 이어진 견고한 결속력이 존재한다. 이 '동물적 연대의식' 때문에 가족사진은 어떠한 사회집단도 표상할 수 없는 유대감, 여타의 이해집단이 교환하지 않는 보호와 의존의 감정을 실감나게 드러낸다.

가족사진은 무엇보다도 판에 박힌 듯한 정형성을 그 특징으로 한다. 그것은 가족사진을 주목하고 생산한 사회가 이상적 가족에 대해, 각 가족 구성원의 사회적 역할에 대해 거의 동일한 관념을 지니고 있는 데서 연유하는 고정된 형식이다. 따라서 가족사진을 찍는 사진가도, 가족 구성원도 한 시대가 공유하는 이상적 가족상을 무의식적으로 재현하고 있는 것이다. 오늘날도 이 가족사진의 정형성은 거의 불변한다. 서구 부르주아의 가족 이데올로기가 시효를 상실한 것 같기도 하고 기존 가족제도가 해체되고 있는 것 같기도 하지만 사진관에서 찍히는 모든 가족사진의 정형성은 여전히 변할 줄을 모른다.

오늘날도 이 가족사진으로 표상되는 이상적 가족의 관념은 가부장의

경제력과 권위를 존중하고 나이에 따른 서열 의식 등을 지극히 자연스러운 것으로 재현하고 있다. 무엇보다도 가족사진은 매우 은밀하지만 강력한 가족의 통합 기능을 적극 수행한다. 가족이 위기일수록, 그 내부에 균열이 생길수록 가족사진은 언제나 밝고 행복한 표정과 모습으로 위장한다. 가족 구성원들은 사진 촬영이라는 의식에 참여하면서 한 가족에의 소

❖ 김동근이 촬영한 청주 지역의 어느 가족사진, 삼호사진관, 1942년.

속감을 분명히 하고, 사진사가 지시하는 배열의 자리에서, 혹은 자신이 선택한 자리에서 가족에 대한 의무와 권리를 새삼 깨닫는다. 아울러 가족사진을 통해 유전적 형상의 닮음을 확인하면서 '거역할 수 없는 혈연 의식'을 공유한다. 가족사진은 이렇듯 혈연의 친화성, 경험의 동질성을 다른 어떤 것보다 강렬하게 드러낸다. 이것이 바로 가족사진의 정체다.

가족의 일상이
그림이 될 때

일제 강점기에 그려진 가족 그림을 보면, 가족의 초상을 사실적으로 기록한 주문용 그림은 찾아보기 어렵고, 대신 일상의 정경을 재현한 그림 등을 발견할 수 있다. 일종의 풍속화의 한 변형으로 볼 수 있을 것이다.

김기창金基昶(1914~2001)이 1934년에 그린 〈가을〉은 그의 나이 스물한 살에 스승 김은호의 문하에서 수학하면서 당시 조선미술전람회(선전)에 출품해서 입선한 작품이다. 새참이 든 바구니를 이고 등에는 졸고 있는 아이를 업은, 통통하고 야무지게 생긴 소녀와 낫을 들고 따라가는 아이가 묘사되어 있는 채색 그림이다. 갈색의 수수밭과 그 사이로 비치는 청명한 가을 하늘이 이루는 선명한 색채 대비가 화면을 강하게 이끈다.

이처럼 향토적인 내용에 장식적인 색채, 세밀한 필치 등은 당시 선전의 일본인 심사위원들의 요구에 일정하게 부응한 것이자(이른바 이국 취향 내지 조선 향토색) 일본화의 짙은 영향을 감지하게 한다. 아울러 일제에 의해

✤ 김기창, 〈가을〉, 비단에 채색, 170.5×108.8cm, 1934년.

수탈당한 가난한 농촌의 현실이 손에 잡힐 듯하다. 아이들이 맨발로 들판을 걸어 다니는 모습은 당시로서는 무척이나 보편적이었을 것이다. 〈가을〉은 나이가 어린 아이들도 힘든 농사일, 가사일에 동원될 수밖에 없었던 당시 농촌의 어려운 생활상의 일면을 엿보게 한다.

이와 유사한 작품으로는 이영일李英一(1904~1984)의 〈시골 소녀〉가 있다. 1929년 제8회 조선미술전람회에 출품한 작품으로, 졸고 있는 동생을 포대기로 들쳐 업고 맨발로 서있는 소녀와 땅바닥에 떨어져 있는 낱알을 주워 모으고 있는 소녀의 모습이 쓸쓸하고 황량하게 다가온다. 벼이삭이 담긴 바구니를 손에 들고 있는 가난한 아이들이 부모 없이 들판에서 일하고

❖ 이영일, 〈시골 소녀〉,
비단에 채색,
152×142.7cm, 1929년.

있는, 더없이 처량한 장면이다. 일제 강점기에 궁핍한 삶을 살아갔던 민중들의 희생과 비참함이 얼핏 드러난다.

당시 농촌에서 아이들의 존재는 무엇보다도 노동 인력이었다. 알다시피 농사를 짓는 것, 농촌에서 산다는 것은 땅(자연)과의 싸움이고 그만큼 노동력이 요구되는 일이다. 특히 옛사람들의 경우, 모든 가족이 동원되어야만 겨우 먹고살 수가 있었다. 그러니 어른이고 아이고 구분이 있을 수 없었다. 더구나 대가족 제도에서 갓난아기와 어린아이들은 손위 형제들의 몫으로 길러지고 보살펴졌으며 어느 정도 나이가 되면 어른 못지않게 농사일을 거들어야 했다. 그 아이들이 학교에 가거나 공부에 전념하기란 현실적으로 어려웠다. 더구나 1930년대의 식민지 상황은 갈수록 악화되어 경제적으로 피폐해졌고, 특히 농촌의 여성, 어머니들은 부재한 남편, 무능한 남편을 대신하여 가사는 물론 농사일을 도맡아 생계를 꾸려야 했다. 그들은 희생적인 모성을 발휘해야 했는데 이는 집안의 장녀, 여자아이들에게로 고스란히 대물림되었다.

가장 어렵고 가난한 시대, 현실적 삶의 고통은 사실 당대의 모든 여성들, 어머니들이 우선적으로 감당해야 했고 국가는 이들의 희생을 요구했다. 소녀들이 동생(어린아이)을 업고 키우거나 시간을 보내는 풍경은 당시에 흔했다. 한창 나가 놀고 싶고 친구들과 어울리고 싶은 나이지만 소녀들은 부모와 집안일을 우선적으로 도와야만 했던 것이다. 또한 여자아이들은 배움의 장에서 배제되었기에 오로지 노동력을 지닌 일꾼에 다름 아니었다. 학교를 다니고 싶어도 다닐 수 없었고 여자가 공부한다는 것 역시 당시로는 용납되기 어려웠다. 그 시절의 여자들은 공부와 배움의 기회를

우선적으로 박탈당했다.

그렇게 어릴 때부터 힘든 가사일과 동생을 업고 키우는 일에 내몰린 소녀들의 표정은 안쓰럽고 측은하며, 한편 기특하다. 그래서일까, 이런 풍경은 한국인, 특히 여성들에게 있어서 고통스럽고 힘겨운 시절의 이미지이자 이내 아련하고 서글픈, 추억을 자극하는 감성 이미지이기도 하다.

한국의 미술품 컬렉터들이 박수근의 〈아기 보는 소녀〉나 이영학의 〈아기와 소녀〉 같은 이미지를 그토록 선호하는 이유는 분명 있을 것이다. 그

✤ 박수근, 〈아기 보는 소녀〉,
캔버스에 유채, 35×21cm, 1963년.

✤ 이영학, 〈아기와 소녀〉,
무쇠, 20×16×50cm, 1991년.

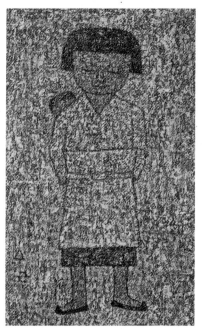

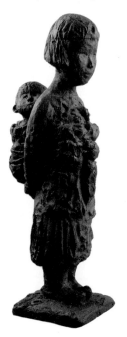

들의 작품이 일정한 시간이 지난 다음에야 아련하고 아름다워 보이는 추억과 향수를 상기시키는 이미지이기 때문일 것이다. 그것은 결국 상처와 한과 연결되어 있다.

식민지 시대의 대표적인 가족 그림으로는 배운성裵雲成(1900~1978)의 〈가족도〉를 꼽을 수 있다. 삼대에 걸친 열일곱 명의 가족을 그린 이 그림은 대청마루와 앞마당에 모여 있는 배운성 자신의 가족 초상이다. 이것은 그자신의 가족의 역사이자 일종의 도감이다. 동시에 점차 망실되어 가는 도정에 위치한 불안한 가족의 얼굴이다. 대가족 제도 속에서만 볼 수 있었던 이런 정경은 이후 죄다 사라져 버렸다. 그러므로 이 그림은 거의 마지막 잔해처럼 간직된 대가족의 초상이다. 전통적인 대가족 제도가 급속히 붕괴되고 흩어져 버렸을 때, 그런 가족제도가 더 이상 불가능해졌을 때, 이같은 그림이 가능했을 것이다.

배운성은 1900년 서울에서 태어나 중동학교 고등과를 졸업한 후 도쿄로 건너가 추오 대학교와 와세다 대학교에서 경제학을 전공했다. 1922년 경제학을 계속 공부하기 위해 유럽으로 갔으나 그곳의 눈부신 예술에 매혹되어 화가가 되기로 결심했다. 베를린 예술대학교에서 공부하고 이후 파리에서 활동하다 1940년에 귀국했다. 그는 전쟁과 분단이 남긴 상처의 화가이다. 광복 이후 홍익대학교에서 교수로 재직하던 중 한국전쟁이 발발하자 북한 체제에 영합하는 조선미술가동맹에서 활동하였고, 9·28 서울 수복을 전후로 월북했다. 이후 평양미술대학교 교수를 역임하다가 그곳에서 사망한 것으로 알려졌다.

〈가족도〉는 각 인물들의 개별 사진을 기초로 해서 제작되었는데, 당대

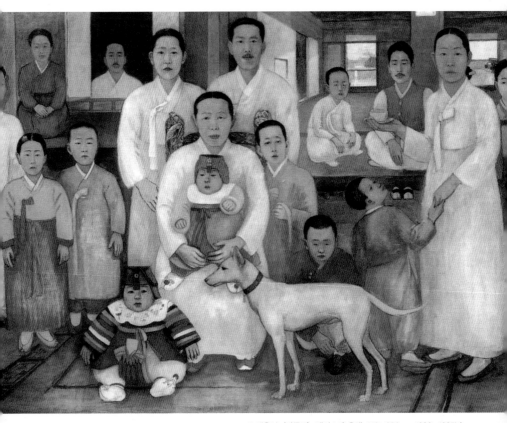

❖ 배운성, 〈가족도〉, 캔버스에 유채, 140×200cm, 1930~1935년.

의 가족사진처럼 가족 간의 위계질서가 강조된 모습이 흥미롭다. '조부모
-부모-자녀'로 구성된 이 그림은 대가족의 모습 속에서 가계의 혈통을
강조하던 전통적인 가족 의식뿐만 아니라, 가족 구성원 간의 덕목이 효라
는 전통적인 가족 이데올로기를 은연중 반영하고 있다. 또한 집과 가족이
분리되지 않는 모습인데 이는 그만큼 집이 한국인에게 의미 있는 곳이자
가족 구성원들에게 절대적인 공간임을 드러낸다. 아마도 이것은 당시 타
국(독일)에서 외로운 유학 생활을 하던 배운성이 무척 그리워하던 고향의
가족 모습이었을 것이다.

그는 대가족 구성원으로서의 자신의 존재를 자기 정체성으로 파악한
사람이며, 근대적 교육과 서구 문화를 직접 체득한 지식인이었지만, 가족
에 대한 인식은 여전히 전통적 가족관에 머물렀던 것 같다. 혹은 유럽에서
동양인 화가로서 자신의 정체성과 문화적 특성을 그 같은 가족 그림을 통
해 드러내고자 했는지도 모른다.

화가,
자신의 가족을 그리다

　화가가 자신의 가족을 그린 그림들도 있다. 대표작으로는 이쾌대李快大
(1913~?)의 부부 그림이다. 〈카드놀이 하는 부부〉는 화가 자신과 부인 유갑
봉 둘이서 정겹게 카드놀이를 하는 장면을 그린 작품이다. 윷놀이나 화투
가 아니라 카드놀이를 하고 있다는 것은 이들 부부가 개화된 인사이자 서
구 문화에 상당히 심취했음을 보여 준다.

　그림은 부부가 얼굴을 마주 보고 카드놀이를 하는 순간을 마치 스냅 사
진처럼 포착하고 있다. 두 부부가 지금 자신들이 무엇을 하고 있는지를 의
도적으로 보여 준다. 세잔의 〈카드놀이를 하는 사람들〉을 연상시킨다. 그
러나 세잔이 그림에서 보여 주고자 한 것이 카드놀이를 하는 사람들 자체
였다면, 이쾌대는 이 그림에서 "그림 속 부부의 시선을 통해 반사되는 것
이 작가 자신이라는 것", 그러니까 서양 미술(세잔)을 수용하고 분석하는
조선인 화가로서 자신의 작업이 지닌 미술적, 주체적 실천의 범위와 한계

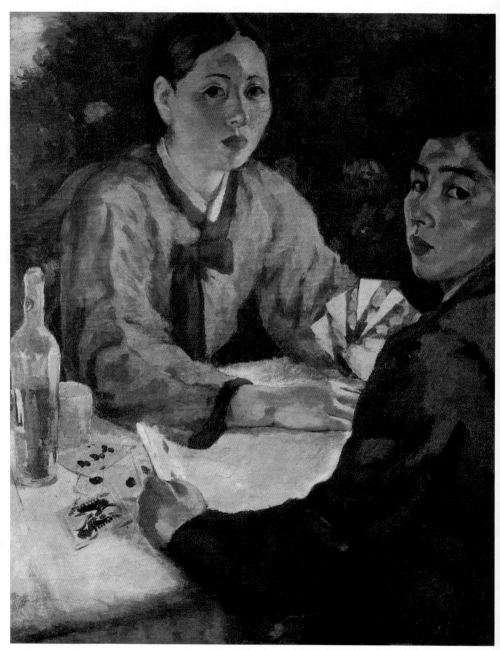

❖ 이쾌대, 〈카드놀이 하는 부부〉, 캔버스에 유채, 73×91.2cm, 1930년대.

를 이론적으로 가늠해 보이고 있다.

또한 당시 서구에서 들어온 카드놀
이를 부부가 함께 즐기는 모습을 보여
줌으로써 취미를 공유하는 신新가정의
풍속을 반영하는 것이기도 하다. 여자
는 전통적인 머리 모양과 옷차림을 하
고 있는 반면, 남자는 양복에 서구식
머리 모양을 하고 있다. 당시 요구되

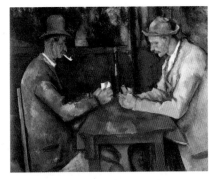

✿ 세잔, 〈카드놀이를 하는 사람들〉, 캔버스 위에 유
채, 47.5×57cm, 1885~1890년.

었던 남자와 여자, 남편과 부인의 이미지가 묻어난다.

유난히 금실이 좋았던 이 부부는, 그러나 한국전쟁을 거치고 전쟁 포로
가 된 이쾌대가 이후 자신의 정치적 입장에 따라 북을 선택한 결과 영원한
이별과 이산의 아픔을 겪는다.

국군에게 포로로 잡혀 부산 포로수용소에 갇혀 있는 동안 그가 부인에
게 보낸 편지는 간절하고도 슬프다.

9월 20일 서울을 떠난 후 오륙일 동안 줄창 걷다가, 국군의 포로가 되어 지
금 부산 100수용소 제3수용소에 있습니다. 나의 생사를 모르는 당신에게 이
글월을 보내게 되니……. 신병을 앓고 있는 당신은 몇 배나 여위지 않았소,
안타깝기 한량없소이다. 한민이, 한식이, 아침저녁으로 아버지께 뽀뽀하는
우리 귀여운 수생이, 그리고 꼬마 한우, 생각할수록 보고 싶소 그려. 아!……
서울 소식을 들으니 신설동 근처는 별고 없는 모양, 우선 안심이 됩니다만 별
탈 없습니까. 나는 이곳서 밥 든든히 먹고 잘 있소이다만 서울 우리 집 생각

할 때마다 몹시도 괴롭습니다. 한동안 괴로운 생활을 우리는 잘 참고 버티어 가야겠소. 모든 질서가 잡힐 때까지 괴롭지만 참고 참고 아이들 데리고 줄기 차게 참아 주시오.…… 아껴 둔 나의 색채 등은 처분할 수 있는 대로 처분하 시오. 그리고 책, 책상, 헌 캔버스, 그림틀을 돈으로 바꾸어 아이들 주리지 않게 해주시오. 전운戰雲이 사라져서 우리 다시 만나면 그때는 또 그때대로 생활 설계를 새로 꾸며 봅시다. 내 맘은 지금 우리 집 식구들과 모여 있는 것 같습니다.

〈카드놀이 하는 부부〉와 유사한 맥락에 위치한 그림이 바로 장우성張遇 聖(1912~2005)의 〈화실〉이다. 차분한 색조와 정교한 묘사가 돋보이는 세련된 채색화다. 이 그림은 1942년 조선미술전람회 수상작으로 장우성에게 화 가로서의 명성을 안겨 주기도 했다.

여백이 느껴지는 공간을 배경으로 화가 자신과 한복을 입은 그의 아내 를 그려 넣은 이 그림은 교차되는 두 인물의 시선으로 인해 대각선 구도를 이룬다. 인물의 머리카락, 옷의 주름과 재질감 표현에 사용된 세밀한 필선 과, 차분하게 쌓아 올린 채색에서 연유하는 부드러움이 공간을 감싸고 있 다. 무심한 듯 파이프를 물고 있는 화가의 모습에서는 자신을 근대적 지식 인으로 드러내고자 하는 자의식이 묻어난다. 그 옆에서 남편에게 신경 쓰 지 않고, 아니면 모델을 서고 있기 때문인지 부동의 자세로 다소곳이 앉아 책을 보는 아내가 있다. 그 모습은 근대기에 요구되던 전형적인 '독서하 는 여인상' 이다.

당시 개화된 신여성의 면모와 함께 한복을 입고 얌전히, 차분하게 앉아

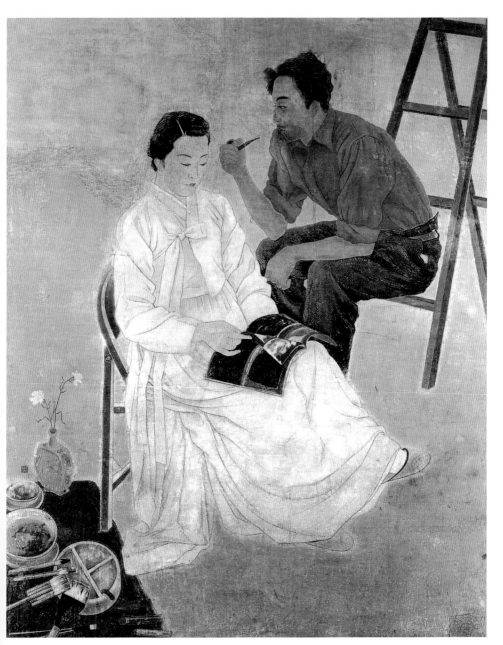

❖ 장우성, 〈화실〉, 종이에 수묵 채색, 210.5×167.5cm, 1943년.

눈을 내리깔고 책을 읽은 모습에서 더없이 순종적이고 여성스러운 부인상, 이른바 현모양처상을 만난다. 몸과 얼굴은 서구인의 체형과 용모를 연상시키되 몸의 자태는 다분히 전통 시대의 여인처럼 다소곳하고 차분하게 묘사하는 것이 당시 여성상의 원칙이었던 것 같다. "당시 남성들이 원하던 현대적 여성에 대한 무의식적 욕구와 선망이 동양적 순종의 자세를 요구하는 기대와 아울러 담겨 있는, 즉 한국 남성의 여성에 대한 온갖 모순에 찬 본능적, 사회적 욕구가 담긴 여성상"이다.

임군홍林群鴻(1912~1979)의 그림 속 가족은 대가족이 아니라 핵가족이다. 그의 그림은 일제가 대중매체를 통해 퍼뜨린 핵가족의 단란한 이미지가 해방 이전부터 우리의 의식 속에서 '이상적인' 가족으로 정착해 지속되고 있음을 보여 준다. 〈가족〉은 1950년 당시 임군홍이 명륜동 자택 대청마루에서 자신의 가족을 그린 것으로 보인다. 모자상 뒤에는 여자아이가 생각에 잠긴 표정으로 탁자에 턱을 괴고 앉아 있고, 탁자 위에는 작가가 즐겨 그리던 화병들이 놓여 있다. 자신의 일상에서 늘 접하는 기물들과 함께 가족을 한 화면 안에 배치한 구성이 돋보인다. 근대 가족의 중심에는 이렇듯 늘 어린이가 있어야 했다. 과거에는 어린이가 장유유서나 효의 관념과 부父의 지배 아래 억압받고 학대받는 존재였다면, 근대기에 들어서는 문명개화를 열어 갈 미래의 존재라는 점에서 아동이 존중되고 보살펴지기 시작했다. 가족/가정의 핵심적 역할 역시 바로 어린이를 양육, 교육하는 일이 되었다. 이제 어린이를 중심으로 가정은 형성된다.

가족의 보금자리인 이 집은 그림 그리는 작업실이기도 하다. 임군홍에게 있어 가족과의 일상과 그림 그리는 일은 이렇듯 하나가 되어 있다. 그

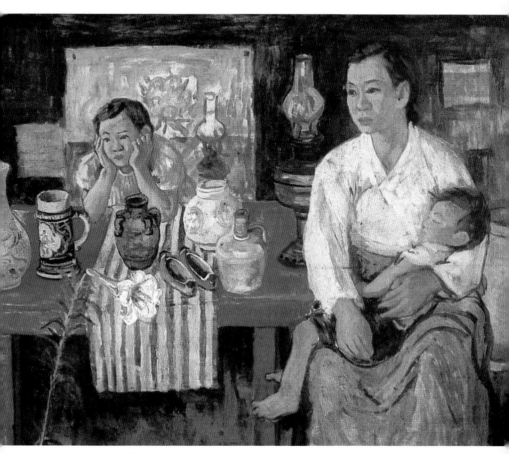

✤ 임군홍, 〈가족〉, 캔버스에 유채, 94×26cm, 1950년.

것은 분리되지 않는다. 그는 자신의 가족을 정물과 대등하게 배열해 놓고
그렸다. 가족들은 남편, 아빠를 위해 기꺼이 모델을 서고 있다. 이 가족과
함께 자신이 원하는 그림 그리기를 지속할 수 있다는 사실과 그것이 가능
한 공간이 있다는 것만으로도 작가는 행복했을 것이다.

임군홍은 자신의 행복한 가정을 그렸다. 그러나 이 그림을 그린 후 곧바로 터진 한국전쟁 때 바로 이 집에서 납북되었고, 이후 생사를 알 수 없게 되었다. 그는 그렇게 번개처럼 들이닥칠 비극을 예견하고 있었을까? 그래서 자기 가족의 모습과 집안 풍경을 그림으로 보존하고자 했을까?

어머니가 잠든 아들을 안고 있는 이러한 모자상은 앞서 살펴본 마군후나 채용신의 그림에서도 만났다. 이 같은 모자상은 1930년대 이후 하나의 도상으로 자리 잡아 1950년대에 이르기까지, 아니 지금까지도 꾸준히 제작되고 있다.

모성이라는 틀

모성 신화와
모자상

철학자이자 작가인 엘리자베트 바댕테르Elisabeth Badinter가 지적한 것처럼 "모든 어머니는 자식에 대한 본능적인 사랑을 갖는다"는 모성 신화는 18세기 말 유럽에서 등장한 새로운 개념이다. 이것은 '좋은 국민'의 효율적 증산을 위해 여성을 '좋은 어머니'로 육성해야 한다는 논의가 고조되면서 생겨났다. 국가는 모성에 의탁해 '조국의 미래'를 책임질 아이들을 길러 내야 했던 것이다. 근대 국가가 태동하면서 가정은 국가의 축소된 형태로 인식되었고, 이제 가정은 국민을 우선적으로 생산, 육성하는 기관이 되었다. 따라서 근대 국가가 요구하는 인간형으로 길러 내기 위해서는 어머니들의 역할이 다른 그 어떤 것보다 필요했다. 이처럼 19세기 이래로 어머니가 된다는 것은 여성의 중요한 사명으로 찬미되었다. 그것은 여성을 정의하는 중요하고 영예로운 것이었다. 그에 따라 어머니와 자녀의 유대는 중요시되었으며, 특히 애정적 보살핌, 자기희생, 이타주의라는 특성

이야말로 어머니다움의 본질로 정의되었다.

이렇듯 근대기의 가족과 국가는 어머니의 희생을 요구했다. 이는 고스란히 일제 강점기에 우리의 여성들에게 요구되었던 이데올로기다. 특히 일본은 효과적인 통치와 제국주의의 지속을 위해 모성애와 현모양처, 희생적인 어머니상을 유포하고 강제했다.

19세기 말에서 20세기 초 일본은 서양의 모성 담론을 '현모양처'라는 말을 통해 정식화했다. 여성의 일, 여성의 궁극적인 직업은 결혼해서 현모양처가 되는 것이어야 했다. 여성은 천성적으로 가정적이라는 주장이다. 이처럼 인위적인 필요로 인해 구성된 모성 개념이 여성의 본질이 되었으며, 아이를 낳아 잘 기르는 것이 곧 국가적 사업이 되었다. 이러한 이데올로기는 일제 강점기를 거쳐 현재까지 커다란 영향을 끼치며 존속되고 있다.

특히 모성 이데올로기는 한국전쟁 이후에 더욱 고착되었다. 한국에서 어머니날은 1956년에 만들어졌다. 여기에는 한국전쟁 때 죽은 아버지들의 빈자리를 대신해 가족을 이끄는 힘이 모성이어야 했던 저간의 사정이 있다. 전쟁으로 인해 망실되거나 경제력을 상실한 남성(남편과 아버지), 그리고 국민을 부양할 능력이 부재한 국가가 이제 경제적 주체로서의 여성상을 요구하면서 여성들의 노동력을 적극 권장하고 독려했던 것이다.

시대적 전망이 불투명하고 사회가 불안할 때, 무엇보다도 가족이 위기에 처했을 때 어머니들은 다시 호출된다. 어머니에게 요구되는 것은 사실상 무조건적인 희생이었으며, 또한 어머니라는 존재가 현실의 불완전성을 보상하고 감싸 주는 거의 유일한 안식처이기를 바랐다. 한국인들에게 아

버지는 대부분 지나치게 엄격하거나 무뚝뚝한 사람, 무능하거나 오히려 가족을 위협하는 이로 비쳐진 반면, 어머니는 무조건적인 희생과 사랑, 악착스러운 생활력으로 갖은 고생을 다한 이로 남아 있다. 따라서 가족을 위해 자신을 끝없이 희생한 어머니를 추억한다는 것은 항상 아버지에 대한 증오의 기억과 겹치고, 따라서 그것은 가슴 아픈 추억이자 향수이며, 그렇게 살다 간 어머니에 대한 안쓰러움이 지나쳐 모종의 분노로 격양된다. 결과적으로 어머니들은 거부할 수 없는 예찬의 대상이었고, 가족이나 고향과 동일시된다. 한국인에게 가족은 우선적으로 어머니로부터 발아한다.

모성을 강조한 그림과 조각은 광복 이후 1950년대를 거치면서 정형화되어 수없이 제작되었다. 일제 강점기와 그 이후에 제작된 모자상은 거의 한결같이 아이에게 젖을 먹이는 어머니로 고정된다. 1960~1970년대에는 이 같은 모자상이 크게 유행했다. 그것은 구체적인 일상성에서 완전히 벗어나 하나의 도상으로 자리 잡았고, 한결같이 '기쁨, 행복, 화목'의 상징으로 확대되었다.

그것은 모성 이데올로기는 물론 가족 이데올로기를 유포하는 중심 모티프로 정착되어 갔다. 제 몸을 찢고 나온 새끼에게 젖을 먹이는 어머니의 모습이야말로 여성의 가장 아름답고 위대한 표상이라는 인식은, 물론 남성들이 부여한 가치일 것이다. 여자가 어머니일 때만 가장 숭고한 대상이 된다는 것이다. 이 같은 모자상은 여자(어머니)란 존재가 이처럼 육아의 과정 속에서만 진정한 의미를 지닌다는 생각을 강화한다. 어머니(여자)라는 존재가 오로지 육아에 저당 잡혀 있다는 희한한 논리는, 그러나 진리처럼 받아들여지거나 여성들 스스로 이를 내재화하는 결과를 초래했다.

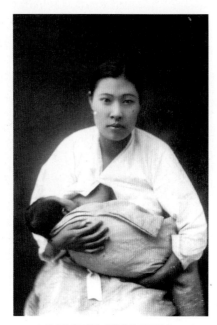

✤ 강대석, 〈모자상〉, 흑백사진, 1930년대.

1930년대에 촬영된 강대석의 사진은 모자상이 단지 그림이나 조각으로만 재현되지 않았음을 알려 준다. 이 사진은 당시 농촌의 한 젊은 아낙이 자신의 자식을 가슴에 꼬옥 품고 젖을 먹이는 장면이다. 건강하고 의지가 군세 보이는 젊은 아낙은 사뭇 결연한 표정으로 우리를 바라본다. 비록 어렵고 가난한 살림살이지만 악착스레 일을 해 가면서 자식을 잘 기르고 말겠다는 의지의 표명이 그녀의 눈과 입술에 가득하다. 조금은 경계와 두려움의 자세로도 보이지만, 동시에 앞으로 자신과 자식에게 닥칠 생의 그 모든 어려움을 기꺼이 감내하겠다는 자신감으로도 보인다. 아마도 그것이 어머니의 힘일 것이다. 거의 초인적인 힘 말이다. 한국의 가족은 결국 어머니와 자식의 그 질기고 강인한 유대감과 맹목과 헌신으로 가능했다는 것을 간과할 수 없을 것이다.

변영원邊永園(1912~1988)의 〈모자〉 역시 젖 먹이는 어머니와 자식의 모습을 통해 모자의 친밀한 유대감을 표현하고 있다. 고개를 숙인 어머니가 옷을 벗은 아기를 끌어안고 젖을 먹이는 모습은 모성을 강조한다. 이 작품은 1930년대에 거세진 일제의 탄압 속에서 강요된 희생적인 어머니상을 반영하고 있다. 대다수의 작가들은 이러한 강요를 별다른 생각 없이 내재화

✤ 변영원, 〈모자〉, 캔버스에 유채, 90.9×72.7cm, 1945년.

하고 반복했다.

한묵韓默(1914~)의 〈모자〉역시 어머니의 한쪽 가슴을 드러낸 모습으로, '어머니=젖 먹이는 이미지'라는 근대에 형성된 모성 관념을 그대로 답습하고 있다. 물론 조선시대의 전통적 가치관에서도 여성의 역할은 어머니의 역할로 제한되었다.

한국전쟁을 겪고 난 후 이런 모자상이 더욱 성행한 것은 그만큼 많은 사람들이 고향과 가족 그리고 부모와의 이별을 경험했기 때문이다. 동시에 피난지에서의 참혹한 가난과 고생을 함께하는 가족에 대한 연민, 누구보다도 가장 고생하는 부인과 어머니에 대한 아련함과 동정심이 한몫했을 것이다. 작가 스스로도 전후의 상황에서 어머니에 대한 집착을 가지고 모자상과 가족상을 제작했다고 술회한다.

이 그림에서 다소 특이한 점은 어머니와 아이를 따로 분리해서 표현한 것이다. 어머니가 한쪽 가슴을 드러내고 젖 먹일 준비를 하고 있음에도 젖먹이는 뒤쪽 바닥에 홀로 앉아 있다. 젖먹이가 어머니의 품을 떠났다는 사실은 생존의 위협을 의미하거나 가족의 분리를 암시하는 것이리라. 전후 가족의 해체나 상실, 죽음을 표현한 것으로 해석할 수도 있을 것이다.

그의 또 다른 작품 〈가족〉은 어머니와 아버지, 아이의 모습과 배경이 입체파적인 면 분할로 보여진다. 당시 많은 화가들이 피카소에 경도되었음을 알 수 있는 사례이기도 하다. 한국전쟁 이후 일본의 영향으로부터 자유로워진 반면, 급속히 미국과 서구 미술의 세례를 받은 당시 한국 미술계는 유독 피카소의 명성에 매혹되었다. 물론 피카소에 대한 명성은 이미 그 이전부터 있었다. 1950년대에 피카소가 서구 미술의 핵심으로 부각되고

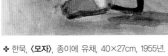

❖ 한묵, 〈모자〉, 종이에 유채, 40×27cm, 1955년.　　❖ 한묵, 〈가족〉, 캔버스에 유채, 99×71cm, 1957년.

그 명성이 자자하다 보니 적극적으로 그의 그림이 곧바로 현대 미술의 한 전형처럼 받아들여지고 자연스레 그의 스타일이 모방되었다. 이는 서양화 뿐만 아니라 동양화에서도 엿보이는 현상이었다.

　　조각가 김종영金種瑛(1915~1982)은 서예와 드로잉에서도 일가를 이루었다. 나는 그의 고졸한 서예와 따뜻한 드로잉을 조각 못지않게 좋아한다. 그는 약 2000점에 달하는 드로잉을 남겼는데, 특히 자신의 가족을 즐겨 그렸다. 아마도 드로잉이 일상이었기에 가능한 일이었으리라. 그러니까 그는

✤ 김종영, 〈드로잉〉,
종이에 먹과 수채,
35×42cm, 1954년.

항상 드로잉을 하면서 작업을 구상하거나 자신의 손을 풀었던 것 같다.

언제나 모델을 서주는 이들은 결국 가족이다. 부인과 아이들이 대부분이다. 김종영의 모자상은 아들을 안고 있는 부인의 측면상인데, 화면 가득채운 두 사람의 몸이 무척 견고하고 강인해 보인다. 거침없이 스쳐 지나간활달하고 묵직한, 힘 있는 먹선이 이내 단순한 형태를 만들었다. 쓱쓱 대담하게 칠한 붓질로 인해 얼굴과 손은 생기를 얻었다. 엄마 품에 새처럼안겨 어딘가 바라보고 있는 아이의 표정, 그리고 늘 묵묵히 누추한 살림과

육아에 헌신하는 부인의 소박하고 단아한 자태와 얼굴 표정. 작가는 이로써 짐짓 자신의 고마움과 애정을 전한다. 그것은 말로 발화되지 않고 그저 안으로 품은 감정의 외화된 붓질, 그림으로만 가능하다.

그가 가족을 위해 할 수 있고 해줄 수 있는 것, 자신의 사랑과 감정을 전달하고 말하는 것은 오로지 그림에서만 가능했다. 가난한 작가의 능력이 그것이다. 그래서인지 흔한 모자상인 듯하지만 나름의 감동이 있고 힘이 있다. 일상에서 구체적으로 포착한 생생한 장면이기에 가능했던 것이다.

하나의 영혼으로 묶인
어머니와 아이

한국 구상 조각의 선구자인 백문기白文基(1927~)의 〈모자상〉은 그의 사실적 조각에서 상당히 벗어나 있는 작품이다. 대상의 외적인 모습을 사실적으로 재현하기보다는 작가의 주관적 감정이나 감각을 두드러지게 표현한 것이다. 어린 아들을 강하게 포옹하는 어머니상은 전체적인 실루엣의 풍만함과 형태의 안정감 그리고 청록의 색채가 돋보인다. 아마도 자신의 어머니를 떠올렸기에 이런 감정과 형태의 변형이 앞섰으리라. 자기 품 안의 어린아이를 빼앗아 가거나 해할 수 없게끔 강하게 끌어안은 어머니의 두 팔과 손은 실제보다 상당히 부풀려졌는데, 마치 거인의 팔처럼 크게 표현되어 있다. 그만큼 큰 어머니의 사랑을 상징하고 있다.

어머니와 아들은 결코 분리되거나 떨어질 수 없다. 그 둘은 하나로, 하나의 영혼으로 단단하게 묶여 있다. 이 작품은 전체가 유기적으로 연결되어 하나로 선회하고 있다. 한 덩어리다. 어쩌면 이런 인식이야말로 한국의

✤ 백문기, 〈**모자상**〉, 청동, 24×25×21cm, 1959년.

어머니들이 갖고 있는 공통된 생각일 것이다. 나와 새끼는 별개의 것이 절대 아니다. 나란 존재는 내 자식 그 자체다.

이처럼 그의 조각은 본능적인 모성애를 강렬하게 표현하고 있다. 아기를 부둥켜안고 앞을 직시하고 있는 어머니의 모습은 위기의 상황에서 자식을 보호하려는 의지를 함축하고 있는데, 이러한 모자상은 모성을 여성의 본능이며 천직으로 보는 이데올로기를 반영하고 있으면서도 동시에 한국 어머니들의 자식 사랑과 헌신을 감동적으로 일러 준다.

김정숙金貞淑(1917~1991)의 〈엄마와 아기들〉은 형체를 단순화하고 양식화

한 이른바 반추상 조각이다. 추상이라면 외부에 존재하는 구체적인 사물의 외형을 모방한 데서 벗어난 것이다. 반면 이 조각은 여전히 그것이 사람의 형상임을 인지시키고 나아가 어머니와 아기가 한 몸으로 공존한다는 점을 분명히 드러낸다. 그러나 사실적인 묘사는 결코 아니다. 추상과 구상 사이에 걸쳐 있다. 나무 한 토막에 모자의 얼굴을 새긴 이 작품은 원시 토템을 연상시킨다. 모든 형태의 가능성을 그 속에 지니고 있는 형태, 그 형태는 본질적이고 절대적인 것, 영구적인 것을 지향한다. 모자상 역시 그런 원형에 가까운 것이다. 작가는 하나의 나무토막이지만 그 안을 깎아서 어머니와 아기의 형상을 만들었다. 나무 자체의 질감과 부드러운 곡선이 그 나무의 본질과 물성을 해치지 않는 선에서 이미지를 잉태한 듯하다. 양감과 동선의 유기적인 결합이 자연스레 이미지를 만들었다. 나무가 스스로 그 내부에 모자를 잉태하듯 작가는 나무를 스스로 회임해 특정 작품을 출산했다.

이렇게 만들어진 모자상에서 아기는 어머니 몸 안에서 자라듯이 나온다. 다분히 여성 작가의 모성에 기인한다. 여성의 감수성과 모성 본능이 사려 깊게 표현되어 있다. 가족에 대한 애정이 깃든 인간적 사랑과 조화를 테마로 다루는 김정숙은 스스로 어머니로서, 여성으로서 자신의 모성관을 피력하고 있다. 그러니까 그녀에게 모자상은 단지 미술 작품의 소재나 주제이기 전에 자기 삶의 생생하고 구체적인 체험이자 본질적인 의무이고 일이고 진실인 셈이다. 작가는 평생 인간애에서 비롯되는 모자상을 주로 표현했다. 인간에 대한 애정의 표시로, 특히 모성애 표현에 주력해 왔다.

✤ 김정숙, 〈**엄마와 아기들**〉, 나무, 99×28×20cm, 1965년.

나는 언젠가 내 작품을 마치 애기를 잉태한 산모가 오랜 진통을 겪으면서 분
만하듯이 만든다고 말한 적이 있다. 미워도 내 자식 예뻐도 내 자식 병신스
러워도 내 자식 모두가 하늘이 점지한 둘도 없이 귀하고 사랑스러운 자식으
로 쓰다듬고 만져 키워야 하는 모정이 나의 작품마다 서려 있다고 말했다.
이럴 때까지는 남모르는 기도와 기원과 불안과 애절함과 소망이 잠시도 쉬
질 않는다.……(중략)…… 나는 내 작품이 내 손재주나 머릿재간으로 만들
어졌다고는 생각하지 않는다. 나도 모르게 머리 위로부터 번개같이 내려오
는 어떤 형태의 느낌이 내 손으로 하여금 응답하게 하는 것 같다. 어쩌면 그
것을 조각의 태몽이라 해도 좋다.

<div align="right">**김정숙** 《반달처럼 살다 날개되어 날아간 예술가》 중에서</div>

기독교적 세계관도 반영되어 있지만 무엇보다도 작품 활동을 마치 임
신과 육아의 과정과 동일시하고 있음이 무척 흥미롭다. 바로 이것이 여성
작가들이 지니고 있는 다소 공통된 작업관이다. 여성 작가는 작업과 창작
활동이 임신과 출산, 양육과 유사하다는 인식을 가지고 있다. 그래서 빈번
하게 자신의 가족, 자식을 그림의 소재로 다루고 아이들이 커가는 장면을
기록하듯이 묘사하는가 하면, 그 안에서 자족되는 삶의 행복을 구가하는
편이다. 그것은 자신의 일상에 천착하는 힘을 보여 주기도 하지만, 동시에
그 가족주의에 매여 다른 미술적 사유가 차단되는 경우도 분명 존재한다.

김창희金昌熙(1938~)의 〈환상 가족〉 또한 김정숙과 유사한 작업을 선보인
다. 두루뭉술한 곡선으로 감싸인 이 상들은 한 덩어리 속에 슬쩍 부감되고
융기되어 비로소 사람 수를 헤아리게 한다. 그러나 그것은 결국 하나인 것

이고, 하나이고 싶어하며, 하나여야 한다는 메시지 같다. 그것이 작가가 생각하는 한국인의 인간관이고 가족관이다.

가족은 한국인에게 유난히 특별한 존재다. 그것은 존재의 이유이며 결과이자 목적이다. 김창희의 작품은 조각이라는 특정한 미술의 논리와 규범이기 이전에 한 개인이 유전적으로 체득한 문화적 근원에 대한 투영으로서의 조각인 것이다. 아마도 그런 점이 작가가 받아들이고 이해한 조각의 세계일 것이다. 그것은 한국인만이 지닌 특별한 가족관, 어머니에 대한 생각과 그리움이며, 무엇보다도 한 개인의 의식과 무의식의 핵심에 자리하고 있는 불멸의 존재들이자 모든 기억의 원

형들이다. 추억과 애정으로 덩어리진 것들이다. 그렇기에 반복적으로 되살아난다. 여기서 아이들은 어머니 앞에 도열해 있다. 어머니는 이들의 유일한 울타리이며 보호막이다.

이 같은 모자상은 이후 많은 작가들에게서 반복된다. 민복진과 유영교, 이영학 등의 작업이 그렇다. 상당히 동일한 형태, 포즈, 그리고 질감을 보여 준다. 이 작품들은 한

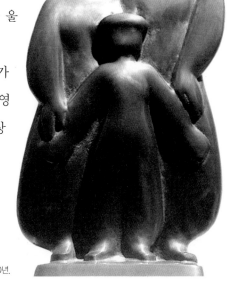

❖ 김창희, 〈환상 가족〉, 청동, 36×17×71cm, 1990년.

✦ 민복진, 〈가족〉, 대리석, 40×39×32cm, 1964년.

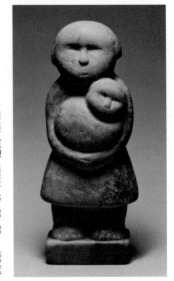

✦ 이영학, 〈모자상〉, 대리석, 16.5×10×39.5cm, 1987년.

국의 구상 조각이 한결같이 추구해 온 가족애의 미덕을 표현하고 있지만,
그것이 상투적으로 고착화될 때 그 주제의 진정한 힘이 사라지고 표피적
감상에 머무를 수밖에 없다는 우려를 낳기도 한다.

즐거운 나의 집

단란한
가족상

 가족은 단란하고 행복하기만 할까? 집집마다 거실에 걸려 있는 커다란 가족사진은 한결같이 가족공동체가 얼마나 화목하고 행복에 겨운지를 증거한다. 그러나 그 가족사진은 가정에서 일어나는 무수한 삶의 상처와 어두운 얼룩을 위장하고 은폐한다. 사진사가 요구하는 대로 포즈를 취하고 표정을 관리하고 웃음을 머금으면서 잠깐 동안 부동과 침묵으로 응고되었다가 풀리기 직전까지만 그 행복은 영원해 보인다.

 사실 가족은 서로가 서로에게 상처를 주고 버리고 억압하고 황폐화시키기도 한다. 물론 가족은 유일하게 외부로부터 자신을 보호해 주고 변치 않는 사랑을 주는 대상이기도 하다. 그런 의미에서 가족은 다분히 양가적이고 모순적이며 이중적으로 분열되어 있다. 그러나 미술에서 재현해 온 그간의 가족 이미지는 대부분 화목한 도상이었다. 이것은 가족이 화목하지 않다는 것은 인정할 수도 없고 받아들여서도 안 된다는 메시지다. 가족

은 오로지 행복과 안락함과 평화로운 장면으로만 기술되고 묘사되어야 하는 것이다. 그러나 과연 가족이란 그럴까? 행복한 모습으로만 그려지는 가족 그림이 많다는 것은 결국 그것이 허구이거나 혹은 그만큼 가족이 행복하지 않음을 반증하는 것은 아닐까?

김은호金殷鎬(1892-1979)의 〈화기和氣〉 역시 단란하고 화목한 가족의 한때를 보여 주는 대표적 그림이다. 김은호는 일제 강점기 때 최고의 초상화가로 활동했다. 그는 사진을 원본으로 삼아 이를 붓으로 정밀하게 모사하여 실물과 구분하기 힘들 정도로 사실감을 주는 그림에서 탁월한 재능을 발휘했다(이른바 사진회寫眞繪). 또한 극세밀한 서양화법의 차용과 섬세한 표현 기법에 장식적인 색채를 사용함으로써 전통 채색화를 새롭게 계승하기도 했다.

〈화기〉는 노래 부르는 딸과 하모니카를 부는 아들을 흐뭇하게 바라보는 엄마의 모습을 정교하게 그린 채색화로, 단란한 가정의 이미지를 섬세하게 보여 준다. 화목한 가족이 모여서 행복한 순간을 보내고 있다. 여자아이는 가슴과 배를 앞으로 내민 채 입을 크게 벌려 노래를 부르고 있으며 남자아이는 하모니카를 불고 엄마는 마냥 흐뭇해하고 있다. 텅 빈 배경에 오로지 세 사람만이 위치해 얼굴 표정과 손동작을 통해 이들의 감정과 현재의 상태를 일러 준다.

〈화기〉는 1960년대 한국의 가정이 추구한 행복의 이상향을 시각화한 그림이다. 아들딸 하나씩 있는 보기 좋은 모습이기도 하다. 이상적인 핵가족의 형태가 바로 손위 누이와 남동생으로 이루어진 구성일 것이다. 당시 중산층은 이러한 핵가족을 이상적인 가족 형태로 보았다. '아들딸 구별

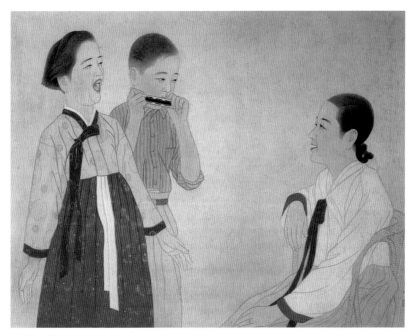

✦ 김은호, 〈화기〉, 종이에 채색, 102×123.7cm, 1960년대.

말고 둘만 낳아 잘 기르자'던 당시의 산아 제한 구호가 귓가에 맴돈다.

천경자千鏡子(1924~)의 〈목화밭에서 - 어느 좋은 날〉은 작가의 삼십대 젊은 시절을 그린 자화상이다. 흰 윗도리를 입은 남정네가 푸른 하늘을 향해 목화밭에 누워 있고, 옆에는 아기에게 젖을 물린 여인이 화사한 봄날의 들녘을 배경으로 꿈에 젖은 듯한 표정으로 앉아 있다. 그지없이 밝고 화사한 분위기가 화면 전체를 감싸고 있다. 자연을 배경으로 아이 아빠, 아이와 함께 앉아 있는 화가 자신의 모습에서 가정의 행복과 따스함을 염원하는 듯하다.

그녀는 1944년 도쿄여자미술전문학교를 졸업하고 귀국하던 해에 도쿄 제국대학교 유학생과 결혼했다가 얼마 후 헤어졌다. 1946년, 그녀 나이 스물둘에 자신의 모교인 전남여고에서 미술교사로 일하면서 그곳 강당에서 첫 개인전을 열었는데, 그때 신문기자인 김남중을 만났다(그녀의 책에서는 '상호'라는 가명으로 나온다). 그러나 그 남자와 정식으로 혼인해서 가정을 꾸릴 형편은 못 되었다. 그로 인해 천경자는 오랜 시간 상처를 받는다.

나는 상호라는 남자를 차지해서 혼자 사랑을 받거나 호적에 올라 살게 되는 현실을 초월하고 있었지만 아이가 또 생겨 아이를 꼭 낳아서 기르고 싶었다. 그러기 위해서는 서울로 탈출하는 길밖에 없는 것 같았다. ……(중략)…… 나는 그가 가면 가고, 찾아오면 받아들인다는 그런 생활에 익숙해질 수밖에 없는 운명에 더 이상 저항하지 않았다. 어쨌든 간에 나에게 결여된 순종이 미덕 탓으로 받아야 하는 벌임이 분명한 것이다. 그러나 너무도 하찮은 원인으로 우리는 피를 말리고 살을 깎으며 고민해야 했던 것이고 너무도 허망한 감상에 의해 그토록 다정하게 화해해야 했던 것이다.

천경자 《내 슬픈 전설의 49페이지》 중에서

사실상 불행하고 배신과 가난에 시달렸던 당시 동거 생활은 힘든 일이었다. 그러니 작가에게 있어 이 그림은 한순간의 꿈과 같은 장면이었을 것이다. 짧은 순간이지만 "그림도 그려 주고 장군 같은 아이도 낳아 '여보', '당신' 하는 소리가 맑은 오월의 하늘 아래 꼬불꼬불 메아리쳐 당분간은 오순도순 행복했던 순간"의 추억이다. 동시에 그녀의 고향 고흥의 현기증

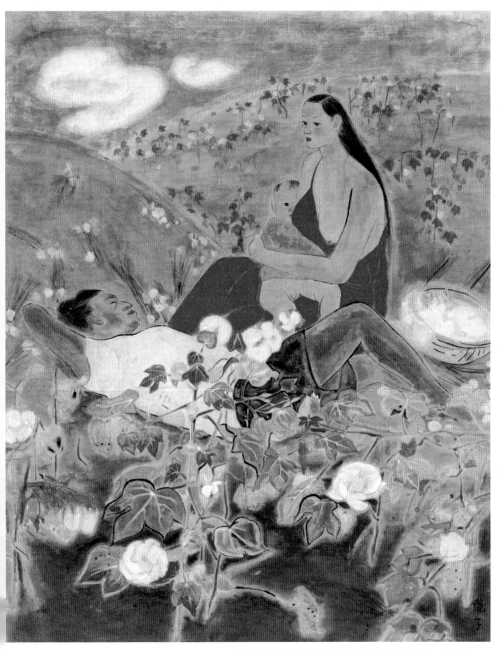

✤ 천경자, 〈목화밭에서-어느 좋은 날〉, 종이에 채색, 114×90cm, 1954년.

나던 봄날을 떠올리며 그렸을 것이다. 언젠가 찾아간 천경자의 고향은 매혹적으로 아름다운 자연과 벗하고 있었다. 그림은 대상을 선명하게 묘출한 후에 화사한 색채를 가해 그렸다. 천경자의 색상은 다분히 비현실적이며 환상적이다. 그것은 작가 자신의 정서와 내면을 투영하는 고혹적인 색채 감각으로 어른거린다. 그런 면에서 천경자의 그림은 인생과 예술이 절묘하게, 그리고 솔직하고 대담하게 연결되어 있다. 사실 단란하고 행복해 보이지만 결국 슬픈 사연이 깃든 가족사, 개인사의 한 장면이다.

가족,
마음의 풍경화

이왈종李日鍾(1945~)의 〈제주 생활의 중도〉는 제주도에서 보내는 화가 자신의 한가로운 일상과 가족을 담고 있다. 부인과 차를 마시거나 섹스를 하고, 더러 그녀의 잔소리를 듣거나 구박을 견디는가 하면, 홀로 텔레비전을 보거나 드러누워 책을 읽는 장면이 만화처럼 삽화처럼 이야기 그림처럼 그려져 있다. 그것은 작가의 현재의 삶, 반복적인 일상을 보여 주는 정경들이다. 동시에 보편적인 일상의 풍경, 매일의 이미지이기도 하다.

그는 손에 잡힐 것 같은 이 소소하고 한가해 보이는 하루의 일과를 반복해서 그림일기처럼 보여 준다. 집 뒤로 커다란 꽃나무가 병풍처럼 가득하다. 그 위로 부부 금실을 뜻하는 여러 쌍의 새들이 지저귄다. 그는 스스로에게 기복적인 이미지를 그려 보이고, 아울러 그 부적 같은 이미지들을 관객들에 선사한다.

그의 그림을 보노라면 우선적으로 조선 선비의 은거정황隱居情況의 이미

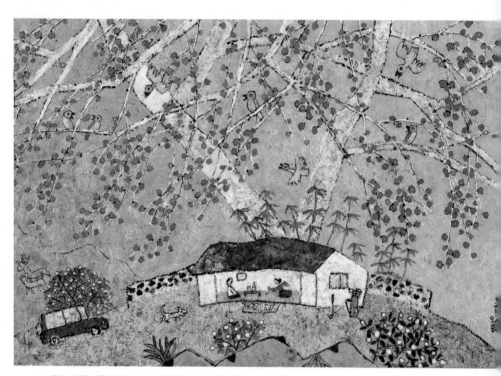

✤ 이왈종, 〈제주 생활의 중도〉, 한지 위에 혼합 재료, 256×195cm, 2004년.

지가 연상된다. 탈속적이고 자연에 귀의해 사는 인생의 한 편린이 그것이다. 이왈종은 그 나름으로 현재의 삶에서 옛 선비들의 그 같은 삶의 방식과 여운을 따른다.

작가는 자연계의 모든 생명체가 평온하고 평등하게 조화를 이루는 장소에서 삶을 보내고 있다. 그 속에서 편안한 생을 보낸다. 부인과 차 한 잔 마주하고 있는 이 장면은 자연과 함께하는 일상이 극락임을 보여 준다. 삶은 인간의 삶이 아니라 만물의 그것으로 치환되며, 인간은 우주 만물의 극히 작은 부분으로 등장한다. 인간의 눈으로 자연을 바라보고 질서 지우는 것이 아니라, 동물과 식물의 눈으로 자연을 바라보고 자연의 눈으로 인간을 바라보는 전도된 시각을 영위한다. 이른바 대칭적 사유가 그것이다.

또한 만물이 평등한 모습으로 등장한다기보다 오히려 범신론적인 체계를 보여 준다. 인간과 생물에게만 생명이 있는 것이 아니라 우주 만상이 모두 동등한 정령을 지니는 생명체로 등장하며 그것들은 서로 융화하고 침투하고 또 변형되기도 한다. 그는 이를 '중도中道의 세계'라 칭한다. 그것은 '너와 나'의 상대적 개념이 없고 주체와 객체가 분리되지 않으며 사물마다의 존재 방식이 별개로 존재할 수 없는 곳이다. 이는 다름 아닌 우리 전통 미술이 보여 주고 들려준 내용이다. 그리고 그 중심에 평화롭고 한가로이 차를 마시는 그의 가족이 있다.

이광택李光澤(1961~)의 〈살고 싶은 집〉은 산속 외딴집에서 부부가 독대하고 있는 장면을 작가 자신의 일상성에서 벗어나지 않은 채 그린 일기체 그림이다. 옛 산수화를 보는 듯하다. 그림에는 속세를 떠나 원림에 은거하면서 소박하고 간소한 생을 보내고 있는 작가 부부의 일상이 담겨 있다. 가

족의 진정한 행복이 무엇인가를 곰곰이 생각해 보게 한다. 작가에게 자연 속 작은 집과 부인은 이 광폭한 자본주의 사회, 물질에 대한 과도한 욕망이 범람하는 세상에서 유일한 도피처요, 안식처다. 그는 그곳에 칩거하면서 그림만 그린다. 가난한 살림 걱정을 씻을 수는 없지만 가능한 한 그것들을 지우고 최소한의 살림과 최대한의 자유를 구가하고자 한다. 그는 그것이 바로 선비의 삶이고 진정한 의미에서 작가의 삶이라고 말하고 싶을 것이다.

동양 전통 사회에서 선비들은 늘 군자 혹은 신선이 되고자 욕망했다. 그런 욕망을 재현하는 산수화는 군자를 꿈꾸는 선비라면, 나아가 신선이 되고자 한다면 어떤 삶을 살아야 하느냐를 보여 주는 이미지이자 삶의 공간에 어떻게 거處하며 살아가야 하는지를 경구처럼, 벼락처럼 안기는 그림이다. 주어진 공간 속에서 인간으로서의 바람직한 삶의 이상을 꿈꾸고 그것을 도상화한 그림이 바로 산수화다. 여기서 발견할 수 있는 동양화의 사회적 기능 중 하나가 바로 '은자적 삶의 이상화'다. 사회적 의무로부터 벗어나 자연 속에서 자기 수양에만 몰두하는 단순한 삶을 의무와 봉사의 인생에 대조시킴으로써 그 둘 사이에 있어야 하는 '균형의 필요'를 상기시키는 것'이다. 바로 이 지점이 산수화의 핵심이다. 그것은 결국 현실적, 세속적 삶의 의무와 고통으로부터 자신을 지키고 끊임없이 긴장을 부여하면서 삶을 자정하게 해주는 힘이다.

작가는 산속에서, 자연 속에서 하루 종일 그림을 그리고 가끔 가족, 부인과 차를 마시며 담소를 나누는 일, 그것은 비록 가난하지만 행복한 삶에 다름 아니라고 전한다.

✤ 이광택, 《살고 싶은 집》, 캔버스에 유채, 45.5×38cm, 2006년.

세상살이가 힘들고 고달플 때 저는 이상향을 그립니다. 돈이 제갈량인 이 물질 만능의 시대에서 적빈만이 집 안팎에 스산스러움으로 가득할 때나 세상 인심의 왁살스러움이 마치 미친개 같은 냉락함으로 여린 가슴을 후빌 때, 저는 저만의 이상향을 그립니다. 갈가리 찢겨진 비닐하우스처럼 저의 상처 입은 마음을 헹궈 주고, 쓰다듬어 주고, 충전시켜 주기 때문이지요.

<div align="right">작가 노트 중에서</div>

이만익李滿益(1938~)은 한국의 설화를 소재로 이를 굵고 장식적인 윤곽선과 선명한 단청 색감 내지 색동의 색채, 그리고 이야기 그림의 형식을 빌려 단순하게 형상화한 도상적인 그림을 선보인다. 〈가족〉 역시 누구나 보고 이해하기 쉬운 형태, 신화나 설화의 한 대목이 자연스레 연상되는 구성, 민화나 단청에서 엿보는 친근한 색채 감각으로 그려졌다.

남녀가 다소곳이 앉아 있고 그 뒤로 복숭아나무가 무성하다. 복숭아는 전통적으로 다산을 상징하는 과일이자 생명력과 장수를 상징한다. 덧붙여 남녀 간의 에로틱한 감정 역시 뜻한다. 복숭아의 생김새가 여성의 가슴과 엉덩이와 유사하다고 여겼던 것이다. 남자는 피리를 불고 여자는 그 소리를 듣는다. 그 소리에 천지간 생명체가 죄다 살아나는 듯하다. 음악은 조화를 뜻한다. 남녀의 조화로 이루어진 것이 부부(가족)이다.

오순환吳淳煥(1965~)의 〈가화만사성〉은 한 이불을 덮고 잠을 청하려는 일가족의 모습을 정겹고 해학적으로 그리고 있다. 절로 웃음이 나온다. 참 보기 좋다. 함께 밥 먹고 서로 살을 맞대고 의지해서 한 이불을 덮고 자는 이들이 가족이다. 서로의 몸내를 맡고 체온을 느끼며 기대는 이들이다. 그

림 속 가족은 이불 속에서 서로의 온기와 그만큼의 마음을 확인하고 있는
듯하다.

남녀의 애틋한 사랑이나 맑은 연정이 모락거린다. 아울러 가족 간의 화
목함도 느껴진다. 그림 속 인물들의 표정과 눈빛이 더없이 맑고 평화로워
보인다. 얼굴 표정을 곰곰이 들여다보면 평범하고 친근하다. 아마도 작가
가 품고 있는 가장 선하고 맑은 사람들의 인상인 듯하다. 그는 그 얼굴을
가족에서 찾았다. 무욕과 겸손이 그대로 몸을 이룬 이들이다. 밝고 화사하
고 따스한 온기가 서늘함 가운데에 깃들어 있다.

간략하게 그려진 이 그림은 명징한 이야기를 담고 있다. 그만큼 보는
이의 눈과 마음에 직접 스며든다. 작가는 의도적으로 쉬운 그림, 소통이
용이한 그림을 통해 자신의 이야기를 효과적으로 전달하려는 것 같다.

오순환의 그림을 보노라면 이해문李海文(1922~1981)의 빛바랜 흑백사진 하

✤ 오순환, 〈가화만사성〉, 캔버스에 아크릴릭, 116×91cm, 2005년.

나가 떠오른다. 자신의 가족이 곤한 잠에 빠진 모습이다. 1950년대에 촬영한 이 사진은 작가 가족의 일상에 대한 기록이다. 직장을 다니면서 사진활동을 했던 작가가 가장 손쉽게 접근할 수 있는 피사체는 다름 아닌 가족이었다. 그는 문득 식구들이 자신을 기다리다 지쳐 자고 있는 모습에 자연스레 사진기를 찾았던 모양이다. 작가는 가족의 일상을 일반적인 기념사진의 형식이 아니라 이른바 리얼리즘의 형식을 빌려 촬영함으로써 그것을 동시대의 보편적인 생활상으로 제시하고 있다.

깊은 잠에 빠진 식구들은 남편, 아버지가 온지도 모르고 자고 있다. 저마다의 표정과 포즈가 재미있고 정겹다. 그런데 어딘지 모르게 슬프다. 내

✤ 이해문이 찍은 가족사진, 젤라틴 은염 인화, 28×42cm, 1950년대.

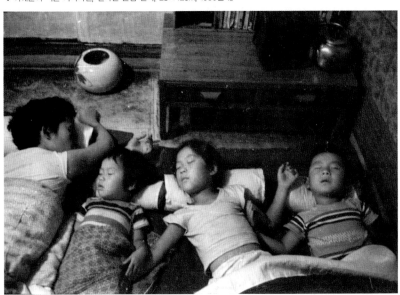

어린 시절의 가난이 질펀하게 환기된다. 그때는 왜들 그렇게 가난했을까? 어른들이 다리를 뻗고 자면 머리가 책상이나 문지방에 가 닿아 어쩔 수 없이 새우잠을 청하고, 화장실이 마당 저편 멀리 떨어져 있었기에 요강을 방 안에 갖다 놓았다.

비록 초라하고 궁핍한 방이지만 네 명의 가족이 서로 모여 진한 살내음을 맡으며 잔다는 것은 행복한 일이다. 이렇게 지상에 방 한 칸 마련해 자신들의 몸을 누일 수 있다는 사실도 축복이고 경이로운 일이다. 그게 가족이다. 단출한 나무 책상에서 학교 다니는 큰아이가 쪼그리고 앉아 숙제를 할 것이다. 잠들기 전에 이미 단정히 책가방을 챙겨 놓았다. 그 옆에 노란 양은 주전자가 정물처럼 놓여 있다. 막내는 엄마 옆에서 반듯한 자세로 착하게 자고 있다. 잠들기 전까지 어미 품에서 벗어나지 않았을 것이다. 큰애는 가운데서 다소 험하게 자고 있다. 벽에 붙어 자는 둘째는 보기에도 말썽꾸러기 같다. 지금 막 뒤숭숭한 꿈을 꾸고 있는 표정이다. 엎드려 자고 있는 부인은 남편이 올 때까지 기다리다 지쳐 잠든 모양이다. 세 아이와 보낸 하루가 얼마나 피곤하고 정신없었을까? 작가는 사진을 찍으면서 가족이 함께하고 있음을 감사하는 동시에 고된 살림과 육아에 지친 부인이 안쓰러웠을 것이다. 그런 마음이 아련하게 묻어나는 사진이다.

김덕기金惠冀[1969~]는 자신의 가족과 함께하는 작은 일상의 행복을 그린다. 이것은 물론 상상화다. 몽상이고 허구지만 그가 늘 바라는 가족의 모습이다. 그림 속에는 항상 다정한 부부와 어린 자녀가 함께 사는, 동화책에 나오는 정원이 딸린 교외의 작은 집이 등장한다. 그것은 행복한 가정을 최고의 이상향으로 제시하는 오늘날의 '세화歲畵', '행복 기원도'에 해당한

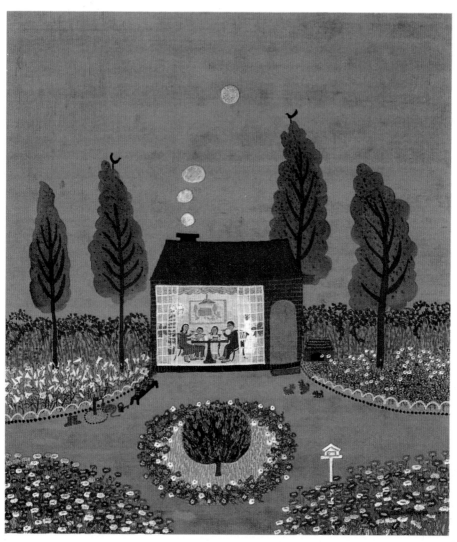

✤ 김덕기, 〈여름 – 풍성한 저녁〉, 장지에 혼합 재료, 54×47cm, 2006년.

다. 현실 속에서 좀처럼 가능하지 않더라도 그림 안에서는 가능한 세계다.

그는 그림을 통해 '사람이 산다는 것은 가족 안에서 산다'는 사실을 보여 준다. 그런 의미에서 가족은 '삶의 근원적인 구조'라고 말할 수 있다. 동시에 '육체로 감각되는 일상적 현실'이다. 우리는 혼자가 아니라 늘 가족과 함께하고 그 가족과 육체적, 심리적으로 연결되어 있다. 나의 일상은 가족의 일상이자 그것과 분리되지 못한다.

김덕기는 자신의 가족을 마치 아이들의 그림처럼 순박하고 밝고 경쾌하게 그린다. 그의 그림은 보통 하루 묵혀서 판화의 잉크처럼 끈적거리는 퇴묵을 넓은 붓으로 종이를 쓸 듯이 전체를 바르고 그 위에 채색 물감을 바른 후 다시 한 번 퇴묵을 입힌 후에 드로잉을 한 것이다. 평면적인 구도에 선명한 색상이 춤을 추고 장식이 화려하다.

그의 그림에는 항상 가족의 초상이 그려져 있고 그들이 함께 보낸 시간이 저장되어 있다. 그에게 가족은 다양하고 생생한 삶의 체험을 전해 준다. 그는 가족과 보낸 순간을 마치 사진을 찍듯이 그린다. 한 장의 스냅 사진 같다. 반면 사진이 있는 대상과 사실을 고스란히 기록하고 저장하는 매체라면, 그림은 거기에 상상과 꿈, 희망 등을 섞어 넣는다. 그래서 그의 그림은 현실적인 동시에 다소 비현실적이고 상상과 낭만이 뒤섞인 달콤한 풍경이 되었다. 그래서 만화 같고 동화의 삽화 같다. 가족들의 거주 공간, 집과 마당, 정원의 잔디와 나무와 꽃, '그림'처럼 장식된 집의 안과 밖, 화려하게 만개한 각종 꽃들이 달콤하게 그려져 있다. 이런 풍경이 누구나 상상하는 관념적인, 행복한 가정의 이미지다. 아름답고 이국적인 집과 정원, 꽃밭과 새들 그리고 그 안에서 아이들은 강아지와 함께 즐겁게 뛰어 논다.

핵가족의 초상이 자잘한 일상의 풍경 속에 잘 드러나 있다.

이렇듯 작가에게 그림이란 단란한 가족의 일상을 기록하는 일이자 그것을 시각적으로 연출하는 일이다. 작가의 투명하고 성실한 삶이 투영된 이 가족의 초상은 그런 의미에서 '마음의 풍경화'일 것이다. 그러나 이러한 가족상은 다소 상투적으로 고정된 가족의 이미지에서 자유롭지 못해 보인다.

일상과
추억을 담다

식구食口란 무엇일까? 글자 그대로 함께 밥 먹고 사는 이들이다. 같은 입, 같은 음식, 같은 목숨인 셈이다. 매일 식탁에 앉아 한 끼의 식사를 서로 나누며 목숨을 유지하는 공동체가 식구다. 우리는 태어나는 순간부터 본능적으로 음식물을 목구멍으로 넘기며 살아왔다. 목숨이 지속되는 한 먹는 일을 그만둘 수 없다. 그것은 숭고하고 눈물겹고, 무서운 일이다.

우리는 모두 그 한 그릇의 밥을 얻기 위해 치열하게 살고 있다. 각자의 사연을 안고 그 밥을 먹기 위해, 얻기 위해 살아가는 생의 다양한 풍경이 삶이다. 가족의 삶도 예외는 아니다. 우리 선조들이 가장 듣기 좋아하던 소리 중 하나가 바로 자기 자식 목구멍으로 밥 넘어가는 소리였다고 한다. 자신의 가족들이 정겹게 모여 함께 따뜻한 밥을 먹고 이야기를 나누는 모습이야말로 가장 행복한 가족상일 것이다.

정경심鄭敬心(1975~)은 〈패밀리 수프〉에서 한 가족이 식탁 위에서 무언가

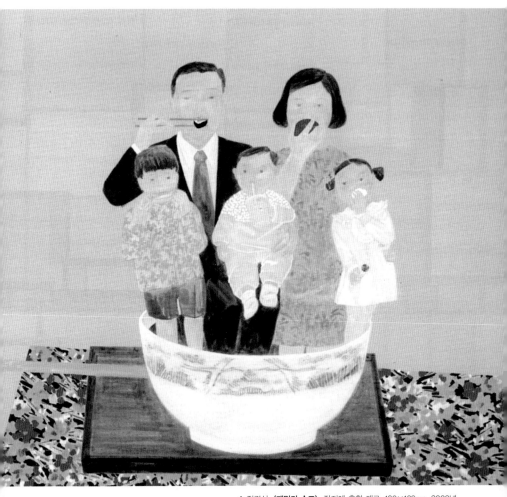

❖ 정경심, 〈패밀리 수프〉, 장지에 혼합 재료, 130×162cm, 2009년.

를 열심히 먹고 있는 장면을 보여 준다. 그들은 그릇 속에 있다. 한 그릇에서 삶을 영위하는 이들이다. 가족은 그렇게 음식을 두고 목숨의 공동체를 이룬다. 먹고산다는 사실은 엄정하고 한편으로는 서글프다. 우리는 결국 먹어야 산다. 먹지 않으면 죽는다. 식구란 한 끼도 거르지 않고 맛있는 음식을 배부르게 혹은 만족스럽게 먹고 살겠다는 의지 속에 결합되어 있다. 그것이 '식구'의 본질인 셈이다. 가족이 가족이기 위해서는 우선 먹고 살아야 한다는 것이다. 그림 속 가족은 서로 힘껏 음식을 먹고 있다. 오로지 먹는 일에 몰입해 있다. 작가는 그것이 바로 가족임을, 가족의 일임을 보여 준다.

신하순申夏淳(1965~)의 〈무위사〉는 가족과 여행 간 곳을 추억한 일종의 그림일기다. 이 그림일기를 보노라면 옛 선비들이 남긴 유산기가 떠오른다. 산수를 유람하고 남긴 유산기遊山記는 정신을 상쾌하게 하고 시야를 확대하려는 의도 아래 이상과 현실 사이에 괴리가 있을 때 그 불화를 달래기 위해 풍경 속으로 들어가 그날 있었던 일과 감상을 기록한 글이다. 옛 선비들은 도학 실천의 하나로 우리 땅의 순력과 사찰 문화에 대한 탐구를 병행했는데, 기실 그 유람이란 일종의 수행이었다.

신하순의 작품 역시 그러한 여정을 진술하게 담은 그림이자 글이다. 그의 그림은 자신과 가족의 여행기이자 유람기다. 그는 결코 홀로 있지 않다. 늘 자신의 가족과 함께한다. 어린아이들을 앞세우고 전국을 유람한다. 그렇게 하고자 한다. 그리고 그 여정을 그림과 글로 남긴다. 그렇게 가족과 함께한 하루하루가 이 가족의 역사이고 작가의 삶이고 흔적이다. 그는 그림으로 가족의 생애와 일과를 기록한다.

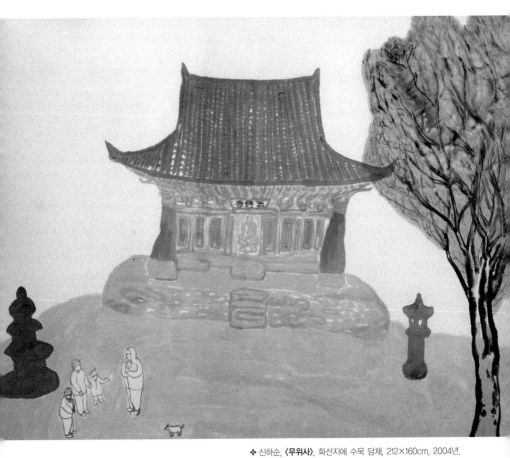

✤ 신하순, 〈**무위사**〉, 화선지에 수묵 담채, 212×160cm, 2004년.

그림을 그리면서 생활의 리듬을 찾고, 호흡을 이어 주는 생명의 연장과도 같은 유희를 만끽할 수 있다는 것은 커다란 즐거움이요, 기쁨이다.

<div align="right">작가 노트 중에서</div>

그는 무엇보다도 여행 중에 느낀 정감과 둘러본 경치를 묘사한다. 자신과 가족이 함께했던 한순간이 그림 속에 들어와 있다. 〈무위사〉에서 그는 가족들과 함께 작은 사찰을 찾았다. '무위사無爲寺'라고 쓰인 현판이 걸린 건물과 작은 석등과 석탑 그리고 나무 한 그루가 놓인 마당 귀퉁이에 가족들이 옹기종기 모여 있다. 먹과 채색 물감이 번지고 엉켜 독자적 효과를 내고 있고, 소박하고 풋풋한 미감을 전해 주는 붓의 맛이 절묘하다. 특히 나무를 표현하는 데서 알 수 있듯 그의 선의 쓰임은 매력적이다.

절을 찾았던 당시의 감정과 느낌이 진술하게 드러나는 이 그림은 사찰 기행에 대한 일종의 독후감과도 같다. 쉽고 편안하게 그려진 그림 안에는 사찰 공간에 대한 감흥과 정서가 흥건하게 흐른다.

그가 가장 중요시하는 것은 쉬운 그림과 솔직한 감정 표현이다. 현대 미술이 지닌 난해함과 달리 그의 그림은 더없이 쉽고 편하다. 그러면서도 묘한 운치가 있다. 그것은 구체적인 상황이나 대상의 재현과 달리 그것을 보고 느끼고 경험한 자의 인식 속에서 자연스레 부풀어 올라 핵심만 발화하는 마음이다. 그는 모든 것이 아스라이 멀어지고 사라지고 덧없이 소멸되는 기억과 시간에 맞서 그 한순간의 경험을, 기억을 그린다. 자기 마음과 의식 속에 희미하게 남은, 그러나 선명하게 도드라지는, 무엇이라 쉽게 칭하기 어려운 것들을 그림 안으로 조용히 불러들인다. 가장 좋은 시간은

그렇게 가족과 함께 보낸 시간이다. 추억을 만들고 생의 피륙을 짜는 시간이다.

김호석金鎬祏(1957-)의 〈동상이몽〉은 아이가 엄마의 흰머리를 뽑는 모습을 그리고 있다. 일상적이면서도 단란한 한때를 포착했다. 김호석은 우리네 전통 초상화 기법을 온전히 체득하고 계승하는 작가다. 배채 기법(우리나라 특유의 초상화 제작 기법)으로 우려낸 색채와 먹의 쓰임, 붓질 등이 어우러져 동양화의 맛을 물씬 풍긴다. 그렇게 전통 필묵, 채색법을 고수하면서 굳세고 예리한 필선만으로 자신이 그리고자 하는 것을 정확하게 그려낸다. 또한 정교한 묘사력과 순간의 감정 표현, 찰나의 감흥을 활력적으로 전해 준다.

그림은 아이가 심혈을 기울여 엄마의 흰머리를 찾아내고는 조심스레 힘을 주어 뽑기 직전의 모습을 보여 준다. 보는 이로 하여금 은연중 긴장감을 불러일으킨다. 그만큼 생생하고 생동감 있게, 사실적으로 그린 그림이다. 아이가 부모의 흰머리를 뽑는 모습은 일상에서 흔히 접한다. 이제 부모는 늙어 가고 그만큼 아이들은 자랄 것이다. 그리고 이내 흰머리를 골라내는 일도 제풀에 지쳐 그대로 놔두는 시간이 올 것이다. 아이가 아무리 많이, 빨리 흰머리를 뽑는다 해도 시간이 흐르고 부모가 늙고 죽어가는 시간을 멈출 수는 없다. 흰머리를 고르는 일은 부질없어진다.

되돌아보면 모든 것은 순간이다. 아이가 태어나 품에서 재롱을 부리는 모습을 보다가 문득 고개를 돌려 보면 내 머리 속 흰머리를 골라내고 있고, 잠시 잊다가 다시 쳐다보면 내 삶이 얼마 남지 않았음을 깨닫는다. 그것이 인생이고 삶의 순환일 것이다. 어린아이는 어른이 되고 어른은 늙고

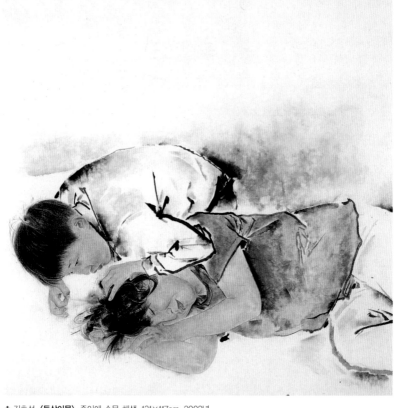

❖ 김호석, 〈동상이몽〉, 종이에 수묵 채색, 131×117cm, 2002년.

죽을 것이다. 또 새로운 생명이 태어나고 제 부모의 흰머리를 뽑고, 뽑다
가 지치고 또 그렇게 무수히 반복될 것이다.

최석운崔錫云(1960~)의 〈돼지꿈을 꾸자!〉에서 가족은 돼지를 타고 어디론
가 날아간다. 그들은 같은 마음으로 한곳을 응시한다. 최석운은 자신의 일

상에서 발견한 삶의 모습, 다양한 모습의 인간 군상을 무척이나 해학적으로 그린다. 결혼과 아이의 탄생, 육아를 경험하면서 그의 그림에는 곧잘 가족이 등장한다. 이 그림은 돼지 등에 업힌 작가의 일가족이 어디론가 여행을 떠나는 모습이다. 서로가 서로를 간절히 껴안고 있다. 분리될 수 없는 가족은 말 그대로 일심동체다. 가족들은 바다 위로 살림살이도 없이 그저 돼지 등에 얹혀서, 돼지꿈을 꾸면서 그렇게 간다. 과연 이 가족의 돼지

✤ 최석운, 〈돼지꿈을 꾸자!〉, 캔버스에 아크릴릭, 70.7×60.6cm, 2003년.

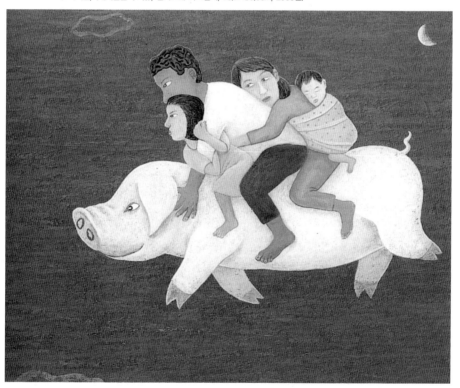

꿈은 이루어질까? 희망을 안고 오늘도 다소 위태롭고 누추하지만 저 바다 너머를 꿈꾸며 나아가는 작가와 가족의 모습이 다소 가슴 찡하다.

강석문姜錫汶(1972~)의 〈행복한 집〉에서 꽃나무줄기는 집으로 이어지는 길이 되었다. 줄기에서 피어나는 꽃들이 저마다 누군가의 웃음 띤 얼굴이 되어 활짝 폈다. 그 길이 끝나는 곳에 자신의 작은 벽돌집이 있고, 그 안에 아내와 아이가 창가에 서서 기다리고 있다. 이 그림은 자연과 함께 살아가는 자신의 가족 초상화다. 이와 같은 그림은 자신의 생활과 삶에서 나오는 일종의 문인화文人畵에 해당한다. 자신의 구체적인 일상으로부터 궁구하고 깨닫고 그렇게 살아가면서 스스로를 다짐하는 그림이라는 의미에서 그렇다.

강석문은 고향인 풍기에서 과수 농사를 지으면서 그림을 그린다. 그러나 고되고 힘든 농사일과 그림 그리기를 병행한다는 것은 보기에는 낭만적일지 몰라도 현실적으로는 거의 불가능한 일이다. 먹고사는 일과 그림 그리는 일이 행복하게 겹쳐질 수 있다면 더할 나위 없겠지만 이는 무척 어렵다.

어눌하고 유치한 필치가 낙서처럼, 아이들 그림처럼 슬금슬금 펴져 있다. 밭고랑이나 논길을 걸어 다니고 과수나무 사이로 들락거리던 몸의 기운들이 고스란히 그것들을 닮은 '필력'으로 되살아난다. 의도적인 파격이나 자유분방함, 소박함과 소탈함이 물이 되어 흐른다. 고향으로 내려와 농사일을 하면서 그림을 병행해야 하는 작가로서는 늘 자연과 직접적인 교감을 나누어야 한다. 종이 위에 농사를 짓고 과수나무를 돌보듯, 매일 접하는 자연을 본 대로 느낀 대로 올려놓은 것이다. 농사짓고 과수 일 하다

❖ 강석문, 〈**행복한 집**〉, 한지에 먹과 채색, 90×60cm, 2006년.

가 발견한 자연의 모습을 그린 그림, 회양목 세 그루가 있는 자신의 작은 집 풍경, 가족의 얼굴이 꽃이 되어 매달려 있거나 꽃이 길이 되고 그 길 위에 자신의 작은 집과 식구들이 웃고 있는 장면은 해학적이면서도 따스하다.

이처럼 가족을 그린 대부분의 그림은 화목하고 행복한 순간을 기념비적으로 그린 것이 대부분이다. 물론 약간의 편차는 있을 것이다. 그러나 이들에게 가족이란 여전히 행복과 사랑을 주는 존재이고, 집이 그런 위안과 평화를 주는 공간이라는 사실은 부정하기 어렵다.

아버지를 잃은 자식들

한국전쟁과
가족 그림

　가족이 본격적으로 미술 표현의 주제가 된 것은 1950년대였다. 한국전쟁과 전후의 피폐한 현실 속에서 가족끼리의 결속을 강조하는 이미지가 등장하고, 가족이 하나의 이데올로기이자 준거점으로 자리 잡게 되었다.

　한국전쟁은 오랜 세월 동안 지속된 전통적 가족 질서를 뿌리째 흔들었다. 아버지를 정점으로 구축되는 가족의 질서, 더 나아가 가족이 국가적 질서의 기초를 이루는 전근대적 시스템이 전면적으로 무너져 내렸다. 한국전쟁이 초래한 위기의식, 즉 '개인의 실존을 위협하는 체제의 폭력과 광기에 대한 미학적 반응물'이 그 당시 그려진 가족 그림일 것이다. 역사적으로 볼 때 '가족적 관계에 대한 요구가 집단적으로 표명되는 시점은 주로 현실의 모든 것이 깨졌다는 위기의식—이데올로기적이든 현실적이든—과 그로 인한 심리적 불안감이 팽배한 시기'이다.

　전사와 실종, 행방불명으로 가족을 잃거나 남북으로 갈라져 가족끼리

만날 수 없는 상황이 되자 사람들은 가족의 소중함을 새삼 절감했다. 알다시피 한국전쟁은 수많은 이산가족을 남겼고, 가족 구성원의 이산은 이별, 죽음, 그리움, 아픔의 가족상을 낳았다. 따라서 보편적 개념의 가족, 즉 가족과 관련된 그리움이 하나의 모티프가 되었다.

당시 국가는 물론 이웃조차도 의지할 수 없는 상황에서 가족만이 유일한 안식처였고, 가족이 기다리는 집은 고통스러운 현실의 도피처였다. 전쟁으로 인한 허무 의식의 최종 종착지가 가족이 되어 버리고, 전쟁을 겪으면서 우리 사회의 전통적 규범이나 가치가 급속히 해체되자 그 징후에 대한 위기의식의 한 반발로써, 가족의 삶을 자기 삶의 복원으로 기대어 보려는 의식이 만연했다. 국가의 위기가 가족의 위기를 초래했고, 가족의 위기는 개인의 위기를 초래했다.

한국전쟁은 전면적인 성격을 띤 전쟁이었기 때문에 인적, 물적 피해가 상당했고, 대부분의 가족이 죽음, 실종, 상해를 체험할 수밖에 없었다. 이것은 사회와 국가의 정체성 위기로 이어지기도 하지만, 역설적으로 이상적인 사회와 국가의 정체성에 대한 회복 의지를 낳기도 한다. 전쟁을 경험한 남한 미술인들은 가족의 해체를 경험하면서 가족의 안전을 지켜 내지 못한 사회와 국가에 대한 신뢰를 상실한 동시에, 결국 가족의 재구축을 통해서 새로운 사회와 국가 정체성의 회복을 꿈꿀 수밖에 없었던 것이다. 한국전쟁이라는 경험은 가족주의를 극단적으로 강화시켰기 때문에 근대적 산업 구조로 급속히 변화된 현대사회에서도 배타적인 직계가족 중심의 기본 가치가 흔들리지 않았다는 지적도 있다.

전쟁의 파괴와 살육을 체험한 전후戰後 미술 작가들 역시 죽음의 공포

와 불안에 노출된 가족, 해체의 위기에 처한 가족을 중요한 그림 소재로 삼고 있다. 이들은 가족 질서에 폭력적으로 진입하여 가족의 위기를 빚어낸 근대의 광기를 체험했지만, 이에 대한 뚜렷한 인식과 비판 의식보다는 단지 소박하고 단란한 가족상을 열망하고 꿈꾸었다. 전후에 살아남은 이들에게 가족은 현실적으로 불가능한 구원을 가능하게 해줄 보상의 영역이 되었으며, 훼손된 전체를 재조직화하는 상상의 준거로 상정되었다.

척박한 사회에서 '유일한 위안으로서의 가족'이라는 이데올로기는 역사적 국면에 따라 다양한 방식으로 재구성된다. "전쟁의 경험에 의해 구성되는 가족 이데올로기는 한편으로는 무사회적 고립자들이 꿈꿀 수 있는 최고의 관계를 상상하는 준거로 작동"하기 때문이다.

전쟁으로 와해된 가족을 소재로 다룬 대표적인 작가는 장욱진, 이중섭, 박수근이다. 이들은 한결같이 전쟁을 통해 극심한 가난을 체험했고 가족과의 이별, 죽음, 해체 등을 겪어서 생긴 상흔을 무의식적으로 그림에 투영했다.

장욱진,
아버지의 한을 그리다

장욱진張旭鎭(1918~1990) 하면, 동산과 나무, 집, 가족이 조그맣게 요약된 형태로 등장하는 소박하고 탈속적인 작은 그림들이 우선 떠오른다. 그는 아주 작은 화면 전체를 흙빛으로 은은하게 적신 후 사람들의 마음을 잡아 끄는 단순한 선과 형태, 담담한 색채로 동산과 나무, 집과 사람, 동물들을 그렸다. 마치 시인이 언어를 절제하듯 그는 선이나 색을 극도로 절제한 조형 시인이었다. 그러나 거기에는 절제를 거듭한 끝에 오는 풍요로움이 녹아 있다.

그는 평생 사물을 예리하게 관찰하고, 철저한 작업과 자유를 꿈꾸며 가장 단순한 삶을 추구한 화가로 기억된다. 그런 그의 인생처럼 그림들은 간결한 선과 요약된 형태로 세상을 관조하듯 순수한 시정詩情의 세계를 담고 있다. 상형문자와 같은 원초적인 형태만을 입고 그냥 나열식 구도로 펼쳐져 있는데도 하나도 어색하지 않고 오히려 짜임새 있게 느껴진다.

✤ 장욱진, 〈마을〉, 캔버스에 유채, 24×33cm, 1956년.

그의 그림은 어느 현대 미술사조로도 설명하기 어렵다. 유화 물감을 의도적으로 묽게 사용해 수묵화의 담백성과 투명한 정신성에 근접하면서 우리 고유의 미의식을 드러내기도 하고, 천진하고 순수한 서정을 통해 소년 시절의 추억과 먼 고향에 대한 그리움을 환기시키기도 한다. 그리고 동양인이 꿈꾸었던 이상적인 자연과의 조화를 추구하는 삶의 모습을 보여 주기도 한다. 아울러 그의 모든 그림은 다분히 자폐적인 자의식을 반영한다.

그러나 장욱진의 그림에는 항상 가족이 중심을 차지한다. 한국전쟁 동안에 가족과 헤어져 있었고 자식을 잃었지만, 전쟁으로 인한 가족의 상실

이나 해체된 상황을 직접적으로 묘사하기보다는, '아버지-어머니-자녀'로 구성된 '안전한' 혹은 '단란한' 가족 이미지만을 표현했다.

〈마을〉은 전쟁터로 아버지와 아들을 보낸 가족들의 기다림을 형상화한 듯하다. 해체된 가족의 복원에 대한 소망이 담긴 이미지다. 고통스러운 현실 속에서 작가가 마음속에 그리던 이상향을 표현한 것일까? 한국 작가들이 가족 그림에 집을 표현한 것은 전통적으로 집이라는 개념 속에 가옥만이 아니라 가족이 포함되어 있고, 집은 가계家系를 이어 가는 물리적 장소이자 정신적 장소로 간주되기 때문일 것이다.

이후 장욱진의 모든 그림은 결국 가족이었다. 대부분의 작품 속 가족들은 관람자를 마주 보고 있다. 그림 속 작가는 전통적인 가부장의 모습이라기보다는 아버지라는 존재 그 자체다. '아버지-어머니-자녀'로 구성된 '완전한 한 가족'이라는 사실 자체에 의미를 부여하고 있는 듯하다. 여기에는 가장으로서 가족을 부양하지 못한 데에 따른 작가 자신의 죄책감이 녹아 있다.

장욱진은 가족을 부양하는 경제적 문제에는 거의 무관심으로 일관했다. 과거 선비들은 '집안 살림을 돌보지 않는다不治家産'는 것을 미덕으로 여겼다. 길쌈을 비롯한 온갖 경제 활동은 여성의 몫이었다. 유교는 경제적 측면에서도 여성을 착취했다. 그런 면에서 장욱진은 다분히 전통적인 선비관을 내재화한 모더니스트다. 그 같은 착종이 일어날 수 있었던 것이 한국에서의 근대화였다. 돈 자체를 무척 혐오해서 돈벌이를 의도적으로 멀리한 결과, 생계와 아이들 교육은 부인이 전적으로 도맡았다. 사실 가족들에게는 무심한 편이었지만, 내심으로는 그렇지 못한 자신에 대한 아쉬움

✤ 장욱진, 〈가족〉, 캔버스에 유채, 17.5×14cm, 1978년.

을 그림 속에 밀어 넣은 것으로 보인다. 이처럼 가족에의 결속을 통해 현실의 어려움을 극복하고, 정서적으로 위안받고자 한 전후의 가족 의식이 그의 그림 속에 자리하고 있다.

화가가 그린 아이는 항상 가족의 핵심이자 천진무구한 자연의 표상이다. 또한 인간의 희망과 미래를 품고 자라는 건강하고 밝은 아이로 묘사된다. 사실 그에게는 몸이 성하지 못한 막내아들이 있었는데 어린 나이에 병사했다. 그런 아픈 경험이 반복해서 가족도를 그리게 한 동인이었는지도 모른다.

1978년에 그린 〈가족〉에서 수염 난 사람이 화가 자신이고, 그 앞의 아이는 먼저 세상을 떠난 막내아들로 보인다. 장욱진은 한국전쟁을 겪으면서 가족 해체를 목도하였고, 그에 따라 전통적인 가족 풍경을 희구하고 염원했던 것 같다. 그것은 그림 안에서 가능한 이상적인 가족상이다. 그 이상적인 가족상은 현실과 시간의 제약과 무관하게 고정된 이미지가 되었다.

가족 그림은 1950년대를 지나 그가 죽는 순간까지도 지속된 핵심 모티프였다. 1970년대에도 가족 그림은 왕성하게 제작되었다. 그는 한국전쟁 당시의 충격과 상처를 늘 안고 살았다. 역사는 상처를 주는 것이다.

극도로 충격적인 체험이 무의식에 고착되어 의식에 의한 통제가 불가능해지고 아무런 유동성 없이 그 체험을 시시때때로 재연하는 이른바 '트라우마 기억'은 철저히 고립된 사건으로, 사회적 요소를 전혀 가지지 못한다. 외부로부터 한계를 넘는 자극이 쇄도하여 자아의 방어막을 파열시킬 때 빚어지는 증상이 바로 트라우마다. 이 외상성 신경증은 전쟁이나 재앙, 사고 등과 같은 극단적인 충격이 의식에서 분리되어 무의식에 억압되

어 있으면서 끊임없이 환각, 악몽, 플래시백 등의 형태로 재귀하는 증상을 가리킨다. 현실과의 원활한 관계를 거부하는 트라우마는 어떠한 공간이나 시간의 질서에도 쉽사리 편입되지 않으며, 오로지 공허 속에 머물고자 한다. 상실된 대상에 대한 집착은 우울을 동반한다.

사실 트라우마는 사라진 타자와의 약속이다. 장욱진이 그토록 가족 그림에 몰입했던 것 역시 일종의 트라우마에 대한 재현은 아니었을까?

이중섭과
길 떠나는 가족

가족을 떠나서 존재할 수 없는 것이 한국인이다. 가족공동체 의식은 여전히 한국인이 자기 정체성을 확립하는 데 근간으로 작동한다. 이런 인식을 그림으로 잘 드러낸 작가 중 하나가 이중섭李仲燮(1916~1956)이다.

그는 자신의 가족 내에서만 규정되는 존재였으며, 오로지 가족 안에서 자신을 받아들이고 자신의 위상을 찾았다. 따라서 가족과 분리되어 버린 자신을 받아들이기 어려워했으며 힘들어했다. 그는 짧은 생애 동안 상실된 가족을 되살리기 위해 애쓰다 사라졌다.

그의 가족을 붕괴시키고 해체로 이끈 건 전쟁과 분단, 그리고 가난이었다. 사랑하는 가족과의 이별, 경제적으로 무능한 가장, 가족 없는 나라는 상황 속에서 끝없이 가족 구성원과의 일체를 희구하고 꿈꾸며 그 안에서 비로소 행복과 위안을 얻는 자신과 가족의 모습을 형상화한 것이 이중섭 그림의 거의 전부이다.

새삼 이중섭의 그림과 그 그림 속에 드러난 한국인의 가족관에 관심을 갖는 이유는 그것이 여전히 사회나 체제를 이루는 기본 단위이기 때문이고, 각 개인에게 있어서 일상생활을 매개하는 가장 중요한 고리이자 한 개인, 특히 한국인의 정체성을 구성하는 핵심 요소이기 때문이다. 이중섭의 그림은 한국 현대 미술과 가족 관계 내지는 한국인의 가족공동체 의식을 엿보는 데 매우 핵심적인 텍스트이며, 아울러 한국전쟁이 한 개인과 가족에게 미친 영향, 그 트라우마와 기억의 형상화란 측면에서도 의미심장하다.

아버지의 이른 죽음(1920년, 이중섭의 나이 네 살 때)으로 막내아들인 이중섭은 유독 어머니의 품에서 성장하게 되고 어머니와의 정이 각별했다. 그에게는 늘 어머니와 결합하고 싶은 강렬한 마음이 있었다고 한다. 소학교 시절, 그가 평양 외가댁에서 학교를 다니다 어머니를 만나면 어머니 품속에서 떨어지지 않았다고 하고, 열두 살까지 젖을 빨았다고 한다. 그 같은 열망은 결혼 이후 아내에게로 자연스레 전이되었다. 고향을 떠나 월남하면서 겪은 어머니의 부재는 이제 부인이란 대상으로 옮겨 간 것이다. 그리하여 이중섭에게 있어 아내는 그의 모든 것이었다.

피난 시절 내내 이중섭은 일찍이 겪어 보지 못한 고난에 직면했다. 부잣집 아들로 태어나 일제 강점기에도 가난을 몰랐으며 이북에서도 그다지 곤란을 겪지 않았으므로 부산 생활은 매우 견디기 어려운 것이었다. 춥고 배고픈 극빈의 생활을 하던 이중섭은 1951년 부산을 떠나 제주도에 도착한다. 그곳에서 피난민 증명서를 받아 식량 배급을 받기도 했으나 가족 명수에 비해 턱없이 모자랐기에 바다로 나가 게를 잡거나 해초를 뜯어야 했

다. 후에 이중섭의 부인은 제주도 시절이 힘겨웠지만 가족이 함께 모여 살수 있어서 행복했다고 회고했다. 1951년 겨울 이중섭은 가족과 함께 다시부산으로 건너갔다. 계속되는 참담한 생활고로 인해 아이들은 모두 영양실조에 걸렸고, 아내의 건강 상태는 더욱 나빠져 급기야 결핵으로 인해 각혈하기에 이르렀다. 최악의 상황을 피해야 했으므로 아내와 두 아들은 일본인 수용소로 들어가기로 했다.

결국 가족은 헤어졌다. 가족과 헤어진 1952년부터 죽기 전인 1956년까지 이중섭은 일본에 있는 아내에게 그림엽서를 보냈는데, 현재 서른여덟 통이 남아 있다. 그는 엽서에 아내에 대한 극진한 애정의 표시로, 아직어려서 글을 읽지 못하는 두 아들이 편지를 이해할 수 있도록 많은 그림을그려 넣었다.

〈길 떠나는 가족〉은 이중섭 가족 그림의 핵심이다. 그림엽서에는 다음과 같이 쓰여 있다.

> 야스카타에게. 나의 야스카타, 잘 지내고 있니? 학교 친구들도 모두 잘 지내고 있니? 아빠는 잘 지내고 전람회 준비를 하고 있어. 아빠가 오늘 엄마와야스나리, 야스카타가 소달구지에 타고 아빠는 앞에서 소를 끌고 따뜻한 남쪽 나라로 함께 가는 그림을 그렸어. 소 위에 있는 건 구름이야. 그럼 안녕.아빠가.

현해탄을 사이에 두고 한국과 일본으로 헤어져 있는 아내와 아이들을데리고, 험난한 현실에서 벗어나 가족이 영원히 헤어지지 않고 다시 하나

❖ 이중섭, 《길 떠나는 가족》, 종이에 유채와 연필, 20.3×26.7cm, 1954년.

가 되기를 바라는 염원이 깃든 그림이다. 그는 가족과 헤어지기 전의 행복
했던 그 순간에 사로잡혀 있었다. 그 정지된 시간, 추억만이 고통스러운
현실을 견디게 해주었을 것이다. 그때의 행복이 영원히 고정되기를 염원
한 것이다. 여기에는 마치 어린 시절의 무시간성이 들어 있다. 그림 속 황
소는 선량하고 평화스러운 존재이며 힘과 노동, 희생의 위력이자 동시에
자신의 분신이다. 새는 정신적 해방과 평화를 보여 주며, 어린아이는 단연
그의 아들이자 다산과 풍요, 행복을 표상한다.

한편 전인권은 그의 저서 《아름다운 사람 이중섭》에서 이 그림에 죽음

의 기운이 짙다고 말한다. 소의 색이 연노랑인데 정신분석학에 의하면 이 연노랑은 죽음을 상징하는 색이며 따라서 전체적으로 삶의 욕망이 제거되는 과정, 죽음으로 가는 과정이 스며 있다는 것이다. 소 또한 절대적 위용을 자랑하는 것이 아니라 평화로운 표정이라면서, 이는 가족과의 만남이 불가능해지면 자신은 결국 죽음이란 것을 암시한다는 것이다. 아울러 여기서 떠나고자 하는 남쪽 나라는 죽음 저편일 것으로 추정하면서 죽음의 예감 같은 것을 꿈꾸는 듯한 아름다움으로 표현하고 있다고 지적한다.

❖ 이중섭, 〈현해탄〉,
종이에 유채, 21.6×14cm, 1950년대.

실제로 그는 1954년 초에 쓴 편지에서 "만나지 못하면 죽음이 있을 뿐"이라고 기술한다. 가족과의 만남이 불가능해지면 죽음만이 그를 기다리고 있는 것이다. 이중섭은 분명 아내와의 만남 없는 생활은 죽음뿐이라고 느꼈다. 그의 자아는 너무도 확고하게 아내와 가족에게로만 확대되어 있었다. 가족과의 재회를 열망했고 가족을 부양할 책임 있는 가장이 되고자 했던 그는 그것이 실현되지 못하자 자멸의 길을 갔다. 그의 장모와 부인은 그가 떳떳한 경제적 능력을 갖춘 남편과 아버지가 돼서 일본으로 오기를 원했으나 당시 그에겐 제대로 된 여권조차도 없었다. 이중섭은 그토록 가족을 그리워하고 다시 함께 살 것을 기약했지만, 현실은 고통스러웠다. 그가 남긴 모든 그림(한국전쟁 발발에서 1956년 죽기 전까지 5~6년 동안 그린 그림이 이중섭 그림의 거의 전부다)에는 세상을 떠나는 순간까지 가족과의 만남을 염원하고 기다렸던 작가의 고독과 고통이 배어 있다. 그의 말처럼 "삶은 외롭고 서글프고 그리운 것"이었다. 따라서 이중섭의 그림은 철저히 자전적이다.

내게 있어서 그림은 나를 말하는 수단밖에 다른 것이 못 되는 것입니다.

작가 노트 중에서

가족과 분리되지 못한 자아의 이야기가 그의 그림이다. 그에게서 가족이란 결국 자기 자신이었다. 그는 가족과 늘 한 덩어리여서 그것과 분리된 자신이란 존재할 수 없었다. 가족 안에서 벌거벗고 존재하며 밥 먹고 배설하고 꺼안고 사랑하는 모습으로서만 존재한다. 촉각적으로 연계되어 있고

✤ 이중섭, 〈**춤추는 가족**〉, 종이에 유채, 22.7×30.4cm, 1953~1954년.

❖ 이중섭, 〈**부부**〉, 캔버스에 유채, 40×28cm, 1953년.

원형圓形으로 순환(영원과 원형 이미지)하며 몸이 아니라 살로 존재한다. 사실 한국인이 공유하는 원형의 뿌리는 가족이며, 따라서 이중섭의 원형적 미의식 역시 가족적 동질성을 전제로 하고 있음을 엿볼 수 있다.

이처럼 그가 자기 자신을 이해하는 방식은 오직 가족공동체에 의해서만 규정되었는데 이는 보편적인 한국인의 자기 이해 방식과 맞물린다. 따라서 이중섭 예술은 '누군가의 누구'가 되어야만 삶의 의미가 있는 그러한 "공동체적 자아관"을 보여 준다. 이중섭은 유독 가족과 부부의 유대를 강조하였다. 아내와 자신의 관계를 "우리 부부보다 강하고 참으로 건강한 부부는 달리 또 없을 것"이라고 하거나 "일찍이 역사상에 나타난 애정의 전부를 합치더라도 우리가 서로 열렬하게 사랑하는 참된 애정에는 비교가 되지 않을 것"이라고도 말했다. 그는 세상 만물을 가족처럼 사랑했고 그런 마음이 있었기 때문에 가족도 그처럼 사랑할수 있었던 것이다.

결론적으로 이중섭이 그린 가족 그림은 헤어져 있던 가족들이 다시 하나가 되기를 바라는 그의 염원을 담고 있을 뿐 아니라, 좀 더 넓혀 보자면 일제 강점기 이래 우리 민족(가족)이 겪은 수난과 비극을 극복하려는 표현으로도 볼 수 있을 것이다.

이처럼 이중섭은 한국전쟁이 미적 주체에게 가한 폭력과 정신적 외상을 가장 극적으로 보여 준다. 그는 광복 이후 극심한 가난으로 아내와 자식을 모두 일본으로 보내고 항상 그리워하며 살다가 짧은 삶을 비극적으로 마감했다. 이중섭의 가족 이미지는 한 시대의 우울과 절망, 온몸으로 시대를 살아간 한 예술가의 초상을 솔직하게 새기고 있다.

근대화의
변두리에 선 박수근

박수근朴壽根(1914~1965)은 전후 살아남은 가족의 이미지를 그렸다. 그가 그린 〈나무와 두 여인〉에는 잎사귀가 다 떨어진 마른 고목 하나가 화면 가득하다. 그리고 두 명의 아낙네가 땅에 밀착되어 서있다. 가장이가 잘려 나간 휘어진 겨울나무 아래로 임을 이고 걸어가는 여인의 저고리가 무척 서글퍼 보인다. 아기 업은 아낙이 행상을 막 떠나는 동네 아낙을 눈인사로 배웅하는 풍경이다. 마치 담벼락에 그려진 그림처럼 사물들은 모두 움직임 없이 화면에 달라붙어 버린 것 같다. 자연 안에서는 나무나 사람이나 모두 똑같은 존재라는 작가의 생각을 전달하기 위한 배려인지, 땅을 연상시키는 화면 위에 나무와 사람들이 함께 병렬로 어우러져 있다.

박수근은 오랜 시간 물감을 공들여 발라 올려 마치 흙벽이나 돌담처럼 만든 거칠거칠한 질감 위에, 일반적인 명암이나 원근을 무시하고 납작하고 단순하게 대상을 그려 넣었다. 굵고 검은 윤곽선으로 드러난 형태는 무

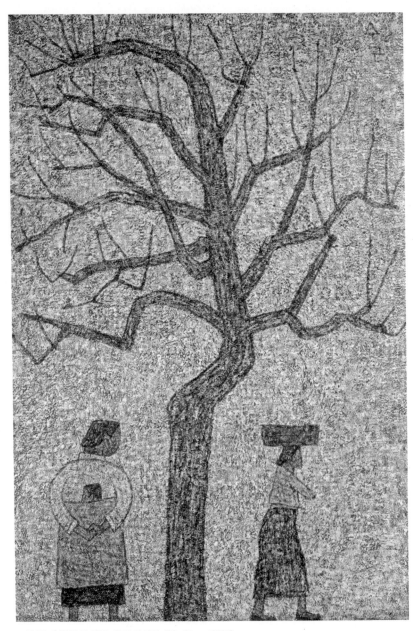

✤ 박수근, 〈나무와 두 여인〉, 캔버스에 유채, 130×89cm, 1962년.

척 간단하다. 색채 역시 단조로운 흙색, 돌색으로만 이루어졌다. 작가는 의도적으로 화강암이나 대지의 질감을 캔버스 위에 고스란히 그려 놓았는데, 그것이 마치 흑백의 톤으로만 이루어진 동양의 수묵화를 보는 듯한 느낌을 준다. 이는 실재하는 세계를 단순화하여 자신이 보여 주고 싶은 대상만을 강조하기 위한 방법이다.

미술가란 무엇보다도 인간의 선함과 진실함을 그려야 한다는 생각을 지닌 박수근은 자기 삶의 주변에서 가장 어렵고 가난한 이들을 그렸다. 사실 그 사람들은 바로 자신과 자기 가족의 초상이기도 했다. 이 그림을 그렸던 1950~1960년대는 전쟁을 겪고 난 터라 모두가 가난의 고통으로 힘든 시기였다. 당시 우리 모습 가운데 근대화의 변두리에 남겨진 삶의 정경만을 소재로 택한 그의 그림은, 근대화 공간의 가장 가난했던 구석들에 대한 애정 어린 시선이다. 아울러 한국전쟁 후에 아버지와 남편이 사라진 가족의 모습이기도 했다.

집안일을 꾸려 가는 아낙네, 돌보아야 하는 아이들, 일터나 놀이터였던 동네 어귀와 길가 등은 박수근에게도 유일한 삶의 공간이었다. 사실 박수근은 한국전쟁 중에 가족과 헤어져 생사를 알 수 없다가 2년 만에 겨우 상봉했고, 그 와중에 셋째 아들을 잃기도 했다. 그래서인지 그는 현실 속에서 무척 자상한 아버지였다고 한다. 부인 김복순의 회고에 의하면 박수근은 항상 어떻게 하면 집안 식구를 정신적으로 행복하고 만족하게 해줄 수 있는지 노력했다고 한다.

그이는 내가 일찍 일어나 아침을 준비하는 동안 이불이며 방 청소, 심지어는

아기 기저귀까지 다 빨아 놓곤 했다. 그림을 그리다 밖에 나가는 일이 있을 때에는 마당에 널려 있는 빨래들을 걷어 주곤 했다.

<div align="right">박수근의 부인 **김복순**</div>

박수근의 모든 그림에는 자신을 아무것도 아닌 소박한 화가로 이해하고, 자신이 유일하게 관심을 가지고 이해할 수 있는 것만을 그린 작가의 마음이 잘 표현되어 있다.

박수근은 아버지라는 중심이 사라진 후 권력의 빈자리에 놓이게 된 존재, 바로 어머니를 그렸다. 대부분 일하는 여자, 가족을 이끌고 살림을 책임지는 여자, 희생하는 어머니를 그렸다. 아버지 대신에 가족의 생계를 떠

✤ 자신의 집 쪽마루에서 아내와 딸아이와 함께한 박수근.

맡아 신산한 삶을 이끌어 가는 주인공은 다름 아닌 어머니다. 한 집안의 실질적인 가장이 부재한 현실에서 전쟁을 겪고 가장의 역할을 대신하면서 새로운 어머니(여성)상이 탄생했다. 어머니는 아버지를 대신하여 실질적인 가장이 되었으며 결국 전쟁으로 인한 상실과 가족의 해체를 복원시킬 수 있는 존재로 떠올랐다. 박수근 역시 어머니를 일찍 여의고 가장으로서 집안 살림을 오랫동안 도맡아 온 경험이 있어서, 여자에 대한 이해와 어머니에 대한 그리움을 절실하게 끌어안고 있었다.

그의 그림 중심에 놓이는 존재는 어머니와 누이, 혹은 모성적인 존재로 표상되는 여성들이다. 아버지가 사라진 빈자리에서 가족 구성원들은 서로에게 무한한 신뢰를 느끼면서 평등하고 친밀한 존재로 유대감을 형성한다. 어머니, 가족, 집, 고향은 정서적으로 분리 불가능한 존재다. 완전한 가족에 대한 욕망은 전후 현실에 대한 위기감, 불안, 비판에 입각하여 지금과는 다른 현실을 구축하고자 하는 강한 의지의 표명인 것이다. 그런데 가족에 대한 이러한 상상은 한편으로는 가족을 위해 절대적으로 자신을 희생하고 헌신하는 '어머니'를 요구하기도 한다.

앞서 말했듯이 한국전쟁을 체험한 미술가들이 가족이라는 주제에 집착한 이유는 해체된 가족을 복원하고 직계가족을 지키려는 욕망에서 비롯된다. 가족은 자신의 존재를 확인시켜 주며 불완전한 현실을 보상해 주고 '상실된 나'를 '온전한 주체'로 복원시켜 줄 수 있는 것이다. "국가마저 나의 안위를 보장하지 못하는 현실 속에서 세계에 대한 믿음을 상실한 작가들은 세계에 대한 신뢰 회복의 첫걸음을 혈연으로 맺어진 가족공동체의 유대 의식 속에서 찾았다. 혈연으로 묶인 가족은 사회 전체와 우주의 질서

✤ 박수근, 〈할아버지와 손자〉, 캔버스에 유채, 145.2×97.3cm, 1960년.

가 응축된 독자적인 소우주이자 존재론적 안전감과 세계에 대한 신뢰 회복의 첫걸음이었다."

박수근의 〈할아버지와 손자〉는 무명 저고리 소매에 팔을 끼고 웅크린 할아버지와 그 할아버지처럼 앉아 있는 어린 손자를 그린 것이다. 박수근의 아들(상남)을 모델로 한 듯하다. 위쪽에는 앉아 있는 두 남정네와 행상하러 급히 길을 가고 있는 두 여인이 그려져 있다. 남자들은 길에서 하릴없이 앉아 이야기를 나누거나 쉬고 있고 반면, 여자들은 시장 바닥에 좌판을 벌리거나 살기 위해 일을 하러 가는 모습이다. 변변한 일자리가 없었던 당시의 상황과 가난이 드러난다. 어려움을 딛고 일어서려는 가난한 이웃들의 성실한 삶에 대한 작가의 경의가 엿보이기도 한다.

박수근은 평면적인 화강암의 질감과 단순한 검은 선으로 가난하고 외로운 서민의 삶을 다루는데, 이는 향토적이고 토속적인 친근감을 준다. 할아버지와 손자는 아버지의 부재로 인한 가족의 위기, 손자를 향한 할아버지의 간절함과 애정을 보여 준다. 할아버지와 손자를 통해 대가 이어지고 생명이 연결되고 그렇게 가족이 영원히 존속하기를 바라는 마음이 엿보인다.

그림 속에서
지속되는 상흔

한국전쟁이 끝난 후 피폐하고 가난한 삶 속에서 희생하는 삶을 사는 여인들이 빈번하게 그려졌다. 거리에서 행상을 하는 여자, 어머니의 모습을 찍은 흑백사진은 그 당시의 일반적인 풍경이다.

박래현朴崍賢(1920~1976)의 〈이른 아침〉과 김기창의 〈여인〉 역시 박수근 그림과 유사하게 행상을 나가는 여인들과 아이를 들쳐 업고 서성이는 가난한 여인들의 모습을 그리고 있다. 바로 이 같은 장면이 당시의 보편적인 모습이고 가족상이었다. 아이를 업고 서성이며 좌판을 벌리거나 먹고살기 위해 갖은 고생을 감내해야 했던 것이다.

사실 일제 강점기에 채색화를 통해 명성을 날렸던 이 부부 화가는 광복 이후 채색화가 일본의 잔재이자 식민 미술로 폄하되는 과정에서 채색화를 버리고 새로운 동양화를 추구해 나갈 수밖에 없었다. 그래서 서구 미술과 결합하고 동시에 전통적인 동양화를 벗어나는 것에 더하여 당대의 현실

❖ 박래현, 〈이른 아침〉,
종이에 수묵 담채,
240×181cm, 1956년.

❖ 김기창, 〈여인〉,
종이에 수묵 담채,
58×53cm, 1953~1955년.

풍경을 소재로 한 이 같은 그림을 그리게 되었다.

두 그림은 대상을 요약하고 간략화한 구성주의적 방법으로 대상을 묘출하는데, 단순한 묵선으로 처리한 점이나 직선에 의한 형태의 간명한 파악 등은 마치 입체파가 시도한 복합적인 시점을 떠올리게 한다. 박래현과 김기창이 그린 거의 유사한 소재와 기법은 부부이기 이전에 이들이 동료로서 서로가 서로에게 깊은 영향을 끼친 존재였음을 알려 준다.

한국전쟁의 상흔이 한 가족을 어떻게 파멸하고 해체하는지를 보여 주는 그림도 있다. 임옥상林玉相(1950~)의 〈6·25 후 김씨 일가〉는 전남 순창의

❖ 임옥상, 〈6·25 후 김씨 일가〉, 종이 부조에 석채, 198×131cm, 1990년.

한 평범한 할아버지의 회갑 기념사진을 재구성한 것이다. 이 그림은 단란한 대가족이 한국전쟁으로 인해 어떻게 파멸해 갔는지를 조형화하고 있다. 종이탈을 만드는 전통적인 수법을 이용하여 형상을 부조로 요약하고, 거기에 석채石彩(진하고 강하게 쓰는 채색)를 가해 독특한 마티에르를 연출했다. 드문드문 비어 있는 인물은 한국전쟁을 거치면서 사라진 가족들이다. 그 사연은 절실하고 아득할 것이다. 좌우 이데올로기 대립에 의해 희생당했거나 전쟁터에 나가 죽었거나 혹은 이산과 월북, 납북 등 여러 사연으로 해체되고 소멸된 가족사. 이것은 고스란히 한국 현대사의 비극이고, 이는 몇몇 가정에만 국한되지 않는다.

또한 동일선상에서 한국전쟁의 여파는 이른바 혼혈아 문제를 낳았다. 한국 사회에서 혼혈이 본격적으로 문제되기 시작한 것은 해방 이후 주둔한 미군 아버지와 한국인 어머니 사이에서 자녀들이 태어난 뒤다. 혼혈인들은 학교나 직장 등 일상생활에서 배제되었으며, 1980년 전까지는 한국 사회에서 법적 권리도 가질 수 없었다. 미군 병사 아버지에게 버림받은 대부분의 혼혈인은 한국인으로 인정받지 못하고 심리적으로 고립되어 살았다. 단일민족의 우수성을 부르짖던 한국 사회는 혼혈인을 '태어나지 말아야 할 생명'으로 여기게끔 암묵적으로 강요해 온 것이 사실이다. 광복 이후 미군과 한국 여성 사이에서 태어난 혼혈인 수는 정확하게 파악된 적이 한 번도 없이, 적게는 2만 명에서 많게는 6만 명 정도로 추산된다. 이들은 대부분 한국 땅을 떠나 해외로 입양되었다.

임옥상의 〈가족 I〉, 〈가족 II〉는 바로 미국인과 이른바 '양공주' 사이에서 태어난 혼혈아의 이야기를 담고 있다. 이 그림은 동두천의 사진관에서

✤ 임옥상, 〈**가족 I**〉(위), 〈**가족 II**〉(아래), 종이 부조에 아크릴릭, 104×73cm, 1983년.

수집된 가족사진을 바탕으로 그려졌다. 원 사진은 사진의 주인이 미군이건 한국 여인이건, 개인의 기념 초상을 넘어서 한국 민족의 역사적 현실인 분단과 그로 인한 상처를 보여 주는 사료이기도 하다. 그림의 내용으로 봐서는 가족은 해체되고 아이만 덩그러니 남았다. 부모로부터 버림받고 희생된 이 아이는 어떻게 되었을까?

한국전쟁은 집단 기억으로 전수된다. 국가 혹은 민족의 호출을 받아 형성된 집단 기억은 일종의 구성물이다. 집단 기억은 실체적 기억이 아니라 특정 집단의 문화적, 사회적 기획 속에서 재구성된 것이다. 한국전쟁에 대한 남한 내의 기억은 개인 간의 비균질적인 기억보다 반공 이데올로기가 양산한 균질화된 집단 기억으로 재현되어 왔다.

기억은, 과거는 살아남은 자를 숙주로 하여 무한 반복된다. 따라서 개인의 기억은 중요하다. 왜냐하면 이는 집단의 기억과 싸우는 일이기 때문이다. 따라서 개별 작가들이 기억하고 재현하는 한국전쟁의 이미지와 상흔은 소중하다. 그것은 반공 이데올로기와 정치적 목적에 따라 인위적으로 구성된 한국전쟁에 대한 집단 기억, 공적 기억의 허구를 깨는 일이고, 틈을 내는 일이다.

❖ 임옥상의 작품 〈가족〉의 모티프가 된 가족사진.

이별한
가족

한국전쟁은 수많은 가족을 해체시켰다. 그렇게 남북 분단으로 인해 찢어진 가족들이 서로를 애타게 찾고 부르는 소리는 지천을 떠돈다. 1980년대에 방영된 이산가족 찾기 프로그램은 그야말로 감동적이고 비장한 드라마였다. 개인적으로 임권택 감독의 최고작이라고 생각하는 〈길소뜸〉(1985)은 당시의 상황을 극적으로 보여 준다.

이북 원산이 고향인 나의 아버지 역시 그토록 그리워한 부모형제를 보지 못하고 지난해에 돌아가셨다. 가족에 대한, 고향에 대한 그리움은 살아생전 술로 푸셨고 자학으로 추스르셨다. 그래서인지 우리 집의 명절 풍경은 더없이 썰렁하고 우울하기까지 했다. 친척 없는 명절에 가족들은 이른 아침을 먹고는 제각기 흩어져 지냈다. 나는 산사로 가서 야외 스케치를 하거나 영화관에 파묻혀 지냈다.

남북으로 갈라져 생이별을 한 경우 이외에도 이런저런 사정으로 고국

을 떠나 고향과 가족, 친척들과 이별한 경우도 많다. 이른바 디아스포라가 그것이다. 한국인은 과거 한 세기 동안 기근, 식민 지배와 이로 인한 경제적 수탈과 착취, 그리고 징용과 징병에 의한 생명 수탈의 결과 1905년부터 1945년까지 약 500만 명이나 되는 조선인이 일본, 중국 동북 지방, 시베리아 연해주 등으로 떠나갔다. 일본이 조선을 병합한 1910년대 이후 조선은 사라졌고 조선인이란 명칭도 정체성도 부재했다. 한결같이 제 나라에서 추방당한 꼴이 되었다.

디아스포라는 이주한 땅에서도 언제나 이방인이며 소수자다. 그들은 심리적으로 영원히 거주하려 하기보다는 이곳저곳으로 이동하며 살아왔다. 그들은 이주국에서 '혈통'과 '문화'가 다르다는 이유로 단순한 차이를 넘어 차별을 지속적으로 받아 왔다. 힘든 밑바닥 생활과 더불어 식민지 종주국의 차별과 편견이라는 시련 속에서 살았다. 디아스포라의 문제를 직접적으로 보여 주는 작품을 찾아보기란 쉽지 않다. 그나마 일본과 중국, 러시아 등지로 오래전에 이주한 조선인 내지는 그들 후손의 작품 속에서 그 상처의 편린을 엿볼 수 있다.

재일 조선인인 백령白玲(1926~1997)은 1930년대에 가족과 함께 일본으로 건너갔으며 본명은 박영환이다. 〈이 아이의 아비를 돌려 다오〉는 '재일 조선인 총연합회(조총련)' 계열인 그가 사회주의 리얼리즘 기법을 보여 주는 화풍으로 그린 그림이다. 반면 정치적인 메시지보다는 다분히 시정이 넘치는 구도와 온화한 색조에서 감성적인 측면을 드러내고 있다. 한복을 입은 맨발의 어머니는 아들을 안고 바닷가 절벽에 서있다. 먹구름이 낀 하늘은 한바탕 소나기가 내리거나 혹은 태풍이라도 몰려들 기세다.

✤ 박득순, 〈이 아이의 아비를 돌려 다오〉, 캔버스에 유채, 193.6×111.9cm, 1986년.

사실 이 그림은 냉전의 상징인 베트남 전쟁에 파병된 군인의 아내와 아이를 그린 것이다. 화면 중심에 그려진 여자는 아이를 가슴에 안고 멍하니 하늘을 쳐다보고 있다. 사회의 부조리 속에서 답답함과 분함을 표현할 길이 없는 여자의 내면이 느껴진다. 고국으로부터 떨어져 있고 그 고국은 자신의 정치적 입장에 따라 가볼 수 없으므로 그는 작품을 통해서나마 당시 남한의 베트남전 파병을 비판적인 맥락에서 다룬 것이다. 왜 우리가 베트남 전쟁에 참여해야 하는가? 왜 베트남 사람들을 죽이러 그곳까지 가야 하는지 질문을 던지고 있다. 이와 함께 망망대해를 눈앞에 두고 자식을 안고 있는 한복 입은 조선인 여자, 어머니란 존재를 통해 고국을 떠나 온 재일 조선인들이 겪는 나라 없는 설움, 슬픔과 그리움, 특히 남북으로 분단된 현실의 비애가 상징적으로 드러나 있다.

김인숙金仁叔(1978~)은 재일 교포 3세다. 그녀는 40여 명의 재일 교포 가족들과 만나 각자의 정체성과 그들이 이어 가고 싶은 것에 대한 이야기를 들으면서 가족 저마다의 특성을 포착해 사진으로 기록하는 작업을 선보인다. 그녀는 세대와 세대 사이, 한반도와 일본 사이 그 경계에서 점차 모습을 달리하거나 사라지고 있는 것 가운데 변하는 것과 변하지 않는 것의 혼재를 다룬다. 무엇인가를 지키려고 하는 의지에서 비롯된 긍정성의 혼재가 그것이다.

〈사이에서〉는 어느 재일 교포 가족이 집에 모여서 찍은 가족사진이다. 그들이 사는 공간에 온 가족이 모였다. 아버지와 어머니를 중심으로 손주들이 그 주변을 포진하고 있고 아들과 딸들이 병풍처럼 둘러서 있다. 여전히 한국인임을, 한국의 문화와 전통을 고수하려는 노력은 장구를 끼고 앉

✤ 김인숙, 〈사이에서〉, 디지털 인화, 150×118cm, 2008년.

은 손녀의 모습에서 확인된다. 오랜 세월 동안 타국에서 이들 가족이 지키려고 한 한국인으로서의 정체성은 무엇이었을까?

19세기 중반에 러시아 극동으로 이주한 조선인들은 1930년대 후반 스탈린에 의해 강제로 카자흐스탄과 우즈베키스탄으로 이주하게 되었다. 현재는 약 50만 명 정도의 한인이 구소련에 살고 있는데 상당수가 카자흐스탄과 우즈베키스탄, 나머지는 러시아에 살고 있다.

우즈베키스탄의 한인 디아스포라 작가로서 상징주의적 그림을 선보이는 신니콜라이(한국명은 신순남, 1928~2006)의 작업은 기념비적이다. 대형 콤포지

✤ 신니콜라이, 〈레퀴엠, 진혼제, 이별의 촛불, 붉은 무덤〉 부분도, 캔버스에 유채, 300×4400cm, 1990년.

션, 정련된 색감 등의 특징과 함께 큰 스케일 감각으로 수많은 군중의 모습이 단호하게 묘사되어 있다. 그의 그림은 한결같이 자신의 인생 경험, 개인적인 심리 드라마를 보여 준다(그는 일찍 부모를 여의고, 강제 추방당하고, 부인과 아들의 죽음을 겪었다). 이것이 그의 작업에 아련한 애잔함을 불어넣는다.

그의 대표작 〈레퀴엠〉은 한인들의 비극적인 삶을 묘사한다. 표현적이며 간결한 묘사로 이루어진 이 그림은 검은색, 붉은색, 흰색을 주조로 해서 극적인 울림을 반향한다. 〈레퀴엠, 진혼제, 이별의 촛불, 붉은 무덤〉은 러시아에 이주한 한인들이 겪은 비극적인 사건과 고통을 압축해서 도상화하고 있다. 어머니와 아이, 가족들이 촛불에 의지해 어디론가 가고 있다. 긴 행렬은 이주 한인들의 고통스러운 그간의 삶의 여정을 암시한다. 한인들의 삶의 비극을 묘사하는 대형 화면은 여러 쪽으로 분할되어 있고 인물들 역시 다양하게 형상화되었다.

일제 강점기 때 강제 노역을 위해 유배의 섬, 사할린으로 끌려갔던 수많은 동포들이 있다. 그러나 그들을 기억하는 사람은 거의 없을 것이다. 고국 땅을 밟기를 꿈꾸는 수많은 한인 1세대들이 이제는 점점 세상을 뜨고 있다. 박하선朴夏善(1954~)은 그곳 사할린에 남아 있는 한인들의 삶을 담아낸다. 그들은 너무 늙고 병들었으며 고국에 돌아갈 기회조차 없어 보인다. 그러나 아득해지고 가물거리는 고국의 기억을 여전히 악착스레 부여잡고 있다.

사진 속 할머니는 경상북도 청송군에서 태어난 김봉순 할머니라고 한다. 할머니는 사할린의 뷔이코에서 일하는 남편을 찾아 1944년에 건너온

뒤 줄곧 사할린에 거주하고 있다. 일본 패전 직후 사할린 조선인들의 집단 학살에서 어렵게 살아남은 할머니는 10년 전 세상을 떠난 남편의 유해를 고향 땅에 묻어 주는 것이 생의 마지막 소원이라고 한다.

늙은 할머니는 젊은 시절의 부부 사진을 들고 있다. 사진에 가필을 해서 만든 다소 희한한 사진 속에는 죽은 남편과 할머니의 젊은 시절 모습이 담겨 있다. 낯선 땅 사할린으로 이주해 고향을 등지고 반세기 넘게 살아온 자신의 기막힌 사연과 지난 삶을 회고하는 할머니의 눈이 무척이나 깊다.

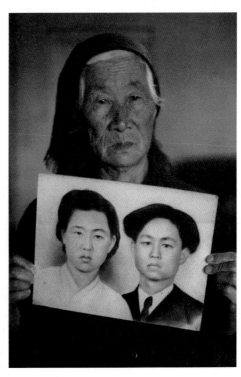

✤ 박하선, 〈**김봉순 할머니**〉,
디지털 은염 인화, 71X48cm, 2004년.

❖ 최준 , 〈한가-2〉, 캔버스에 유채, 162.2×130.3cm, 2001년.

일본과 러시아뿐만 아니라 중국, 만주로 이주하게 된 것은 당시 조선 정부의 무능과 부패, 그로 인한 생활의 곤궁함 때문이었다. 그에 따라 19세기 말부터 만주로 이주했다. 특히 1860년대 함경도의 큰 가뭄으로 만주 이주가 본격화되었는데, 1931년 만주사변으로 이듬해에 만주국을 건립한 일본은 한인 이주 정책을 적극적으로 실시하였다. 현재 중국 동북 지역에는 당시에 건너간 한인들이 여전히 이중의 정체성을 간직한 채 삶을 영위하고 있다.

이주 가족의 후손인 최준崔俊(1960~)은 자신의 가족, 일상 풍경을 담고 있다. 그는 인물을 사진으로 찍고 그림 구도를 약간 비틀어서 회화로 옮기는 작업을 한다. 노란색과 녹색, 붉은색을 주조로 일상적이고 나른한 생활의 모습을 표현하고 있다. 독특한 구도에 비현실적인 색채가 일상의 어느 한 순간을 비춘다. 강렬하게 각이 진 그림자와 기하학적 문양이 교차하는 그림은 사실적이면서도 무척이나 평면적인 색채 구성을 보여 준다. 조형적인 관심이 앞서는 그림이지만 동시에 이주 조선인으로서 가족의 정체성, 가족에 대한 사랑을 은연중에 표출하고 있는 것으로도 보인다.

불가피하게 타국으로 건너간 이들, 이산의 아픔을 지닌 이들은 어느 쪽에도 확실히 속할 수 없는 역사적 특수성을 안고 살아가고 있다. 오랜 세월 동안 이들의 삶 속에 녹아 있는 애환과 고통을 이해하고 범민족적인 차원에서 이들을 포용해야 함과 동시에, 여러 나라에 흩어져 살고 있는 한인들의 독특한 삶과 가치를 서로 알고 인정함으로써 그들과의 거리를 좁혀 가야 할 것이다.

가족, 갈림길에 서다

더없이 아름답고 서글픈
농촌 가족

1970년대는 이른바 농촌을 중심으로 대가족 제도가 급속히 붕괴된 시기다. 수많은 이농 인구가 도시 빈민으로 유입되고, 전통적인 가족제도가 본격적인 해체를 맞이했다. 전통적인 가족애와 대가족 제도의 유산은 소멸되고, 대가족은 이제 가난한 변방의 농가에서 원시적으로만, 퇴행적으로만, 박제로만 남게 되었다.

이 시기에 주명덕朱明德(1940~)은 사라지고, 잊히는 농촌 가족을 찾아 사진으로 기록하기 시작했다. 급속한 근대화 속에 망실되던 농촌과 전통의 모습이 겨우 희미하게 보존되어 있는, 창백한 그러나 더없이 아름답고 서글픈 풍경이다. 당시 《중앙일보》 편집국 사진기자로 일한 그는 1970년대 초반 《월간중앙》에 '한국의 가족사'라는 포토 에세이를 약 1년간 연재했다. 사회학자 이효재의 글과 함께한 이 작업은 사진을 통한 사회사적 탐구이자 현대적 다큐멘터리로 평가된다.

특히 〈익산〉에서 한 가족은 자신들이 살아온, 살고 있는 보금자리인 집을 배경으로 평상에 앉아 카메라를 정면으로 바라보고 있다. 대가족제가 '위태롭게' 남아 있는 당시 가난한 농촌의 현실이 침묵 속에서 고요하게 빛난다. 사라지기 직전의 가족공동체가 자신들의 모습을 마지막으로 증거하고 있는 중이다.

1980년대는 급속한 산업화와 근대화로 전통적인 가족의 해체가 본격화되었다. 몇몇 작가들은 이 같은 현실을 비판적으로 바라보면서, 전통적인 가족제도가 어떻게 붕괴되고 있는지를 보여 준다. 아울러 노동자의 가

✤ 주명덕, 〈익산〉, 젤라틴 은염 인화, 27.9×35.6cm, 1972년.

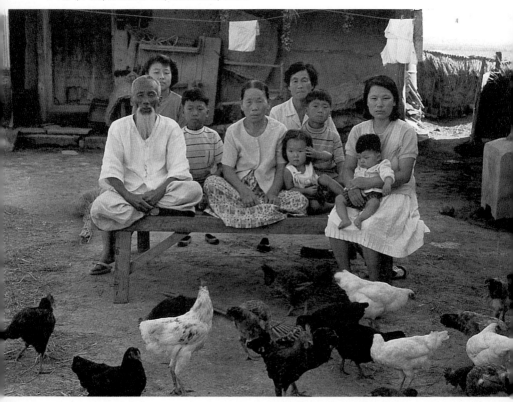

난하고 고달픈 생활, 농촌 현실 속에서 피폐화된 농촌의 가족 문제를 고발한다. 여기에는 첨예한 정치적 각성과 비판 의식이 있다.

이종구李鍾九(1954~)는 이러한 측면에서 농촌 문제, 농촌 가족을 보여 준다. 박수근이 1960년대 빈한한 근대화의 그늘, 뒷골목 풍경을 통해 현실을 압축적으로 형상화한 것처럼 이종구 역시 당대의 농촌 현실을 가감 없이 그려 낸다.

〈김씨 부부〉는 일종의 농촌 도감이다. 그의 그림 속 농부들은 자신의 고향 땅에서 여전히 농사를 짓고 살아가는 사람들이다. 그들은 작가와 친숙한 이웃이고 동향 사람들이다. 가난하고 어렵게 살면서도 여전히 농사를 짓고 그 일만을 천직으로 여기는 이들은 소를 닮아 착하고 꾸밈없게 생겼다. 한없이 피곤한 표정과 누추한 옷차림, 고된 노동으로 휜 허리와 굴절된 다리, 자글자글한 주름, 새까맣게 타들어간 피부, 마르고 쇠약한 몸에서 힘겹게 융기한 힘줄만이 햇빛을 받아 번득인다. 무뚝뚝한 표정으로 서있거나 일하다가 잠시 쉬고 있는 농부들의 못생기고 볼품없는 모습, 초라한 옷차림과 강한 파마머리, 모자와 장화, 고무신과 플라스틱 슬리퍼, 마른 땅거죽과 같은 구리 빛 피부 등이 도시에서 살아가는 사람들에게는 사뭇 적나라하게 다가올 것이다. 이 모습이 다소 우스꽝스럽다가도 한편으로는 이내 형언하기 어려운 어떤 비애감으로 밀려온다.

그들의 몸은 비루하고 슬프다. 그 남루하고 가난한 생애는 화면 속에 적막하게 얼어붙어 있다. 세월과 생애의 흔적을 의도적으로 부각시킨 이 그림은 역사의 한 부분으로서의 농부와 그의 가족의 얼굴을 대면하게 만든다.

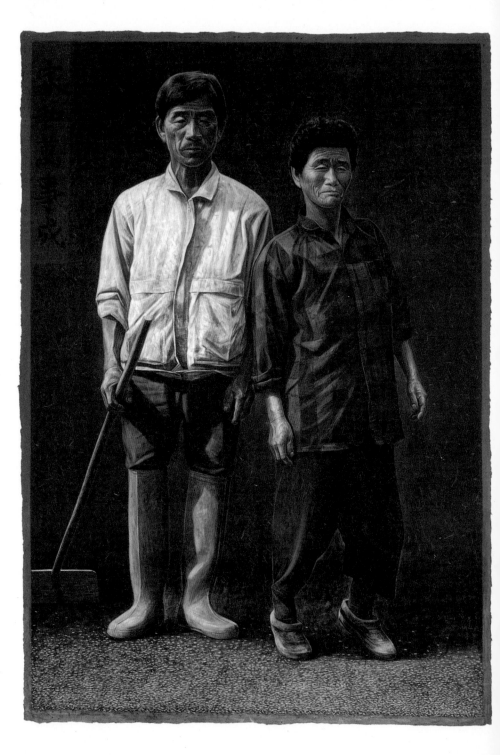

이종구는 우리 시대 농부의 전형을 담아내기 위해 농촌 사회의 실재감을 풍부하게 드러내 주는 재료로, 정부미 부대나 양곡 부대를 자신의 회화적 장으로 선택했다. 캔버스 대용으로 사용된 합성수지 양곡 부대나 종이 포장지는 재료 자체가 이미 농촌의 현실과 농민의 삶을 압축적으로 드러낸다.

이종구는 항상 강한 조명과 그로 인해 드리워진 진한 그림자를 통해 실존성을 부각시킨다. 그러므로 그의 그림은 환한 햇살이 내리쬐는 농촌의 어느 논둑길 같은 데서 느닷없이 농부들의 육체와 직접적으로 맞닥뜨리는 그런 체험을 준다. 보는 이에게 그 존재가 갑자기 던져지는 듯하다.

그는 자신의 고향인 서산 오지리 마을 사람들을 통하여 산업화로 급격히 와해되어 가는 이 시대 한국 농촌의 단면을 보여 준다. 일률적인 산업화와 도시화, 세계화로 인해 해체된 농촌의 현실을 비판적으로 바라본 그는 땅을 일구는 농민들의 정직성, 소외받는 농촌의 현실, 그리고 급속히 진행되는 농촌의 쇠락과 황폐화, 빈곤을 고발한다. 농촌이 해체되어 가는 과정을 자신의 가족과 오지리에 사는 이웃을 통해 목격하게 된 작가로서는 당연히 리얼리즘 시각에서 농촌 현실을 바라보게 된 것이다.

따라서 이종구는 자신이 말한 대로 "우리 농업의 절명을 기도하는 일련의 파상 공세 속에 적막강산으로 변해 버린 농촌 현실에 대한 우려와 분노를, 그 속에서도 농업 노동의 존엄을 지켜 나가는 농민들에 대한 간절한 연민과 연대 의식"을 섬세하게 형상화하고자 한다.

유사한 맥락에서 조문호趙文浩(1947~) 역시 농촌의 가족을 보여 준다. 그는 이 땅의 정기를 받고 살아온 우리 민족의 정체성에 대한 물음에서 두메

✤ 이종구, 〈**김씨 부부**〉, 장지에 아크릴릭, 182×126cm, 1994년.

산골 사람들을 찾아 나섰다. 강원도 정선에서 시작되는 조양강 줄기를 따라가며 화전민들이 살던 마을을 찾았고 그들을 만나 많은 이야기를 들었다. 그는 산과 강에 막혀 그냥 척박하게 살아온 주민들과 만나면서, 과연 이 시대의 진정한 주인이 누구인지를 가슴 깊이 새겼다고 한다. 그래서 우리 땅에 대한 애착과 정신으로 버티는 두메산골 사람들의 초상과 그 가족의 삶을 사진으로 담았다.

산골에 사는 사람들 중 거의 유일하게, 비교적 젊은 부부의 사진 한 장이 눈에 들어온다. 〈두메산골 사람들-강원도 정선군 정선읍 굴암리 최종대 씨(51세), 이선녀 씨(48세) 부부〉가 그것이다. 이들은 지금 식사 중이다. 작은 밥상에 밥과 김치, 고추, 장이 놓여 있다. 남자가 밥상을 받고 여자는 바닥에 놓인 양푼에 담긴 밥을 먹는다. 옆에 놓인 화로에는 주전자가 놓여 있다. 벽을 가로질러 빨랫줄을 매달고 그 위에 이런저런 물건과 비닐봉지, 옷가지를 걸어 놓았다. 이들의 삶에서 가구는 너무 사치스럽다. 모든 것은 종이 박스 안에 들어가 있거나 벽에 걸린다. 벽 위쪽에는 사진이 가득하다. 부모님 영정, 결혼사진, 그리고 (가장 크고 화려한 액자에 담긴) 학사모를 쓴 아들의 졸업 사진 등이 걸려 있다. 이 사진들이 이들 삶의 전부이고 유일한 것이며, 보상이자 위안이고 희망일 것이다.

평생을 자연에 순응하며 살아왔을 이름 없는 민중들의 삶과 역사는 무엇이며 어떻게 말해져야 할까? 땅을 경작하고 식량을 채집하며 강하고 질긴 목숨을 꿋꿋하게 이어 온 그 내력이 우리네 전통이고 역사였음을 이들의 얼굴과 몸에서 다시 확인할 수 있다. 이는 새삼 한국인의 정체성을 사유해 보는 일에 다름 아니다.

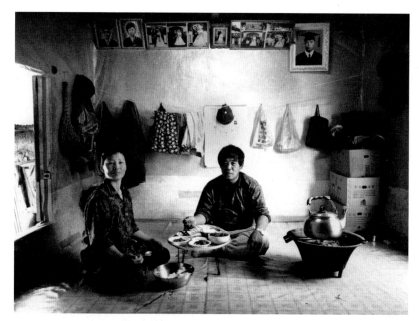

✤ 조문호, 〈두메산골 사람들-강원도 정선군 정선읍 귤암리 최종대 씨(51세) 이선녀 씨(48세) 부부〉, 잉크젯 인화,
44×60cm, 2002년.

　　신학철申鶴澈(1943~)의 〈떠나가는 사람들〉은 살기 위해 고향을 떠나야 하
는 농촌 사람들의 서글프고 비장한 생애를 보여 준다. 〈삶-일하는 사람
착한 사람〉은 농촌에 남아 일하고 있는 단란한 세 가족이 모습을 숭고하
게 보여 준다.

　　그는 우리의 역사와 정치, 경제, 사회 등 현실적인 문제에 대한 자신의
인식과 뜨거운 가슴을 드러내 보이고 싶어한다. 그래서 될 수 있으면 많은
내용과 이야기를 담는다(그런 의미에서 그의 작품은 거의 이야기 그림이다).
또한 그 내용과 이야기를 관람자가 즉발적이고 충격적으로 보기를 바라기

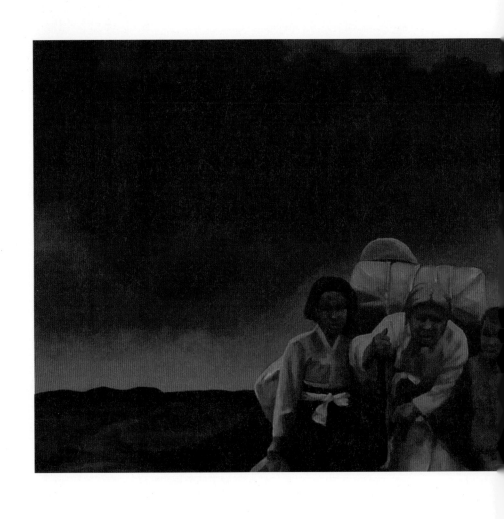

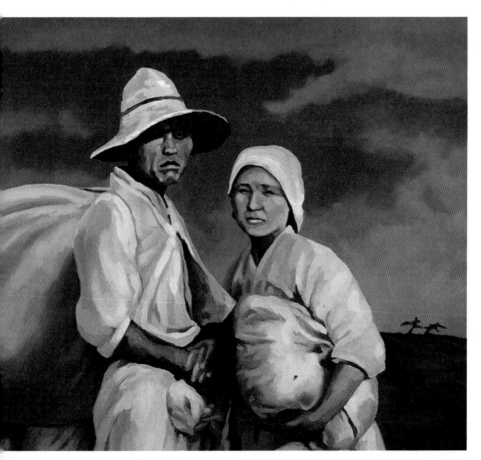

❖ 신학철, 〈**떠나가는 사람들**〉, 캔버스에 유채, 106×45.5cm, 1990년.

✤ 신학철, 〈삶-일하는 사람 착한 사람〉, 캔버스에 유채, 53×40.9cm, 1989년.

때문에 즉물성을 위주로 하면서 구성상의 방법적인 측면을 모색한다. 회화 고유의 미학적 효과와 우리 사회의 총체적 모습에 대한 형상화가 함께 고려된다.

그의 그림은 새삼 농민들이 왜 그들 삶의 토대를 버리고 도시로 이주할 수밖에 없을까를 질문한다. 왜 그토록 불안하고 두려운 표정으로 급하게 고향 땅을 등지고 있는지를 반문한다. 농촌 가족의 해체는 결국 구조적인 문제다. 결국 농촌 경제의 붕괴는 농촌의 가족을 해체시키고 그로 인해 가

족은 뿔뿔이 흩어진다. 그리고 그들이 도시로 이주하면서 빚어지는 문제는 한국 근대화가 남긴 엄청난 상처다. 그들은 고향과 가족을 떠난 고독하고 소외된 삶 속에서, 가난 속에서 늘 고향과 부모, 가족을 떠올리며 평생을 살아갈 것이다.

그림으로
달동네를 비추다

1970~1980년대 가난하고 소외받는 민중들의 가족상을 보여 준 작가로는 오윤吳潤(1946~1986)이 기념비적이다. 그의 그림은 이른바《난장이가 쏘아 올린 작은 공》의 미술적 형상화와 같다. 그는 전통 목판화 기법을 수용하여 쉽고 간결하면서도 힘 있는 내용을 담고 있는 민중 판화를 완성했다. 나무의 딱딱한 재질과, 칼질을 통해 힘차고 날카롭고 투박한 형태로 나타나는 선들을 이용하여 한과 신명과 해학과 투쟁, 정감이 어우러진 이 시대 민중적 삶의 다양한 전형을 보여 준다.

오윤은 1976년 서울 우이동에서 가까운 가오리에 화실을 마련하는데, 그곳은 손수레꾼, 미장이, 목수 등 날품팔이를 해서 먹고사는 사람들이 사는 가난한 달동네였다. 그는 그들과 형제처럼 지내며 그들을 그렸다. 그는 우리가 흔히 만날 수 있는 평범한 사람들인 노인과 아이들, 소박한 여공들과 빈민 노동자들을 새겨 갔다. 오윤은 칼질을 새기고 파고 찍는 과정에서

✤ 오윤, 〈범 놀이〉,
고무판에 채색, 28.5×35.8cm,
1984년.

생겨나는 힘과 칼 끝의 예리함에 깃든 소박함이 시대의 어려움을 안고 살아가는 민중의 생명 의식과 상통한다고 생각했다. 이로써 군더더기 없는 간결한 구도에 단단하고 응축된 인상을 주는 강인한 인물을 만들어 냈다.

〈범 놀이〉는 작가의 아들인 상묵, 상엽과 가족들이 함께한 단란한 한때를 그렸다. 가난하지만 가족과 보내는 순간이야말로 작가에게는 가장 행복한 순간이었으리라. "어흥, 어흥, 호랑이가 간다"면서 호랑이 흉내를 내는 아버지의 모습을 보여 준다.■

〈애비〉는 다가오는 위험 속에서 자식을 구할 수 없는 애비의 고통과 슬

■ 얼마 후 오윤은 자신의 깊은 병으로 살날이 얼마 남지 않음을 직감하고는 서둘러 이혼을 했고 그렇게 가족을 지웠다. 그는 자신의 병과 죽음을 가족으로부터 떼어 놓으려 했던 것이다. 그리고 나서 누이의 품에서 죽었다.

✤ 오윤, 〈애비〉, 목판, 35×36cm, 1983년.

❖ 오윤, 〈모자〉, 목판, 45×35.6cm, 1979년.

❖ 오윤, 〈바람부는 곳 II〉, 고무판 채색, 34×25cm, 1985년.

품, 자식에게 떳떳하게 물려줄 것이 없는 무기력한 아버지들의 고독이 느껴진다. 결코 '아버지'가 될 수 없었던 이 땅의 슬픈 부모들의 초상이기도 하다.

그런가 하면 〈대지〉와 〈모자〉는 초기 멕시코의 민중 사회적 리얼리즘을 반영한 그림으로, 모자상의 새로운 전기를 보여 준다. 주제는 아이를 안고 있는 어머니, 즉 모성이다. 창백한 장식성의 휴머니즘으로 마감된 인자한 어머니의 모습과 달리, 오윤의 모자상은 결연하고 비장하다. 거친 시대적 상황에서 아이를 지키고자 하는 투쟁적인 어머니의 모습이다.

가족공동체에 대한 그의 관심은 〈바람부는 곳 II〉에서 확대된다. 당시 험난한 시대 상황에서 어머니와 아이, 아버지와 아들 같은 가족 도상은 일상의 파편을 보여 주면서도 관람자의 동의를 이끌어 낼 수 있는 가장 강력한 주제였다. 작품 속에 등장하는 이름 없는 사람들이 보여 주는 일상적인 이미지는 곧 친근한 공감으로 이어져 우리가 그들에게 몰두할 수 있게 해 준다.

동일한 맥락에 김봉준金鳳駿(1954~)의 그림이 있다. 1980년대에 노동 운동과 빈농 문제가 사회적으로 이슈가 되면서 농촌을 떠난 이농 인구와 노동자들의 삶이 문제가 되었는데, 김봉준 역시 그러한 소재를 다루었다. 그는 미술 동인 '두렁'을 이끌면서 전통 미술의 새로운 수용을 비롯해 판화, 벽화, 출판 미술 등 민족 미술의 폭을 넓혀 왔다. 그는 민중 속에서 살아 움직이는 '산生 그림'을 지향했다.

〈횡단〉은 거칠고 팍팍한 삶 속에서 질기게 살아가는 가족의 생명력을 보여 준다. 그림은 강인함이 엿보이는 여인이 아이와 함께 횡단보도를 건

❖ 김봉준, 〈**횡단**〉, 캔버스에 유채,
53×65cm, 1991년.

❖ 김봉준, 〈**헌화**〉, 캔버스에 유채, 45×53cm, 1991년.

너는 모습을 형상화하고 있는데, 아마도 가장이 노동 현장에서 사고를 당했거나 혹은 파업 등으로 인한 위급한 소식을 접하고 그곳으로 달려가는 것 같다.

〈헌화〉는 늦은 밤 젊은 부부가 귀가 길에 동네 어귀에서 만나는 모습이다. 하루 종일 탁아소에서 일 나간 부모를 기다리던 아이를 아빠가 찾아오는 듯하다. 이들의 손에는 먹을거리를 담은 봉투가 들려 있어 하루하루 힘겹게 살아가고 있는 소외 계층의 전형성을 직감하게 한다. 아이는 손에 든 꽃 한 송이를 지친 일과를 끝내고 오는 엄마에게 건네주려 한다. 가난하지만 삶의 희망을 잃지 않은 한 가족의 초상이다.

〈고향 땅 부모형제〉는 농촌을 떠나 도시로 이주한 자녀들이 공장이나 막노동판에서 힘겹게 살아가는 장면과 고향에서 농사짓는 부모의 모습을 한곳에 그린 그림이다.

도시 빈민의 빈궁한 삶을 담은 채색화로는 조환趙桓(1958~)의 〈민초-쪽방〉이 대표적이다. 작은 '하코방(판자집 쪽방)'에서 가난한 가족이 보내는 저녁 풍경이 음산하게 그려져 있다. 깡마르고 심난한 표정의 가장이 늦은 식사를 하고 있고 그 옆에 부인이 앉아 있다. 그리고 한쪽에서는 작은 밥상 위에서 단발머리 딸아이가 숙제를 하고 있다. 두 아들은 자고 있고 아이들과 하루 종일 그 작은 방에서 함께했을 곰 인형도 놓여 있다. 눅눅하고 비릿한 가난의 내음이 질펀하다.

경제적으로 어려운 가족은 가족 해체에 직접적으로 노출되어 있다. 최소한의 생활이 보장되지 않는 빈민 계층의 가족 붕괴는 지금도 줄을 잇고 있다. 조환은 "어려운 현실 속에서도 자기 나름대로의 삶을 배우며 사랑

❖ 조환, 〈민초—쪽방〉, 종이에 먹과 채색, 143×126cm, 1990년.

하며 묵묵히 자신의 삶의 터를 갖고 역사 속에 주체가 되는 그들"을 열심히 그리고자 하며, 정직하게 표현하려고 한다.

조환은 수묵 담채와 선묘線描의 강한 필선에서 나오는 긴장감을 구사하면서 가난한 서민, 노동자의 삶('민초˙ 시리즈)을 주로 그려 왔다. 그것은 그 생활을 체험한 데서 자연스레 번지는 애정으로부터 연유한 것이다. 그만큼 자신이 잘 알고 있고 그리고 싶은 욕망을 일으키는 소재이자, 다름 아닌 자신의 삶이었기에 가능했던 것이리라.

흔들리는
가족

　사람이 산다는 것은 가족 안에서 산다는 것이다. 여전히 가족은 삶의 근원적인 구조이다. 그러나 오늘날 가족이라는 범주 혹은 주제는 일종의 질환으로 작용한다. 1990년대 이후 미술 작가들의 관심은 거대 담론보다는 미시 담론의 영역으로 집중된다. 따라서 가족의 문제 역시, 새로운 담론과 논쟁의 대상으로 대두되었다.

　그것은 일종의 근원에 대한 탐구이다. 전통적 규범이나 사회적 가치의 해체, 그 해체적 징후에 대한 위기의 반발로써 가족의 삶을 자기 삶의 복원으로 기대해 보려는 의식이 생겨난 것이다. 또한 1990년대 들어서 가족은 사회적 제도라고 인식되었다. 사회 제도로서의 가족은 그 성격이 기본적으로 억압적이기에 비판의 중심에 서게 되었다. 가족을 제도로 바라보면서 가족이 실체적 자연성을 상실하고 모종의 인위적 구성물로 여겨졌으며, 지금까지 전통적으로 가족의 실체로 간주되었던 것과 가족 정체성 사

이에 괴리가 생겨났다. 가족 정체성 역시 가족 구성원 각자에 의해 담보될 수밖에 없었고, 그에 따라 가족 개개인을 다각도로 바라보게 되었다.

가족의 해체를 보여 주는 대표적인 이미지는 안창홍安昌鴻(1953~)의 그림 속에 잘 드러난다. 과거의 가족 이미지가 한결같이 사랑스럽고 따뜻하고 평화로운 장면을 연출하는 것으로 상투화되었다면, 가족의 문제를 질문하지 않고 다만 관례적으로 틀에 박힌 코드와 이데올로기로서의 가족상을 그대로 답습해 갔다면, 그로부터 벗어나려는 움직임이 1980년대 초 안창홍의 작업에서 발원한다.

〈가족사진〉은 어머니의 가출과 아버지의 재혼이라는 가족사의 비극에서 유래한, 작가 내면의 강박관념을 죽음과 공포의 섬뜩한 이미지로 그려 낸 작품이다. 당시의 시대적 상황을 암시하는 이 작품은 병든 사회를 살아가는 한 가족의 초상이기도 하다. 그는 가족을 허깨비로 표현해 버렸다. 지극히 내밀하고 개인적인 이 독백은 유령처럼 추억 속을 떠다니는 가족 관계를 보여 준다. 이는 한 개인의 영혼에 드리운 상처에 대한 암시이자 더 나아가 모든 이들의 내면에 자리한, 가족에 의한 상흔을 재현한다. 또한 한 장의 사진은 결국 죽음과도 맞닿아 있다. 가족이 영원한 부동으로 자리하고 있는 이 사진은 죽은 가족의 기념비다. 그에게 가족은 더 이상 이상적인 삶의 모델이 아니다.

〈봄날은 간다 3〉은 사진을 콜라주한 것으로, 어느 가족의 가족사진을 구해 이를 갈가리 찢은 후 다시 봉합한 것이다. 찢기고 참혹하게 훼손된 가족의 초상은 오늘날 우리에게 가족이 무엇인가를 질문한다.

그의 작품은 그간 오로지 행복하고 화목한 표정으로만 재현되어 온 가

❖ 안창홍, 〈가족사진〉, 종이에 유채, 76×115cm, 1982년.

✤ 안창홍, 〈봄날은 간다 3〉, 사진 콜라주에 드로잉 잉크와 아크릴릭, 104×156cm, 2007년.

족 그림으로부터 이탈해 있다. 가족은 이렇게 상처를 안긴다. 결국 가족이
가족을 버리고, 죽음으로 몰기도 한다.

 박광선[1972~]의 〈형제〉는 가족의 앨범에서 꺼내 든 한 장의 사진을 모
티프로 한다. 자신의 가족사진, 앨범 갈피에서 건져 낸 이미지에는 가족의
단란했던 한때가 잠겨 있다. 부모님의 사진, 형과 함께 놀던 추억이 담긴
사진, 초등학교 입학식 사진 등이 있다. 그것은 과거의 시간이자 부재하는
죽음의 시간이기도 하다. 그리고 그들 중 몇몇은 지금 이 세상에 없다.

 한 장의 사진을 본다는 것은 죽음과 만나는 일이다. 그는 앨범에서 죽
은 형의 모습을 보았다. 언제였을까? 형과 함께 찍은 한 장의 사진은 이제
는 죽어서 부재한 형의 존재를 가슴 아프게 부감시킨다. 자신의 가족을 돌

❖ 박광선, 〈**형제**〉, 합판에 유채, 60×120cm, 1999년. ❖ 박광선, 〈**입학식**〉, 합판에 유채, 113×179cm, 2000년.

아본다는 것은 현재 자신의 성찰로 기운다.

박광선은 의도적으로 캔버스의 밋밋한 천, 미술사의 전통을 주렁주렁 매달고 있는 제도로서의 화면을 거부하는 것 같다. 대신 자신의 삶 주변에서 뒹굴어 다니거나 일시적인 바람막이 역할을 하는, 혹은 인테리어 재료로 쓰이는 합판에 주목했다. 가볍고 얇은 합판을 일정한 형상으로 뜯어 놓은 화면은 거칠고 날카롭고 불규칙하게 드러난 외곽선들로 인해 긴장이 감돈다. 자연스레 그 안에 깃든 형상은 실제처럼 서있는 채로 벽에 부착되

어 있는데, 합판 자체가 일종의 벽이자 육체로 존재한다.

여기서 흔들리는 외곽선은 인물 형상과 본래의 틀 사이에서 불협화음을 노정한다. 그것은 제도 및 사회와 개인 간의 충돌이나 불편한 관계를 상징한다. 가족, 형제, 결혼 등의 작품은 물론 존재에 대한 생각, 사회와의 관계에 의문을 던지는 매개이다. 자신과 사회와의 관계를 일상의 모습으로 나열하기보다는 개체에 집중함으로써 사회 속에서 개체가 위치한 의미를 되묻는 방식이다. 따라서 거친 외곽선은 개체가 사회와 접촉하는 불안정한 모습을 상징화한 것이다.

최광호崔光鎬(1956~)는 가족의 죽음을 집요하게 다룬다. 그가 찍은 기념사진은 말로 설명할 수 없는 한순간을 가감 없이 보여 준다. 그의 사진 상당수는 자신의 가족을 피사체로 다룬 것이다. 사진의 기본은 기념사진이고 그것은 일상의 사진화化다. 그는 조금은 '다른' 순간을 찍었다. 사진에 가족의 죽음을 담은 것이다. 그에게 가족은 사진으로 담아 분석해야 할 피사체가 아니다. 그것은 객관적이고 물리적인 대상도 아니다. 그에게 가족은 눈의 연장인 카메라를 통해 바라본 대상이 아닌, 몸으로 체험하는 삶과 죽음, 그리고 그것을 이어 주는 핏줄에 다름 아니다.

그는 남동생 순호, 작은 누나 혜옥, 아버지 최기철, 외할머니 안정님, 외삼촌 한승조의 죽음을 차례로 기록하였다. 가족의 죽음만큼 큰 슬픔은 없을 것이다. 그는 그 순간을 기록한다. 가족의 생사를 빠짐없이 사진으로 담았다. 최광호의 가족사진은 처참하고 가눌 수 없는 죽음의 순간을 봉인하고 있다는 점에서 이례적이다.

그는 가족과의 격렬한 감정을 공유하며 이를 사진 안에 밀어 넣는다.

✤ 최광호, 〈할머니의 삶과 죽음 8〉,
젤라틴 은염 인화, 1978년.

✤ 최광호, 〈동생의 삶과 죽음 6〉, 젤라틴 은염 인화, 1994년.

그는 그렇게 가족과 하나가 되고, 함께 살고, 죽는다. 그는 "지금, 이 순간 여기에 사는 이유를 사진으로 표현하는 것이 바로 사진으로 생활한다는 말의 의미"라고 말한다.

김수남金秀男(1947~2006)은 한 가족 구성원의 죽음을 애도하고 굿하는 장면을 사진으로 찍었다. 망자의 한을 위로하는 굿판이 벌어진 후, 가족들은 죽은 이의 사진을 가슴에 꼭 안은 채 슬프고도 망연한 표정을 짓고 있다. 어둡고 눅눅하다.

굿은 느닷없이 들이닥친 죽음으로 산 자와 죽은 자가 갑자기 이별하고 그렇게 소통이 단절된 데에 따른 정신적 공황과 상처를 가로지른다. 무당은 억울하게 죽은 자에게 산 자들의 말을 전하고 다시 죽은 자의 음성을

✤ 김수남, 〈**위도 띠배굿**〉, 디지털 은염 인화, 66×100cm, 1985년.

빌려 산 자에게 전하는 가교 역할을 한다. 사실 가족의 죽음은 너무도 슬퍼서 일상적 삶을 유지하기가 어렵다. 그러나 산 사람들은 어쨌든 목숨을 이어 가야 한다. 죽은 이로 인한 상처가 너무 깊고 아득해서 그 사실에 고착되는 것은 결국 정신병과 우울증을 남긴다. 현재의 시간으로 돌아오지 못하고 과거의 시간에 사로잡혀 있는 것이다. 그래서 굿이 등장한다. 굿은 죽은 자와 산 자를 연결하고 그 음성을 교환하면서 각자의 공간으로 돌아가도록 독려한다.

사진 속 가족들의 얼굴은 슬픔에 지쳤다. 그러나 그 슬픔을 견디면서 생을 이어 갈 것이다. 일상으로 복귀할 것이다. 가족의 탄생과 죽음은 결국 그 가족 구성원 스스로 치러 내야 한다.

고현주高賢州(1964~)는 재건축 아파트 현장을 찍었다. 그 소재 자체가 힘이 있고 무수한 의미를 고구마 줄기처럼 주렁주렁 매달고 있다. 재건축 공사가 진행 중인 아파트란 장소는 하루에도 수없이 개발이란 이름 아래 무참히 파괴되는 현장이자 자본주의 욕망의 창출을 위해 급격히 폐기되고 죽어야 하는, 그리고 다시 새롭게 태어나야 하는 현장이다.

사진에는 아파트의 거실 풍경이 한눈에 들어온다. 베란다와 창틀이 빠져나가고 바닥에는 온갖 쓰레기가 즐비하다. 한때 이곳에 살았던 이들의 몸을 보호해 주고 안온한 삶의 거처를 마련해 주었던, 소중한 기억과 아픔이 고스란히 묻어 있는 방은 이제 간편하게 잊히고 무심하게 지워져 버렸다.

곧 잔해도 없이 사라져 버릴 방은 텅 빈 듯하지만 사실 그렇지 않다. 분명 그곳에 살았던 누군가를, 그 누추하고 적나라한 삶의 흔적들을 가슴 아

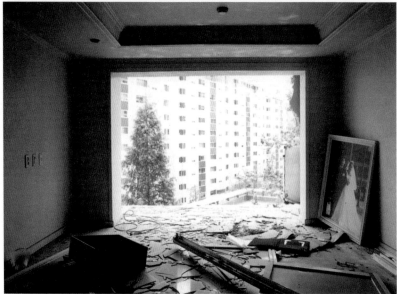

✤ 고현주, 〈동신아파트 I〉(위), 〈동신아파트 III〉(아래), 컬러 인화, 119×99cm, 2002년.

프게 드러내고 있다. 그 방에 살았던 사람들과 관계된 물건들이 어지럽게 널려 있다. 이불과 베개, 그리고 웨딩 사진 등이 급하게 이사를 갔기 때문인지, 또는 마치 지난 생을 과감하게 지워 버리고자 작정했기 때문인지 널브러져 있다. 철거를 앞둔 아파트 공간은 주검 같다. 사람이 살다 빠져나간 빈방은 참혹하고 썰렁하다. 비애마저 느껴진다.

모든 집, 방은 절대적인 개인성의 공간이자 타자에게 금기시되는 영역이다. 은밀하고 배타적이며 완강한 고립의 장소인 동시에 유일한 삶의 거처다. 우리는 늘 방을 떠나 다시 방으로 돌아온다. 방으로의 변함없는 귀환이 일상인 셈이다. 그런가 하면 그 방은 평생 수없이 많은 거처를 옮겨다니는 과정에서 일시적인 삶의 영역으로만 자리한다. 우리들은 그렇게잠시 방을 빌려 생을 살다 마감한다. 방에서 태어나 방에서 죽는 것이다.그리고 그 방은 모든 것을 기억한다.

그렇다면 한 개인에게 자신의 집, 방이란 세계의 끝이자 시작이다. 아울러 살림살이, 경제성, 취향과 감각, 습관과 기질 같은 것들은 공간에 시간과 함께 서식한다. 그것은 개인적인 차원에만 머물지 않고 문화적이며사회학적인 차원과도 결부된다.

이 모든 것들이 흥미롭게 읽히는 고현주의 사진은 결국 동시대의 일상,집/방 문화, 공간의 사회학, 근대성의 그늘 등을 기록하고 있다. 이 방을떠나 새로운 생의 보금자리를 마련한 이들은 그 공간에서 행복할까? 자신들이 버리고 간 웨딩 사진과 혼인 서약서는 어떻게 될까?

다시 만들어진 가족의 얼굴

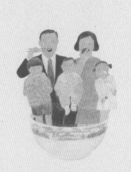

나의 근원,
가족을 질문하다

　　모든 계보에는 피비린내가 난다. 나는 무수한 핏줄의 인연으로 어지럽게 얽혀 있다. '나는 누구일까?' 그런 생각을 하다 보면 나의 근원을 찾아가게 된다. '나는 어떻게 생겨났을까?' 어린 시절 누구나 자신의 부모가 언제, 어떻게 만나 결혼을 하게 되었는지 무척 궁금해한다. 그것은 자신의 신화이자 가족의 신화이다. 모든 옛이야기는 기원을 들려준다. 그리고 우리는 늘 자신의 근원에 대해 궁금해한다.

　　권여현權汝鉉(1961~)은 가족을 통해 자신을 되묻는다. 그의 대표작 〈아름다운 시절 - 유년기〉는 어머니와 형, 자신의 유년 시절 사진을 매개로 그려졌다. 그는 늘 자아로부터 시작하는데, 사회적 맥락에서의 개체의 의미를 묻는 것이다. 이른바 일인칭 회화다. 사회 혹은 인본주의적 지평에서 자아의 의미란 무엇인가? 그는 '나'라는 개체가 세상에 내던져졌다는 기본적인 입장에서 그림을 제작한다.

✤ 권여현, ⟨**아름다운 시절–유년기**⟩, 혼합 재료, 194×382cm, 1997년.

오늘날 현대를 사는 우리들에게 공동의 신화란 부재한다. 특정한 종교, 신화를 공유하고 있지 않다. 그것은 전통 사회가 마감하면서 증발되었다. 그에 따라 각자 자신의 신화만이 존재하고 그것에 주목한다. 그래서 작가 역시 자신의 신화, 자신의 이야기를 더듬는다. 자연스레 최소 단위이면서 가장 복잡한 단위이기도 한 가족으로 나아간다.

부와 모가 만나서 가족의 단위를 형성하는 일은 우리가 알고 있는 사회나 우주의 생성 원리와 그 모양이 매우 닮아 있다. 가족 간의 정, 갈등, 화해, 성장, 생장의 과정이 마치 나의 내부에 숨어 있는 알 수 없는 자아의 모습이 움직이는 것과 비슷해 보인다. 가족은 나와 너무나 가까이에서 활동하고 있었

기 때문에 내가 미처 인식하지 못했던 살아 있는 자아의 외화된 실체인 것 같다. 나와 가족은 별개의 개체이면서 역으로 소급하면 하나의 합체일 것이다. 그러므로 진리를 찾는 일, 가치관과 윤리관과 우주관을 세우는 일은 가족의 형태에서 찾아야 할 것 같다. 가족이 만들어진 길, 가족이 걸어온 길, 가족이 분화된 길을 거슬러 가는 일은 내 속에 존재하는 나를 찾는 일과 겹쳐 있다.

작가 노트 중에서

그래서 작가는 화면 위에 자신의 신화를 서술한다. 가족의 기원으로 거슬러 올라간다. 그의 신화는 과거 언젠가 그의 주변에서 일어났던 사건들인데, 그것은 무엇보다도 사진에 담겨 있다. 사진은 그의 신화가 실재했다는 사실을 증명하는 인증의 자료가 된다. 여기서 사진이란 레디메이드는 현장감과 사건의 생생함을 유지하는 데 더없이 적합한 매체가 된다. 어머니, 형과 함께 찍은 유년의 사진을 바탕으로 그는 그 시절의 아련한 추억을 회상한다. 아버지의 부재와 어머니의 사랑을 향한 형과의 갈등(?), 그리고 가족 간의 유전적 형질은 다양한 기호와 형상, 문자 등으로 암시된다. 추상 표현주의적 기법으로 나타난 여러 흔적이 그것이다.

김을金乙(1954~) 또한 자신이 태어나고 자란 전남 고흥군 고흥읍 옥하리 265번지의 종택과 돌아가신 선조들의 묘 자리, 가족 소유의 토지들, 그리고 그들 삶의 흔적이 배인 6대에 걸친 가족사를 형상화한다.

나를 낳아 주고 길러 주고 내가 보듬는 가족, 그것은 언제나 위기이며 행복이다. 가족처럼 완고한 존속체도 없을 것이다. 가족은 인간의 역사와 궤적을 같이 한다. 가족, 그것은 가장 오래되고 최후까지 남는 거의 유일

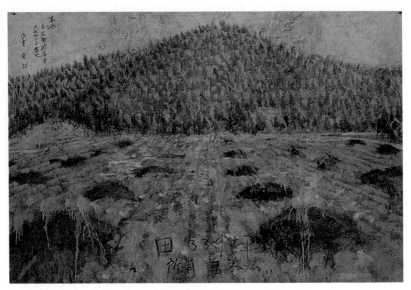

❖ 김을, 〈고흥 혈류도〉, 캔버스에 유채, 90×120cm, 1999년.

❖ 김을, 〈임야도등본〉,
등본에 수채, 30×20cm, 2002년.

한 인간 공동체다.

유년의 기억이 서려 있는, 조상들이 묻혀 있으며 피붙이들의 사연이 얽혀 있는 고향의 산천은 내 몸과 부딪치기 시작했다. 특히 성묘 길 선산에서 그랬다. '내가 왜 여기 있는가?' 라는 의문이 들지 않을 수 없었다.

<div align="right">작가 노트 중에서</div>

그가 읍사무소를 찾아가 호적등본, 제적등본, 지적도 등을 떼어 보니, 그것은 공식적이고 냉정한 행정 서류가 아니라 가족의 삶과 죽음의 기록이며, 가족의 삶이 어떤 터전에서 이루어져 왔는지를 깨닫게 해주는 지극히 사적이며 생생한 기록들이었다고 한다. 김을은 자신에 이르는 혈류가 단순히 자신만의 가족사가 아니라 모든 가족의 역사임을, 나아가 인간의 역사 그 자체임을 절실히 깨달았다.

아무리 시대가 변해도 인간이 가족을 가지고 있다는 것, 혈류 곧 가족의 역사를 통해 인간이 된다는 점은 변하지 않는다. 인간의 운명은 피와 혈류로부터 시작된다. 삶의 전반은 피와 혈류가 지배한다. 혈류를 찾는 작업을 통해 우리에게는 가족에 대한 의식과 감정이 깊이 내면화되어 있다는 것을 알게 되었다. 이것은 우리가 서구의 가치와 문명을 받아들였으나 그것을 끊임없이 회의하게 하는 원형질 같은 것이다. 혈류는 한국인의 삶과 문화의 한가운데로 면면히 흘러온 것이다.

<div align="right">작가 노트 중에서</div>

그는 자신의 가족사를 거슬러 올라가면서, 그것을 형상화하면서 새삼 삶과 죽음, 인간과 자연, 혈육 사이의 사랑과 미움으로 엮인 숱한 사연 등을 느낄 수 있었다고 한다. 덧붙여 한국인의 정신적 우주, 한국인만이 느낄 수 있는 정체성, 그런 것을 깊이 느낄 수 있었음을 고백한다.

정복수丁ㅏ洙(1955~)의 그림 역시 한 개인의 혈류도이자 보편적인 인간의 가족도를 도상화해서 흥미롭게 보여 준다. 한 얼굴은 무수한 얼굴들로 촘촘히 연결되어 있다. 그는 인간의 몸을 요모조모 분석하고 절개하고 해체하면서 오랜 시간을 보내 왔다. 그의 작업실은 인간에 대한 종합적인 보고서가 작성되는 연구실이다.

어쩌면 인간이란 서로가 서로에게 애증으로 점철된 존재들이다. 죽도록 사랑하고 그토록 미워하고 증오하고 죽이고 절단하고 서로가 서로를 서서히 갉아먹는 존재들, 서로가 서로에게 숙주가 되어 기생하는 존재들이다.

그런 의미에서 정복수의 작업은 좀 역설적이다. 저마다의 사연과 운명을 지니고 태어난 이들은 몸을 지니고 사유하고 욕망하고 배설하고 느끼고 탐닉하고 사정하고 출산하고, 그렇게 이 세상을 살다가 떠난다. 잠시 머물다 가는 인간이 지상에 뿌리고 토하고 흘리고 저지르는 무수한 일들을 정복수는 두려워하고 있는 것 같다. 그의 작품에서 인간의 눈, 손, 얼굴, 생식기, 몸뚱이는 분절되기도 하고 그것들은 저마다 부유한다. 어떠한 세상의 배경도 현실적 소도구도 거부한 채 텅 빈 화면 위에 올챙이처럼, 생물 도감이나 인체 해부도의 파편마냥 흩어져 있다. 총체성을 지닌 인간들이 아니고 불구적이고 파편적이다. 각각의 기관에 따라 욕망과 본능에

✤ 정복수, 〈무제〉, 종이에 연필, 116×175.1cm, 1981년.

떠는 이 기호화된 인간이 바로 오늘날의 인간, 바로 우리들의 초상이라고 작가는 말하는 듯하다.

그런가 하면 조동환[1935~], 조해준[1972~] 부자가 펼쳐 보이는 글그림(구술 드로잉, 코멘터리 드로잉) 연작은 한없는 촌스러움이 오히려 세련되게 느껴진다. 조동환의 육필화는 한자 문화권 세대와 한글 세대의 서술 방식이 기묘하게 뒤섞인 텍스트와 원근법이 무시된 평면화적인 이미지의 구성, 온몸으로 삶을 헤쳐 온 세대의 지도地圖적인 시계視界가 돋보인다. 근현대사를 통과해 온 평범한 인간의 사유 방식을 보여 주는 사료로도 무척 귀중하다.

조해준이 무명작가이자 전직 미술교사였던 아버지 조동환과의 대화를 시도하는 방편으로 제안한 조동환, 조해준 부자의 구술 드로잉 연작은 사적인 대화에서 출발하였다. 서로를 이해하기 위해 시작한 이 작업은 점차 주변 사람들의 대화로 확산되어 가면서 보기 드문 연대기적 협업 구술 드로잉을 발명하게 되었다. 글을 쓰고 그림을 그린 사람은 아버지 조동환이고, 다큐멘터리 드로잉의 기획과 출판을 주도한 사람은 아들 조해준이다. 2002년부터 부친과 공동 작업을 해오면서 아들 조해준은 비로소 아버지와 소통할 수 있었다고 한다. 자칫 기억의 무덤 속으로 사라질 뻔한 아버지의 기억을 끌어내려는 아들의 시도가 지금의 작업을 가능하게 한 것이다.

자신을 드러내고 표현하려는 인간의 잠재적 측면을 건드려서 비공식 문화를 역사화한 〈조씨 연대기〉는 이질적이고 상대적인 것의 경계를 해체하는 효과를 낳는다. 이 작품은 1972년생 아들 조해준이 1935년생 아버지 조동환을 자신의 프레임 안에 매개적 존재로 배치시켜 두 사람 사이의

내가 출생하여 3살까지
살던 집은 마을에서 가장 높은
곳에 있고 큰채에는 큰방.
작은방 대청. 부엌. 머슴방
(외양간 옆) 별채에 할아
버지방. 창고 (창고에는 광동기
마당에는 암소 뒤에는 대밭
잠나무는 앞·뒤.옆 총 4그루
밤나무 한 2그루 앞 터밭. 비교적
마을에서는 괜찮게 사는 편이
었는데 큰댁과 몸만 바꿔으
로 다시 고생길이었던 부모님
의 심정을 이해하고도 남음
이 있다.
※어머니께서는 아버지가 무슨
일이나 상의 없이 불쑥 해버리시는
성미가 밉다고 하시는 말씀을 자주하셨다.

바꾸기 전 우리집

나는 출생지가 정읍군 소성면
화룡리인데 아버지께서는 3형제
중동 막내셨다. 1937년 할머니
께서 "큰형님이 잘 살아야
서로 다 잘 살게 되는데 끼니 이을
형편도 못되고 집은 이영을 못
이어 지붕에 풀이 무성하니
이 노릇을 어찌 할거나" 하시
며 늘 물으하여 말씀
하시니 마음씨 유하신
아버지께서 정읍군 영원면
동천리의 큰댁으로 몸만 바꿔
이사를 하시어 그럭저럭 조라한
집으로 오셔서 3살된 저를 방에
내려 놓으니까 "이것도 우리것 아니고
저것도 우리것이 아니라 면서"
이상해 하더라는 말씀을 어머니
께서 자주 들려 주셨었다.
※ 그 날이 추운데 어머니께 2 (리)
길을 등에 업고 도착해서 보니 입이 부르텄더라고

✤ 조동환·조해준, 〈조씨 연대기〉 연작 중 일부, 종이에 연필, 35×24cm, 2008년.

대화에 무수한 인물들을 불러들이고, 그 인물들의 삶의 풍경을 전사하게 만드는 다층 액자 구조다.

나는 아버지가 제작한 작품을 다시 작품화하면서 아버지와 아들, 아버지가 살았던 시대와 내가 사는 시대 사이의 관계 맺음을 말하고자 한다.

아들 조해준

연작의 내용은 아버지의 유년 시절과 할아버지가 일본 홋카이도로 징용 간 일, 가족이 일본으로 이주해 4년 동안 산 일, 전쟁이 끝나고 귀국한 뒤 고향에 정착해 살던 어려운 시절, 1950년 한국전쟁의 기억, 이유 없이 죽어 간 사람들의 사연들, 미술교사로서 호남 고속도로 개통식 카드 섹션을 연출한 일, 그리고 새마을 운동 등 우리 윗세대의 공통된 삶의 단편 같은 것들이다.

아버지, 어머니가 걸어온 세월 속에서 경험하고 보고 들은 것은 내가 아버지와 대화하기 전에는 알 수 없는 것들이었다. 아버지의 삶에 관심을 가진다는 것은 내가 할 수 있는 우리 부모 세대와 조상들의 삶에 대한 경외라고 생각한다.

아들 조해준

그러므로 이 그림-구술-서사는 단지 한 가족사에 머물지 않고, "격변의 역사 속에서 평범한 삶을 살아간 어느 민초의 일반적인 이야기요, 격변

의 역사 속에서의 일상성에 대한 증언이며, 많은 평범한 가족들의 생애이
자 한국 근현대의 미시 사회사"에 다름 아니다.

즐거운 우리 집에
불화라니!

1980년대 중반 이후 대두된, 페미니즘 미술 운동에 힘입어 여성 작가들이 가족 혹은 가정을 질문하기 시작했다. 페미니스트들은 가족을 의문의 여지없는 이상으로 옹호하기보다는 광대한 사회 변화 프로그램의 일부로 좀 더 실제적이고 복합적인 이해를 촉구하였다. 그들은 가족에 대한 허구적 신화, 이상화된 가치, 즉 사랑과 애정적 보살핌이란 초상 뒤에 숨겨진 억압, 갈등, 폭력 등에 관심을 기울였다.

가족 문제를 비판적으로 인식한 작업은 민중미술 계열의 여성 작가들이 1980년대 중반 이후 전개한 몇몇 기획전에서 엿볼 수 있다. 학사모를 쓰고 벌거벗은 남편의 발을 씻기는 김인순金仁順(1941~)의 〈현모양처〉와 희생적 한국 어머니상을 희화한 윤석남尹錫南(1939~)의 〈손이 열 개라도〉, 그리고 이후 〈족보〉 등은 우선적으로 아내, 어머니, 나부라는 전통 여성상에 대한 비판적 제시를 통해 가부장제의 억압을 고발하고 있다. 이들은 여성

❖ 윤석남, 〈족보〉,
나무 위에 아크릴, 화선지 위에 복사,
1993년.

억압의 원인을 자본에 의한 여성 노동력 착취로 파악하고, 평등을 위해서
는 자본주의의 모순이 해결되어야 한다고 주장하며, 작품을 통해 가부장
제의 폭력과 자본주의의 타락상을 드러내고자 하였다. 그러나 그 형상화
는 전달하려는 메시지에 비해 비교적 거칠고 단조로운 편이었다.

1990년대 이후의 작업 가운데 주목받는 작가는 방정아方靖雅(1968~)다.
그녀의 〈집 나온 여자〉는 아이를 업고 집을 나온 여자가 늦은 밤 허기를
때우기 위해 어묵을 먹고 있는 장면을 보여 준다. 아마도 부부 싸움 끝에

✤ 방정아, 〈**집 나온 여자**〉, 캔버스에 아크릴릭, 72.7×60.6cm, 1996년.

혹은 남편의 폭력을 피해, 아이를 들쳐 업고 무작정 집을 나온 여자 같다. 정작 집을 나오긴 했지만 아마도 종일 끼니를 걸렀을 테고, 결국 배고픔을 이길 수 없어 길가 포장마차에서 파는 어묵을 게걸스럽게 먹고 있다. 상황은 심각하지만 먹는 데 너무 열중하는 표정과 동작에 웃음이 나온다. 우리는 이 황당한 풍경 속에서 자본주의적 가부장제에 대한 비판이라고 단순히 이야기하기에는 더 복잡하고 섬세한 그 무엇을 읽게 된다. 그것은 삶에 대한 날카로운 관찰력이며 인간에 대한 애정 같은 것이다. 단순하고 유머러스한 선, 그리고 삶의 구체성을 더욱 미시적으로 포착해 들어가면서 발생하는 총체적인 은유에서 고도로 압축화된 묘사법이 돋보인다. 작가는 그리고자 하는 대상에 애정을 가지되 일정한 거리를 유지함으로써 주관적인 감정에 함몰되지 않고 객관적인 소통력을 확보하고 있다. 그리고 촌철살인적인 유머를 담은 이야기를 아주 능청스럽게 구사한다. 가족 내에서 권력이 없는 자녀와 여성은 폭력의 희생물이 될 가능성이 가장 크다. 그래서 여성 운동은 가장 일반적이고 경시되어 온 폭력 범죄 중의 하나인 부인학대를 심각한 사회 문제로 부각시켰다. 그렇다면 남성 권력과 여성 종속의 근원은 무엇일까?

오늘날 분명 한국식 가족주의는 실패한 것처럼 보인다. 높은 이혼율, 낮은 출산율, 청소년과 노인 자살을 포함한 세계 최고 수준의 자살률, 낙태와 고아 수출, 버려진 아이들, 그리고 가족 내에 만연한 폭력 등이 그것을 반증한다. 그럼에도 그 가족주의는 여전히 지배적 윤리로 복창되고 모범으로서 강요된다.

타인은 우리를 버리지 못한다. 그것은 가족으로부터 비롯되며 가족 때

문에 일어나는 사건이다. 집을 나온 여자는 갈 곳이 없고 받아 줄 곳도 없으며, 경제적 자립이 불가능하기에 다시 남편의 폭력이 기다리는 집으로 향한다. 아비 없는 자식을 키우는 일은 한국 사회에서 너무 힘들고 어렵기 때문에 그 굴욕적인 가부장제 속으로 다시 기어 들어간다. 어묵으로 허기진 배를 채운 후에 말이다.

한애규韓愛奎(1953~)가 테라코타로 만든 작은 집 지붕에서 남자의 주먹이 솟구치고 창으로는 여자가 나가떨어지고 있다. 얼핏 봐도 부부 싸움이 한창임을 알 수 있다. 사실 가정에는 늘 불화와 상처, 아픔이 끊이지 않는다. 말다툼이 일어나고 살림이 뒹굴고 서로가 서로에게 잊히지 않는 독한 말

❖ 한애규, 〈즐거운 우리 집−불화〉, 테라코타, 48×35×32cm, 1993년.

을 퍼붓는다.

제목이 역설적이다. '즐거운 우리 집 - 불화'라니! '즐거움'과 '불화'는 함께하기 어려운 것들이다. 그러나 가정에서는 그렇게 불화와 즐거움이 교차한다. 가족이 늘 행복하고 좋을 수만은 없다. 우리는 가족끼리 상처 주고 훼손한다. 그런 면에서 가족의 일상이 전개되는 집은 슬프고 어둡다.

한애규는 살면서 그때그때 느낀 단상들을 그림일기를 쓰듯 그려 나간다. 만들어 나간다. 아울러 주부로서, 여성으로서 겪는 여러 가지 단상을 부풀리고 각색한다. 그것은 결국 자기 자신에 대한 관심이다. 그녀는 모순과 불합리와 납득할 수 없는 현실에 대해 끊임없이 질문한다. 그 지평에서

❖ 한애규, 〈즐거운 우리 집-평정〉, 테라코타, 33×29×27cm, 1993년.

우선적으로 가족이 걸려들었다.

그녀는 가정에서 일어나는 불화를 솔직하고 당당히 드러낸다. 충돌과 반목과 폭력과 고성이 오가는 가정의 풍경을 의도적으로 은폐하거나 지우지 않는다. 우리 가족의 삶은 과연 무엇인가?

가부장적 가족제도를 면밀히 관찰하고 있는 이선민李宣旼(1968~)은 가족의 일원인 여성의 지위에 대해 관심을 보인다. 그녀는 사진을 통해 한국의 가부장적 권력 구조를 드러낸다. 한국의 가정에서 여성은 남성의 위치를 확고히 해주고, 그들의 정체성을 끊임없이 확인시켜 주는 울타리 안의 타자들이다.

여성은 주체가 아니라 주체를 보좌하는 존재 혹은 주체에 예속된 존재로 살아왔다. 이선민은 사진을 통해 그녀가 처한 현실에서 '나' 혹은 '그'가 '누구' 이고 '무엇' 인지를 묘사함으로써, 여성이 겪는 다층적이고 다성적인 경험과, 여성의 삶에 존재하는 생생하고 불안한 문제들을 살피면서 담론을 생산해 낸다.

이선민의 작품에 캐스팅된 여자들은 근대화 정책과 가부장제에 의해 소외받는 존재들이면서, 동시에 어려운 현실에 굴하지 않고 굳건하게 살아가는 강인한 생명력을 보여 준다. 여성 작가들에게 "집은 행복의 공간이 아니라 일상화된 여성의 감옥"이다.

또한 이선민은 핵가족 단위의 가족 관계 속에서 살아가는 여성의 일상에 대한 섬세한 관찰을 시도한다. 오늘날 가정 내에서 주부의 삶은 결국 남편과 아이를 위한 삶이다. 소수로 구성된 핵가족 공동체를 유지하기 위해 필요한 절대 노동의 양은 정해져 있으나, 그 노동의 대부분은 주부 몫

이다. 이는 대가족 공동체가 물려준 유산이다. 남편은 여자의 집에서 그저 쉬는 사람이고 그에게 집은 오로지 휴식의 공간이다. 과연 가정은 누구를 위한 은신처일까? 여성보다 가사 노동을 훨씬 덜 하는 남성에게는 가정이 정말 은신처나 여가의 장소로 경험될 수 있을 것이다. 그러나 거의 모든 여성에게 가정은 상당량의 일을 해야 하는 장소다. 여성에게 모성과 가사 노동에 대한 책임을 강요하는 것은 여성의 임금 노동에 대한 인식을 저해하며, 이는 가족 이데올로기가 노동력의 성별 분리와 여성의 경제적 종속을 정당화하는 데 이용된 것과 동일하다. 그래서 가족 내에서 남성에 대한 여성의 의존을 관철시키며 불평등한 가정 내 노동 분업을 강화하는 것이다.

〈여자의 집 I, 현우네〉는 남편이 일할 때도 쉴 때도 일하는 여자의 삶을

✤ 이선민, 〈여자의 집 I, 현우네〉, 디지털 은염 인화, 80×80cm, 2000년.

보여 준다. 여기서 가정은 해도 해도 끝이 없는 일과 힘든 육아가 있는 현실적인 장소다. 사진에서 아이는 힘든 일을 하고 쉬려는 엄마한테 놀아 달라고 아양을 부리지만, 온종일 일에 지친 그녀는 소파에 기대어 앉아 피곤한 목덜미를 만지고 있다. 주부는 일과 휴식과 놀이를 동시에 할 줄 알아야 하는 전천후 일꾼이다. 아이를 키우는 일이 얼마나 고된 노동인가? 그녀의 티셔츠에 쓰여진 문구가 역설적으로 그것을 증거한다. 결코 '즐거움樂'이 될 수 없는 것이 가사 노동이다.

이 사진은 무엇에도 자극받지 못하고 활기 없는 인생을 사는 주부의 일상을 포착하고 있다. 오늘날 가사 노동은 인간이 수행하는 노동 가운데 가장 가치가 낮은 것으로 서열화되어 있다. 누구나 할 수 있고, 무상으로 해야 하는 노동이라는 잘못된 인식이 광범위하게 퍼져 있다. 노동 축에도 못 끼는 강도 높은 노동! 비천하고 반복적이며 소외된 채로 수행되는 것이 보통인 가사 노동의 본질은 무엇일까? 가사 노동은 임금 노동보다 덜 가시적이며 사회적 지위를 부여하는 것도 아니고 경제적 독립을 가능케 하는 것도 아니다. 가부장적 가족제도와 여성의 지위에 대한 인식이 달라졌어도, 자신을 위해 살지 못하고 가족을 위해 사는 여성, 주부의 삶은 그대로인 것이다.

〈여자의 집 Ⅱ, 이순자의 집-제사 풍경〉은 어느 가족의 제사 장면이다. 사람은 죽는다. 그러나 죽지 않는다. 자손에게로 연장되어 나간다. 내 몸은 조상의 몸이기도 하고, 이 무수한 조상과 겹쳐진 내 몸은 다시 새끼에게 전이된다. 그래서 나는 죽지만 산다. 그렇게 살아 있는 자들은 죽은 자를 따른다. 자손이 영원히 뻗어 나가는 것, 바로 그것이 불사不死다. 우리의

✤ 이선민, 〈여자의 집 II, 이순자의 집–제사 풍경〉, 디지털 은염 인화, 80×80cm, 2004년.

전통적인 제사는 바로 거기에 맺혀 있다.

그런데 그 불사와 뻗어 나감에 있어서 주체는 남자의 몸이다. 이선민은 남자들만이 가문의 일원으로 조상에게 절을 올릴 때, 그저 그 모습을 바라보는 여성들을 보여 준다. 방문 위쪽에 걸린 자손들의 백일, 돌 사진은 가문의 존속을 염원하는 상징들이다. 그 아이들이 잘 살아야 제사상이라도 받을 수 있는 것이다. 제를 올리는 방에 발을 들여놓지 못하는 여성들은 의례에서 철저히 소외되어 있다. 절하는 남자들로부터 눈을 돌려 버린 중년 여인의 싸늘한 표정과 자세는 가부장제를 지탱하는 가장 중요한 의례에 대한 여성들의 입장을 반영하는 듯하다. 작가는 "카메라의 '시각적 무의식'으로 포착한 시선들의 상호 관계를 통해 혈연으로 이루어진 가족의 유대감이 적지 않게 손상된 양상"을 보여 준다. 이선민은 제도와 규범의 변화는 우선 가족 단위에서부터 시작되어야 한다고 말한다. 집에서 주체적으로 살 수 없는데 세상에서 어떻게 주체적으로 살아갈 수 있느냐는 것이다.

이처럼 이선민의 사진은 한국의 가족관 속에 감춰지고 왜곡된 그녀들의 일상을 자연스럽게 드러내고, 거부할 수도 수용하기도 어려워 그저 침묵할 수밖에 없는 무거움과 답답함을 전달한다.

인효진印孝眞(1975~)은 일산 호수공원에 모여든 가족들이 가족 정체성 혹은 가족 간의 유대와 사랑을 공고히 하기 위해 벌이는 일종의 연극, 행동양식을 관찰했다. 사진 속 가족들이 보여 주는 낭만적 풍경은 그들이 그리워하는 유토피아로서의 가족에 대한 자발적 연출이다. 거기에는 매우 통속적인 동시대 삶의 이상과 추구, 보상의 논리가 어설프게 흩어져 있고 모

✤ 인효진, 〈메이킹 패밀리〉, 디지털 인화, 100×76cm, 2001년.

✤ 인효진, 〈둥지에서〉, 디지털 인화, 120×80cm, 2002년.

조된 이미지의 환영성이 위장되어 있다. 공원은 그런 의미에서 가짜 낙원 이미지이며, 몰려든 가족들은 그 모조된 공간 속에서 잠시 허구의 삶을 사는 것이다.

〈메이킹 패밀리〉와 〈둥지에서〉는 우리 삶의 견딜 수 없는 코미디와 아이러니를 보여 준다. 동시에 한국 사회에서의 가족에 대한 강고하고 질긴 이데올로기를 표상하고 있다. 이 척박하고 살벌한 현실 속에서 언제나 개인의 유일한 위안처이며 최초이자 최후의 근거지가 가족이라는 군건한 믿음은, 이 절대적인 자연 풍경 앞에서 기념되어야 할 것으로 다가온다. 공원에 모인 이들은 다시 한 번 가족주의를 재현하고 있는 셈이다.

우리 사회에서 가족은 철저하게 혈연주의적 배타성을 보이는 동시에 본질적으로는 계급적 차별화를 재생산하는 기제로 작동한다. '단란한 가족'이란 (남녀로 구성된) 부모가 모두 존재하고 아들딸의 비례가 맞는 특정한 유형을 뜻한다. 어머니의 사랑과 낭만적 사랑이라는 이데올로기는 현대 가족의 핵심을 정서적인 것으로 정의하고 있다. 생산 기능이 없어진 핵가족은 이제 자녀 사회화와 가족원의 정서적 생활을 주기능으로 특화되고 있으며, 이때에 부인/어머니는 '사회-정서적' 지원의 주된 부담을 지게 된다. 그리고 우리 사회 가족주의의 표면을 이루는 혈연주의는 동질적 집단끼리의 배타적 권력에 대한 애착을 보여 준다. 가족은 사회의 다양한 모순과 이데올로기에 온통 맞닿아 있지만 이것들과 결별함으로써 언제든 '가족 자체'로 재생할 수 있는 무한한 힘을 가지고 있다. 그래서 가족은 현실적으로는 사회적이지만 이상적으로는 비사회적 또는 반사회적이다.

사진 속 가족들은 오로지 자신들의 가족에게만 몰입해 있다. 타인들은

가족의 경계 밖에서 위험한 존재로 상정된다. 우리 사회의 이기적인 가족주의는 가족에의 지나친 집착과 가족으로 인한 폐해를 은닉한다.

김은진金銀眞(1968~)의 〈안녕히 주무세요, 김씨 베개 축복도〉에서 베갯모에 새겨진 그 주술적 문자들은 가족의 안녕과 복을 바라는 여성, 한 가문의 딸 또는 다른 가문의 며느리로서의 삶을 부여받은 여성의 시각을 환기시킨다. 가족에는 두 가지 근본적인 관계가 응축되어 있다. 하나는 부모와 자식 간의 관계(친자 관계)이다. 이는 가족의 재생산이 이루어지는 축이다. 또 하나는 결혼 등에 의해 이루어지는 관계, 즉 결연 관계이다. 가족이란 그것이 아무리 핵가족의 형태를 취하고 있을 때에도 결코 고립되지 않으며, 좀 더 포괄적인 다른 가족에 의해 상하좌우로 둘러싸여 있다.

"눈에 보이지 않고, 어떤 분절적인 언어로도 파악할 수 없는 경험의 영역에 관련된 것을 눈에 보이는 형태나 색채와 같이 오감에 작용하는 표현 속에 반영한 예술적인 활동"이 다양한 문화 속에서 다양한 스타일로 만들어 낸 것을 이콘icon에 대한 광의적 해석이라고 한다면, 김은진은 그 도상을 자의적으로 편집하고 환생시킨다. 제도 종교의 도구이거나 민속학 자료에 지나지 않는 이콘을 새롭게 해석하고, 이 세계의 다층적인 모습만큼이나 여러 겹의 옷을 입고 있는 것들을 다시 읽고자 하는 것이다.

사실 전통적인 이콘은 이 세계와 인간 존재의 의미, 세상의 처음을 찾는 인류의 여정을 가장 잘 보여 주는 상징이다. 그러니까 이콘의 문제는 특정 종교의 이미지와 관련된 것만이 아니라 "인간이라는 생명체가 겪어 온 경험의 전 영역에서 그림이나 기호로 표현된 것이 어디에 놓이고 어떤 작용을 하는가 라는 물음"과 관련되어 있다. 작가는 잃어버린 무한을 회

✤ 김은진, 〈안녕히 주무세요, 김씨 베개 축복도〉, 한지에 채색, 175×80cm, 2004년.

복하기 위해 그 이콘을 다시 물질과 물질적 감각으로 향하게 하는데, 이는 주술과 영성의 힘을 상실하고 망각한 현대인들을 다시 그 처음의 장으로 돌아가게 한다는 점에서 의미를 갖는다.

　김은진은 원래 이콘의 힘과 신비를, 그 승화를 지금 이곳의 현실 문맥 속에 위치시키고자 한다. 베개를 베고 잘 때에도, 그 순간까지도 복 받고 무병장수하기를 축원하고자 수많은 이콘을 촘촘히 수놓았던 옛사람들의 마음을 빌려, 작가는 자기 가족, 혈연의 안녕을 기복하는 차원에서 베갯모를 정성껏 그려 나갔다. 옛사람들이 의미를 부여한 문양 안에 가족의 이름을 구체적으로 각인했다. 작가는 물신을 적극적으로 환생시킨다. 물신은 영험한 힘이 되고 의미가 되어 일어섰다. 작가는 이미지를 통해, 그림 그리는 행위를 통해 상처 나고 균열이 생기고 갈라진 것들을 메우고 연결하고 감싸 안는다. 이미지라는 선물을 통해 상실한 영성을 회복하고자 하는 것이다.

가족,
그 가능한 변화들

 지금까지 한국 사회에서 사용해 온 가족이라는 용어는 주로 보수적, 전통적, 남성 지배적으로 개념화한 것이다. 그러나 현실적으로 그 같은 가족제도는 상당 부분 와해되고 변질되어 가는 중이다. 다문화 가족, 독신 가족이 늘어나는 한편 동성애 가족도 등장하고 있고 그 외에 다양한 형태의 가족제도가 생겨나고 있는 실정이다. 다양한 가족을 수용하여 가족이 미래 사회에 적응할 수 있도록 구조, 기능, 법적 다양성을 인정하는 틀을 마련해야 한다는 주장은 그래서 나온다. 좀 더 다양하고 자유로운 공동체를 상상하는 것이 필요하다는 지적도 있다. 둘이 함께 살고 사랑하고 섹스하고 자식을 낳는 데 있어서 왜 오로지 가족이란 제도만이 유효하고 반드시 필요하냐는 것이다. 그런데 집착과 종속의 관계에 갇힌 사랑이나 결혼, 가족 안에서만 허용되는 출산을 넘어서는 일은 과연 가능할까?

 오늘날 가족이란 과거의 정의대로 당연시되는 것이 아니라 개별적인

선택과 감정에 의해 다양하고 복잡해졌다. 당사자들이 가족 정체성을 가지고 있다면, 어떤 집단도 가족이 될 수 있거나 기존의 가족제도 없이도 사랑과 감정적 연대, 출산이 가능하다는 것이다.

탈근대에는 개인이 더 이상 가족을 위해 희생하는 것이 아니라 자신의 행복을 추구하는 개인주의적 경향이 심화된다. 우리 시대에는 가족이 무의미해진 것이 아니라 그 형태가 변하고 있다. 오늘날 근대에 형성된 핵가족은 중심을 상실하고 포스트모던한 '유연 가족permeable family'으로 대체되고 있다. 핵가족이 부부와 자녀로 이루어져 있다면, 유연 가족은 맞벌이 부부 가족, 한 부모 가족, 다세대 가족, 동성 가족, 결혼하지 않은 가족, 대리 가족 등의 형태로 구성된다. 왜 다양한 가족 형태가 등장하게 되었을까?

김옥선金玉善[1967~]은 다채로운 커플과 가족의 일상을 보여 주는 일련의 사진 작업을 통해서 우리가 생각하는 결혼과 가족이라는 개념에 어떤 편견이 존재하는지를 생각하게 한다. 사진 속 인물 중 한 사람은 카메라를 응시하고 있는데, 이는 곧 사진을 보는 관람자와의 눈 맞춤을 유도하려는 작가의 의도다. 사진 속 인물과 눈을 맞춤으로써 관람자는 그들의 이야기에 좀 더 귀를 기울이게 되고, 그 속에서 파생되는 담론은 다양한 파장으로 퍼져 나간다. 바라보는 자와 사진 속 응시 대상의 행위가 작품의 주제가 되는 것이다. 관람자의 응시가 정면을 향한 그녀/그에게 고정되고, 정면을 향하고 있는 인물은 재현된 이미지로서 상황을 서술하는 내레이터의 역할을 해낸다.

'Happy Together' 시리즈는 흔히 국경을 초월한 사랑이라는 수식어

❖ 김옥선, 〈캔디와 레이〉, 컬러 인화, 180×225cm, 2002년.

✤ 김옥선, 〈**옥선과 랠프**〉, 컬러 인화, 180×225cm, 2002년.

와 함께 국제결혼을 이상하고 야릇하게 바라보는 일반 대중의 시선을 문
제시한다. 사실 국제결혼이란 말 자체가 좀 우스꽝스럽다. '다문화 가족'
이라는 용어가 가족 구성원 간의 문화적 다양성과 평등성을 인정한다는
점에서 바람직해 보인다. 국내결혼이라고 말하지 않는 것처럼 그저 국적

이 다른 남녀가 일반적인 커플들처럼 만나고 사랑하고 결혼한 것뿐이다. 그러나 이 관점은 이곳 대한민국에서는 쉽게 받아들여지지 않는다. 순수 혈통과 민족주의에 대한 강력한 신념을 이데올로기로 삼고 있는 이곳에서 외국인 남자와 결혼해서 사는 여자를 보는 시선은 곱지 않다.

김옥선은 본인이 직접 겪은 타자의 시선과, 소외나 차별에 대한 이야기를 동일한 계층으로 전이시킨다. 외국인과 결혼해서 국내에 거주하고 있는 한국 여성들의 초상을 찍은 것이다. 사실 이 작업은 작가 자신의 결혼 생활에 대한 물음으로부터 비롯되었다(김옥선은 외국인과 결혼했다). 일종의 은유적인 자화상인 셈이다. 거대한 문화적 차이를 지닌 채 살아가는 이들의 삶은 자신의 관점에 따라 재구성된다.

국제결혼이 안고 있는 차이들은 소위 말하는 문화적인 것인가 아니면 개인적인 것인가? 나는 다른 커플들의 사례를 통해 내가 풀지 못하는 문제들을 알아보기로 했다.

작가 노트 중에서

김옥선은 제도와 편견에 맞서서 또 다른 삶을 선택한 이들이 문화와 관습의 차이, 언어와 사고의 차이를 넘어 이룬 그들만의 결혼, 가족이라는 성城 속에서 과연 행복한지를 질문한다.

사진 속에는 한국 여성과 결혼한 다양한 국적의 남자들이 등장한다. 이 커플들의 공간은 다른 문화와의 충돌에 따른 인테리어를 보여 준다. 동양풍과 서양풍이 혼재되어 있고, 그들만의 간편하고 편리한 삶의 방식이 조

율된 공간이다. 다소 불안정하고 임시적인 삶의 가변성도 드러낸다. 사진 속에 거기서 생활하는 그들이 잠시 멈춰 서 있다.

자연스레 포즈를 취한 이들은 남자들이고, 여자들은 서 있거나 앉아서 카메라를 응시한다. 남자들은 여자를 응시하거나 카메라를 피하고 있다. 그들은 주변인처럼 보인다. 낯설고 불편하고 어색한 가운데 여전히 길들여지지 못했다. 여자들은 카메라 렌즈를 응시한다. 표정 없는 얼굴로, 무덤덤하게, 즉물적인 얼굴로 위치한다. 관람자를 응시한다. 정면을 향하고 있는 여성들의 시선은 주인공으로서 자신들의 상황을 서술하는 듯하다. 그녀들은 배경으로부터 분리되어 또렷하게 다가온다.

사진들은 그저 그들의 이름만을 표명한다. '캔디와 레이', '옥선과 랠프' 같은 식이다. 남녀의 관계를 이름으로만 전달해 준다. 이들은 행복해 보이는 것도, 그렇다고 아니라고 하기도 어려운 기이한 표정을 보여 준다. 그들은 소통의 부재 속에서 살아가는 듯하다. 그런데 이 소통의 문제는 보다 근원적인 차이, 그러니까 문화적인 차이에서 온다. 작가는 그 차이를 과장해서 드러내는 전략을 취한다. 남남처럼 사는, 어쩌면 그것이 개인의 차이를 인정하고 나아가 그것을 존중하는 커플들의 정상적인 삶일 것이다. 또한 국제결혼 커플을 이질적으로 여기며 차이를 좀처럼 받아들이지 못하는 한국 사회의 통념, 배타성에 대한 무언의 항변으로도 들린다.

김옥선은 동일한 차원에서 동성애 커플, 새로운 가족 관계 역시 문제시한다. 그녀는 뉴욕에서 동성애 커플들을 찾아 나섰다. 이른바 'You and I' 시리즈다. 그녀는 그들의 사적 공간으로 들어가 그 둘을 잡아 낸다. 일종의 "물리적 밀실 공포 상황"을 드러내는 공간은 그 안에 사는 커플의 심

✤ 김옥선, 〈쓰요시와 조녀선〉, 디지털 컬러 인화, 80×80cm, 2004년.

✤ 김옥선, 〈리디아와 힐러리〉, 디지털 컬러 인화, 80×80cm, 2004년.

리적 경계를 은연중 보여 준다. 대부분 동양인과 서양인 커플이고, 동양인이 카메라를 응시하고 서양인은 외면하는 식이다. 다양한 인종적, 성적, 연령적 구성을 보여 주는 각 커플들은 기존의 통상적인 가족제도를 붕괴시키는데, 김옥선은 여기서도 이 커플, 가족을 어떻게 볼 것인지에 대한 문제의식을 드리운다.

사실 동성애자들은 성^性을 연기하는 이들이다. 그들은 주어진 생물학적 성과 성기를 부정하거나 이를 다른 회로로 만든다. 그것은 어쩌면 자연에 저항하는 것일 수도 있다. 동시에 기존 가족제도의 모순이나 한계, 그리고 자본주의가 요구하고 강제하는 이성애 중심 사회에 강력히 저항하려는 제스처다.

무엇보다도 자본주의는 이성애 중심을 통해 사회를 유지시켜 나간다. 노동자들이 가족제도에 얽매여 있어야 주어진 틀과 생산 라인에서 이탈하지 않는다. 과도한 노동 역시도 가족의 생계를 위해 참고 견뎌야 한다. 그래야 사회가 유지되고 회사와 공장이 잘 돌아간다. 자본주의가 멈추지 않으려면 이성애 중심의 가족주의가 견고해야 한다.

우리는 자본주의 사회의 가장 이상적인 사적 제도로서 가족을 절대화하고 있지만, 그것이 모든 성을 이성애적 관계, 생식적 관계로만 환원하고 그 밖에 위치한 잉여적, 예외적 성을 지배하고 착취하고 억압하는 장치이기도 하다는 사실은 간과하고 있다. 현실은 가족의 구성이 불가능한, 즉 가족이란 목적을 갖지 않는 어떤 자기 충족적인 성을 도착이나 변태로 취급한다. 동성애를 혐오하는 것도 그런 맥락이다. 따라서 동성애자들은 순수한 타자가 된 채, 동성에 대한 성적 선호를 제외하면 사회적 존재로서

그 어떤 정체성도 박탈당하고 있는 것이 사실이다.

우리 사회에서 성이란 오로지 여성과 남성이라는 서로 마주하는 이성과의 관계 속에서만 존재한다. 그것이 무엇일까를 생각해 보아야 한다. 그런 성 이외의 다른 성을 사유해서는 안 되는 것일까? 동성애자들은 그런 질문을 던져야 한다.

우리 사회는 늘 가족주의를 주창하고 권장한다. 가족과 가정의 따뜻함과 화목, 사랑이라는 주제는 반복되는 테마다. 단단하고 영속적인 가족주의는 가족이 위기를 겪을 때마다 그에 비례해서 출몰한다. 그러나 이성애 중심의 사회가 초래한 문제가 무엇인지 곰곰이 생각해 볼 필요가 있다. 혹은 성 정체성의 자유나 의지가 선택의 문제일 수 있다는 것을 생각해 보아야 할 것이다.

신혜순[1975~]은 다문화 가족 부부를 카메라로 찍는다. 오늘날 누가 농촌에 가서 농사짓는 사람과 결혼해서 살림을 꾸리려고 할까? 따라서 농촌에 남아 여전히 농사를 지으려는 남자들은 혼기를 놓치고 노총각으로 살아갈 수밖에 없다. 그래서인지 오래전부터 농촌에 가면 손쉽게 '베트남 처녀와 결혼하세요'라는 문구가 적힌 현수막을 볼 수 있다. 그 현수막이 바람에 펄럭이는 모습을 보노라면 좀 기이하다는 생각이 든다. 농촌에 사는, 농촌에 살고자 하는 젊은 가임 여성이 부재하니 이제 여자를 외국에서 데려온다. 이 여성들은 빌리거나 사오는 자궁들인 것이다.

〈강원희 에바(필리핀) 강태원〉은 필리핀 여자와 결혼해 아기를 낳아 기르는 농촌 남자가 이룬 가족의 사진이다. 아기를 안고 있는 작고 뚱뚱해 보이는 필리핀 여자 에바는 자신이 살고 있는 집을 등지고 남편과 함께 어

✤ 신혜순, 〈**강원희 에바(필리핀) 강태원**〉, 컬러 인화, 61×49cm, 2008년.

지러이 자라난 풀밭에 서있다. 에바는 낯설고 먼 이국 땅에 왜 왔을까? 문화와 가치관, 언어가 다른 이 커플은 어떤 소통의 장을 만들어 나가면서 가족을 형성할까? 낭만적이고 아름다운 자연 풍경을 대신해 억세게 자라난 잡풀 속에 세 가족이 단란하게 서있다.

　백지순白智舜(1967~)은 결혼을 선택해야만 사회적 지위가 보장되고 경제적 안정을 취할 수 있다는 전통 사회의 관성에 이끌려 '결혼을 위한 결혼'을 선택하지 않은 독신 여성들을 찍었다. 독신이란, 태어나서 자라고 결혼하고 자신의 대를 이어 줄 자손을 낳고 죽음에 이르는 삶의 여러 통과의례

✤ 백지순, 〈Analyst, Youngmi〉, 아카이벌 피그먼트 프린트, 52×78cm, 2007년.

✤ 백지순, 〈Drama writer, Kyunghee〉, 아카이벌 피그먼트 프린트, 52×78cm, 2008년.

에서 결혼 단계를 생략하고 혼자만의 삶의 무늬를 그리겠다고 결심한 이를 말한다.

백지순이 보여 주는 여자들은 한결같이 전문직에 종사하는, 혼자 사는 여자들이다. 비교적 경제적인 자립과 사회적으로 성공한 이들이다. 사실 여성의 독립은 일차적으로 경제적 독립이 우선이다. 〈Analyst, Youngmi〉 속 그녀는 비교적 성공한 듯하다. 그래서 혼자 살 수 있다. 자신의 뜻에 따라 직업을 선택하고 일함으로써 자신의 몸과 영혼을 먹여 살리는 것은 독신을 선택한 사람들에게 가장 기본적인 조건이다. 그러니까 이들에게 직업은 필수다. 생산적인 일에 종사하는 이 여자들은 당당하고 독립적이다.

그녀는 결혼이란 제도 없이 살아간다. 남자 없이도 삶이 가능하다는 것을 몸소 실천해 보인다. 가족을 형성하지 않고도 여성은 살 수 있다는 것이다. 이제 여성들에게 가족은 선택이 되었다. 필수불가결한 것이 아니다. 그러나 그러한 선택으로 인해 그녀는 곧바로 주변의 성화와 간섭, 편견에 사로잡힌 무수한 눈으로부터 시달려야 한다. 과연 그로부터 얼마나 굳건하게 자기를 지킬 수 있을까?

백지순은 독신을 선택한 여자들이 일하는 공간 내지 주거 공간을 촬영 장소로 택했다. 자연스럽게 그 공간에서 어떻게 살고 있는지를 보여 준다. 일과를 끝내고 아무도 없는 빈 집에 들어와 소파에 기대서 텔레비전을 보고 있다. 그녀의 그림자가 벽에 길게 드리워져 있다. 조금은 무료하고 다소 외로워 보인다. 분명 우리 사회에서 혼자 사는 여자들은 이성애 중심의 사회에서 아웃사이더이고 한결같이 동일한 가족제도로부터 소외되어 있다. 이 사진은 우리 시대 독신 여성들의 삶이 지닌 어떤 불안정성을 드리

우고 있다.

백지순은 비교적 안락하고 편하다고 여겨지는 가족제도나 틀에서 벗어나 '험난한 정글'에서 자신만의 둥지를 트느라 고군분투하는 그녀들의 내밀한 갈등을 들여다보고 있다. 결혼과 양육이라는 커다란 숙제로부터 비켜서 있는 대신, 안으로는 고립과 침체, 불안과 갈등을 다스려야 하며 밖으로는 사회적 편견과 얄팍한 호기심에 맞서야 하는 독신 여성들의 초상을 재현하고 있는 것이다.

사실 표준이라고 여겨지는, 모두가 동일하게 추구하며 당연하게 생각하는 삶의 틀, 생활 방식을 거부한다는 것은 어려운 일이고 많은 용기가 필요한 일이다. 우리는 여성들이 가정을 꾸리는 대신, 자신의 일을 통해서 또 다른 생의 열망과 목표, 희망을 추구해 나가는 것을 백안시해서는 안 될 것이다. 일부일처제의 결혼제도 틈새에서 어렵게 피어난 소중한 꽃이기에 그렇다. 그것은 그녀들의 선택이고 자유이다.

강석문·· 중앙대학교에서 한국화를 전공한 후, 같은 대학원에서 회화를 공부했다. 전원 풍경 속에 자리한 단란한 자신의 가족을 해학적으로 그리는 동양화 작업을 선보이고 있다. 현재 경북 영주시 풍기읍에서 과일 농사를 지으면서 부인과 함께 그림을 그리고 있다.

고현주·· 상명대학교 대학원에서 사진학을 전공한 후, 한국의 현대 도시가 파생시킨 다양한 건축물, 재건축의 현장 및 공간 구성에 관심을 가지고 이를 사진으로 재현하고 있다. 2003년 사진비평상을 수상했다.

권여현·· 서울대학교 미술대학에서 서양화를 전공하고, 같은 대학원에서 공부했다. 가족을 소재로 해서 자기의 근원에 대해 질문을 던지는 작업을 선보였다. 현재 국

민대학교 교수로 재직 중이다. 석남 미술상, 동아 미술상, 창작미협 대상 등을 수상했다.

김규진·· 서화연구회를 통해 후진 양성 및 선전 심사위원으로 활동한 서화가書畵家이자 대표적인 사진 선구자다. 1907년 천연당사진관 개설했다. 평안남도 중화군 상원면 흑우리에서 태어났고, 어린 시절에 한학과 서예 등을 익혔다. 중국에서 유학한 후 1896년 궁내부 주사로 근무했다.

김기창·· 스승 김은호의 문하에서 수학하면서 조선미술전람회(선전) 추천 작가가 되었다. 향토적 소재를 극채색으로 표현하는 특징이 있다. 이후 반추상 또는 입체파적인 그림, 완전추상, 그리고 민화를 재해석한 '바보 산수'를 선보였다. 다양한 조형

기법을 통해 동양화의 다채로운 실험을 전개한 것으로 평가받는다.

김덕기·· 경기도 여주에서 태어나 서울대학교 미술대학 동양화과를 졸업했다. 아름답고 낭만적인 풍경 속에 위치한 행복한 가족의 이상적인 모습을 동화처럼 그려 내고 있다.

김봉준·· 홍익대학교 미술대학 조소과를 졸업했다. 1980년대 대표적인 미술 동인 '두렁'의 핵심 작가로 활동했다. 전통 미술의 창조적 계승에 관심을 갖는 한편, 신명론神明論과 붓 그림을 통해 민중의 모습을 형상화해 오고 있다. 기층민중의 삶과 애환에 관심을 표명해 왔다.

김수남·· 제주에서 태어나 연세대학교를 졸업했다. 《동아일보》에서 기자로 일하며 한국의 무속 현장을 촬영해 왔다. 한국의 전통적인 굿뿐만 아니라 세계 여러 나라의 굿과 풍속을 기록했다. 한국인의 정신세계의 근원과 무속 문화를 다큐멘터리 사진으로 작업하고 있다.

김옥선·· 숙명여자대학교 문과대학 교육학과 졸업한 후, 홍익대학교 산업미술 대학원에서 사진디자인을 전공했다. 외국인과 결혼해 살고 있는 한국 여성들의 삶과 이질적인 문화 속에서 부부로서 삶을 유지하는 커플들을 기록했다. 2003년 PS1 국제 스튜디오 프로그램에 참여 작가로 선정되었고, 2007년 다음작가상을 수상했다. 제주관광대학교 사진영상디자인과에서 강의하고 있다.

김은진·· 이화여자대학교 동양화과를 졸업한 후, 뉴욕 인스티튜트 오브 테크놀로지 대학원에서 커뮤니케이션 아트를 전공했다. 채색화를 통해 여성적 시각에서 가족과 핏줄, 혈연의 관계를 강렬한 상징적 이미지로 재현하고 있다. 1993년 올해의 한국 미술가로 선정되었다.

김은호·· 인천 관교동에서 태어나 인천 사립 인홍학교 측량과 단기 과정을 졸업했다. 이후 경성 서화미술원에 입학하여 전통 회화 기법을 공부했다. 1937년 선전 초대 작가 및 국전 초대 작가 등을 역임했다. 정확하고 품위 있는 선묘線描와 진채眞彩를 통한 인물화, 화조화花鳥畵 등에서 두각을 나타냈다.

김을·· 전남 고흥에서 태어났다. 원광대학교 금속공예과 졸업한 후, 홍익대학교 산업미술 대학원에서 공부했다. 자신의 자화상과 이로부터 번져 나간 가족, 혈족의 관계를 고향 땅과 선산의 지형 아래 연결시키는 작업을 주로 하고 있다.

김인숙·· 일본 오사카에서 태어났다. 오사카 쇼인 여자대학교 패션학과와 비주얼 아트 전문학교 사진과를 졸업했다. 이산의 아픔과 정체성의 갈등을 겪고 있는 재일

교포 가정을 방문하여 그들의 삶을 기록해 오고 있다. 제6회 사진비평상 우수상을 수상했다.

김정숙‥ 한국 최초의 여성 조각가이며 철조각의 선구자다. 서울에서 태어나 이화여전 가사과, 홍익대학교 미술학부 조각과를 졸업했다. 미국의 크랜브룩 아카데미 오브 아트 대학원에서 수학했으며, 홍익대학교 교수와 국전 초대 작가를 역임했다. 여성의 본성이라고 여겨지는 모성애가 드러나는 조각상을 제작해 왔다.

김종영‥ 경남 창원에서 태어나 도쿄 미술학교 조각과를 졸업했다. 1948년부터 1980년까지 서울대학교 미술대학 교수를 역임했다. 한국 추상조각의 선구자로 알려진 그는 동양적 미의식과 서예 미학을 서구 초상조각과 접목해 냈다. 자신의 가족에 관한 드로잉 작품을 많이 남겼다.

김창희‥ 충남 당진에서 태어나 홍익대학교와 같은 대학원에서 조각을 공부했다. 서울시립대학교 환경조각과 교수를 역임했다. 고향과 어머니, 가족상 혹은 모자상을 부드럽고 풍만한 유선형의 형태 안에 담아 왔다.

김호석‥ 홍익대학교 미술대학과 같은 대학원에서 동양화를 공부했다. 현재 한국전통문화학교 교수로 재직 중이다. 그는 전통 초상화 기법을 계승하고 있으며, 정치

한 묘사, 필묵과 채색법을 통해 인물화를 선보였다. 섬세한 전통 초상화 기법으로 자기 가족의 일상을 에피소드처럼 포착하고 있다.

박광선‥ 경기도 구리에서 태어나 추계예술대학교 회화과를 졸업했다. 아버지와 형의 죽음으로 인한 가족의 비극을 빛바랜 앨범 사진 이미지를 차용해 형상화한다.

박래현‥ 평남 진남포 비석리에서 태어나 일본 도쿄 여자미술전문학교 일본화과를 졸업했다. 1943년 선전에서 총독부상을, 1956년 국전에서 대통령상을 수상했다. 동양화의 전통적 개념을 벗어나 새로운 조형 실험을 전개하여 후기에는 순수 추상 작업 및 판화와 입체 작업을 선보였다.

박수근‥ 강원도 양구에서 태어나 양구보통학교를 졸업했다. 독학으로 그림을 시작하여 1932년 선전에 입선하고, 1953년 국전에서 특선했다. 그리고 1959년 국전 추천 작가가 되었다. 일상의 풍경과 우리 이웃의 지난한 삶의 모습을 가감 없이 독특한 질감으로 구현한 그의 회화는 서양화의 토착적 수용이자 한국의 전통 미감을 되살려 내는 그림으로 평가받는다. 그는 가난한 서민들의 삶과 전후 살아남은 가족들의 모습을 각인시켜 주었다.

박하선‥ 전남 광주에서 태어나 목포해양대학교를 졸업했다. 2001년 월드 프레스

포토 일상생활 스토리 부문을 수상했다. 다큐멘터리 사진을 통해 이산의 상처와 그 잔해로 남은 가족의 초상을 기록하고 있다.

방정아·· 홍익대학교 회화과를 졸업했다. 여성주의 관점으로 소시민의 가족사, 여성의 일상과 삶을 예리하게 풍자하는 형상 회화를 선보인다. 부산 청년 미술상과 하정웅 청년 작가상을 수상했다.

백령·· 경북 의성에서 태어나 1930년 일본으로 건너갔다. 일본 무사시노 미술학교를 졸업한 후 재일본조선인미술가협회 회원으로 활동하면서 이론과 비평의 중심 역할을 했다. 조총련계 작가로서 재일 한인 미술가들의 삶과 활동을 기록했다.

백문기·· 서울대학교 미술대학 조소과를 졸업한 후 이화여자대학교 교수를 역임했다. 1940년대 이후 리얼리즘 조각을 지향하다가 1950년대 후반에는 조금씩 변형을 시도한 작업을 선보인 한국 구상조각의 원로이다. 전형적인 구상조각의 방법론 아래 인물조각을 선보였다.

백지순·· 연세대학교 식생활학과를 졸업한 후 한국 사회에서 살아가는 독신 가족의 초상, 특히 혼자 사는 여성들의 삶과 그 공간을 기록하고 있다.

변영원·· 도쿄 제국미술학교를 졸업한 후 1950년대 후반 신조형파전을 무대로 작품 활동을 하면서 이론 활동을 병행했다. 1955년에는 한국에서 바우하우스 운동을 제창하기도 했다.

신니콜라이·· 한국계 러시아인 화가로 연해주 달네고르스크에서 태어났다. 1937년 강제 이주 정책으로 중앙아시아로 이주한 뒤에는 카자흐스탄에 잠시 살았다. 1940년부터 타슈켄트에서 정착하여 반코프 예술대학을 졸업한 후 화가로 활동했다. 이산의 상처와 조선인들의 삶의 비극을 기념비적으로 재현한 작업을 해왔다.

신하순·· 충북 단양에서 태어나 서울대학교 미술대학 동양화과를 졸업하고, 독일 슈투트가르트 미술대학에서 회화를 전공했다. 현재 서울대학교 동양화과 교수로 재직 중이다. 자기 가족의 일상, 그들과의 하루 등을 일기처럼 그리고 기록한, 담백한 수묵 채색화를 선보이고 있다.

신학철·· 경북 김천에서 태어나 홍익대학교 서양화과를 졸업했다. 1980년대 이후 한국 역사, 정치 현실에 대한 메시지를 담아내는 회화 작업으로 주목받고 있다. 1991년 민족미술상 수상했고, A.G.전, 문제 작가전 등에 참여했다.

신혜선·· 서울예술대학에서 사진을 공부한 후 한림대학교에서 철학을, 홍익대학교 대학원에서 사진을 전공했다. 현재 한국 사

회에 자리한 다문화 가족을 방문하여 그들의 삶을 사진으로 기록하고 있다.

안창홍 ·· 경남 밀양에서 태어났다. 화려하고 탐미적인 소재를 통해 동시대 사회 현실의 위선과 욕망, 인간을 억압하는 권력 구조를 드러내는 일련의 형상 작업을 탁월한 손맛으로 선보이고 있다. 1989년 프랑스 카뉴 국제회화제 심사위원 특별상을 수상했다.

오순환 ·· 경성대학교 회화과를 졸업했다. 소박한 생의 즐거움과 깨끗한 안락을 구하는 사람들의 본원적이고 원초적인 욕망을 소박한 형상화로 그려 낸, 일종의 이야기 그림 작업을 하고 있다.

오윤 ·· 부산에서 태어나 서울대학교 미술대학 조소과를 졸업했다. 한국의 전통 문화를 연구하고, 이를 민족 예술로 승화하는 작업에 몰두했다. 특히 그의 목판화는 전통 판화 양식과 기법의 계승이자 1980년대 민중 판화의 정수를 보여 준다.

이광택 ·· 서울대학교 미술대학 회화과를 졸업하고, 중국 사천 미술학원에서 유화를 전공했다. 속세를 지우고 자연 속에 은거하면서 작업 활동을 하고 있는 자신과 가족의 삶을 산수화마냥 펼쳐 보이는 작업을 지속하고 있다. 강원미술상을 수상했다.

이만익 ·· 황해도 해주에서 태어나 서울대학교 미술대학을 졸업했다. 굵고 검은 외곽선과 단순한 형태, 원색의 색감으로 한국적인 미의식과 신화적 세계를 서사화하고 있다. 제5회 이중섭 미술상을 수상했다.

이선민 ·· 홍익대학교 산업미술 대학원에서 사진을 전공했다. 한국 사회의 가부장적 가족 질서 안에서 여성의 삶과 일상이 어떤 것인지를 보여 주는 다큐멘터리 사진 작업을 선보이고 있다. 강원 다큐멘터리 작가상을 수상했다.

이영일 ·· 일찍 일본에 가서 그림을 수학한 그는 식민지 시대에 자신이 보고 느끼는 대상을 화폭에 옮겨 변형하는 조형 의식을 구사했다. 그는 일본화의 영향이 두드러지는 작품을 제작했으나 일찍 붓을 꺾고 화단을 떠나 만주 지역에서 활동했다.

이왈종 ·· 경기도 화성에서 태어나 서라벌예술대학에서 동양화를 전공하고 건국대학교 교육대학원을 졸업했다. 추계예술대학 교수를 역임했다. 현재 제주도 서귀포에 머무르며, 제주에서 보내는 일상과 자연의 합일적 세계를 보여 주는 동양화 작업에 전념하고 있다. 1974년 국전 문화공보부 장관상을 수상했다.

이종구 ·· 충남 서산군 대산면 오지리에서 태어났다. 중앙대학교 예술대학 회화과와 인하대학교 교육대학원을 졸업했다. 한국의 농촌 현실과 농민의 삶을 리얼리즘 미

술로 형상화하고 있는 그는, 화가의 역할을 시대의 기록자 또는 감시자로 여기고 있다. 1994년 가나미술상 수상했고, 2005년 국립현대미술관 '올해의 작가'로 선정되었다.

이중섭·· 평남 평원에서 태어나 일본 문화학원을 졸업했다. 한국전쟁 때 월남하여 피난지를 전전하며 자신의 삶의 비극을 승화하는 작품 세계를 선보였다. 타고난 회화적 구상, 장식성과 손맛을 지닌 그림을 그렸다. 특히 상감기법에서 유래한 것 같은 독특한 미감의 은박지 그림이 뛰어나다.

이쾌대·· 경북 칠곡에서 태어나 일본 도쿄 제국미술학교에서 공부했다. 향토적인 것과 민족적인 것과의 결합, 서양과 동양의 미감을 조화시킨 작품으로 주목받았다. 그의 작품은 동양적인 선 중심의 묘사와 서양화의 색채 중심의 묘사가 상호 절충되어 있다. 한국전쟁 때 북으로 가던 중 체포되어 포로수용소에 수감되었으며, 1953년 남북 포로 교환 때 북으로 갔다.

이해문·· 서울에서 태어나 조선 전기공업학교 전수과를 졸업했다. 경성전기, 한국전력에서 근무했다. 신선회 회원을 지냈고, 한국초대사진작가협회 부이사장, 한국사진작가협회 대표위원을 역임했다. 전후 서민들의 모습과 애환을 보여 주는 풍경을 주로 촬영했다.

인효진·· 한양대학교 문화인류학과를 졸업한 후, 상명대학교 대학원에서 사진을 전공했다. 한국인의 삶의 유형과 문화에 대해 문제를 제기하는 다큐멘터리 사진 작업을 해오고 있다.

임군홍·· 서울에서 태어나 서울 주교보통학교를 졸업하고 경성양화연구소 등을 다니면서 독학으로 미술을 공부했다. 1931년 선전에서 입선했다. 특정 미술 사조나 일본 화단의 영향으로부터 벗어나 독특한 화풍을 선보였다.

임옥상·· 충남 부여에서 태어나 서울대학교와 같은 대학원에서 회화를 전공했다. 전주대학교 교수를 역임했다. 현실의 모순과 당대의 정치적 이슈를 드러내는 이미지 작업을 전개해 왔다. 십이월전, 문제 작가전, 현실과 발언 동인전 등에 참여했다.

장우성·· 경기도 여주에서 태어나 김은호 문하에서 그림을 공부했다. 시詩·서書·화畵 삼절에 능한 문인화가로서 1942년 선전에서 최고상인 창덕궁상을 수상했다. 1946년부터 1961년까지 서울대학교 교수를 역임했다. 초기에는 채색 위주의 일본화풍을 구사하다가 광복 이후에는 간결하고 담백한 전통 문인화를 추구했다.

장욱진·· 충남 연기에서 태어나 일본 도쿄 제국미술학교(현 무사시노.미술대학교)를 졸업했다. 서울대학교 미술대학 교수를 역

임하다가 1960년 그만둔 후 작품 활동에만 전념했다. 조선조 인물 산수화를 변용한 듯한 그의 자연 속 인물 그림은 수묵화처럼 구사된 유화 기법과 함께 한국의 토착적 미감을 선보였다. 한국 전통의 정서를 바탕으로 동화적인 순진무구의 미술을 추구한 그는 삶과 자연의 합일을 이루는 도교적 세계, 대자연의 철저한 고독 속에 있는 자기 자신을 즐겨 묘사했다.

정경심·· 서울대학교와 같은 대학원에서 동양화를 공부했다. 밥에 대한 관심과 아울러 인간의 삶과 사회 속에서 먹고사는 일이 무엇인지를 풍자하는 동양화 작업을 발표해 왔다.

정복수·· 경남 의령에서 태어나 홍익대학교 미술대학에서 서양화를 공부했다. 일관되게 오로지 인간의 몸과 욕망을 질문하고 드러내며, 신랄한 풍자와 그로테스크한 미감을 발산해 오고 있다.

조동환·조해준·· 조동환·조해준 부자父子는 2002년부터 공동 작업을 시작하여 조동환의 개인사를 다룬 다큐멘터리 드로잉 시리즈를 진행하고 있다. 이미지와 이야기가 있는 한 개인의 가족사를 통해 한국 현대사의 질곡을 반추하게 한다. 현재 조동환은 전주에서, 조해준은 서울과 독일에서 작품 활동 중이다.

조문호·· 강원도 오지에서 농사지으며 살아가는 이들의 삶을 기록해 한국 기층민중의 삶과 문화를 보존하는 일련의 다큐멘터리 작업을 선보였다. 동아미술제에서 사진 부문 대상을, 아시안게임 기록사진 공모전에서 대상을 수상했다. 현재 한국환경사진가회 회장, 한국사진굿당 대표이사를 맡고 있다.

조환·· 부산에서 태어나 세종대학교와 같은 대학원에서 회화를 공부했다. 미국의 아트 스튜던트 리그 오브 뉴욕에서 조소를 전공했다. 현재 성균관대학교 교수로 재직 중이다. 수묵 인물화에 뛰어난 그는 초기에는 가난하고 소외된 이들의 육체를 재현했다. 근래에는 서체를 변용하는 입체 작업 등을 통해 동양화 재료와 방법론을 확장시키는 작업을 시도하고 있다. 후소회 대상, 동아미술상, 미술대전 대상, 월전미술상 등을 수상했다.

주명덕·· 황해도 신원에서 태어나 경희대학교에서 사학을 전공했다.《중앙일보》사진기자로 활동했다. 1960년대 이후 사진의 사회적 기록성을 보여 주는 작품을 통해 한국 사회가 상실해 가는 전통적인 자취를 찾아나서는 한편, 한국 산하의 아름다움을 흑백사진의 깊은 톤으로 기록해 왔다.

채용신·· 서울 삼청동에서 태어나 무과에 급제했다. 1906년 정산 군수를 마지막으로 관직을 그만두고 이후 초상화 제작에 전념했다. 고종 어진御眞(왕의 초상을 지칭하는

용어) 제작에 참여했으며, 구한말과 일제 강점기에 활약한 최고의 초상화가다.

천경자‥ 전남 고흥에서 태어나 도쿄 여자 미술전문학교를 졸업했다. 설화적이고 우수 어린 자전적인 내용을 선명한 색채와 환상적인 분위기가 넘치는 유미주의적 경향의 화풍으로 선보였다. 홍익대학교 교수를 역임했다.

최광호‥ 강원도 강릉에서 태어나 일본 오사카 예술대학교에서 사진을 전공했고, 같은 대학원에서 다큐멘터리 사진을 전공했다. 그리고 미국 뉴욕대학교 대학원에서 순수예술을 전공했다. 그에게 일상은 모두 사진의 소재가 되고 그 자신의 몸이 또한 사진기가 된다. 그는 가족의 죽음과 삶의 모든 국면을 솔직하게 건져 올린다. 동강 사진상, 강원도 기록사진상을 수상했다.

최석운‥ 부산대학교 예술대학 미술과와 홍익대학교 대학원을 졸업했다. 일상의 허구와 위선의 삶을 풍자와 해학으로 그려내는 형상화가다. 부산청년미술상, 윤명회 미술상을 수상했다.

최준‥ 길림성 용정에서 태어났다, 옌벤 예술학교를 졸업했다. 현재 옌벤대학교 예술학원 미술학부 교수로 재직 중이다. 옌벤의 조선족 가족과 그들의 삶을 형상화하고 있다.

한묵‥ 강원도 고성에서 태어나 일본 가와바타 미술학교를 졸업했다. 1958년 한국 현대 미술의 효시 중의 하나로 이해되는 모던아트협회를 중심으로 활동했다. 홍익대학교 교수를 역임하다 1961년 프랑스로 건너간 이후 현재까지 그곳에서 작품 활동을 하고 있다. 원형의 소용돌이를 이루는, 우주적인 질서를 보여 주는 콤포지션이 강한 기하학적 추상회화를 선보인다.

한애규‥ 서울대학교와 같은 대학원에서 응용미술을 전공했다. 프랑스 앙굴렘 미술학교 졸업했다. 일상에서 느낀 단상들, 여성에 관한 생각 등을 그림일기를 그리듯, 일기를 쓰듯 흙을 빚고 굽는 도조 작업을 선보인다.

참고 문헌

• 단행본

Gowing, Lawrence, 《Painting in the Louvre》, Stewart, Tabori and Chang, 1987.

강명관, 《열녀의 탄생》, 돌베개, 2009.

강성원, 《그림으로 보는 한국 근현대미술》, 사계절, 1997.

고은, 《이중섭 평전 - 예술적인 너무나 예술적인》, 동광출판사, 1985.

국립현대미술관, 《한국 근대회화 100선》, 얼과 알, 2002.

국립현대미술관, 《근대를 묻다 - 한국 근대미술 걸작전》, 국립현대미술관, 2008.

권명아, 《가족 이야기는 어떻게 만들어지는가》, 책세상, 2002.

김기봉 외, 《가족의 빅뱅》, 서해문집, 2009.

김동화, 《화골》, 경당, 2007.

김문주, 《오윤》, 민주화운동기념사업회, 2007.

김수진, 《신여성, 근대의 과잉》, 소명출판, 2009.

김영민, 《영화인문학》, 글항아리, 2009.

김원중, 《혼인의 문화사 - 중국 고대의 성 · 결혼 · 가족이야기》, 휴머니스트, 2007.

김이순, 《한국의 근현대 미술》, 조형교육, 2007.

김정숙, 《반달처럼 살다 날개되어 날아간 예술가》, 열화당, 2001.

김진송, 《이쾌대》, 열화당, 1996.

김형국, 《그 사람 장욱진》, 김영사, 1993.

_____ , 《장욱진》, 열화당, 2004.

김홍희, 《여성과 미술》, 눈빛, 2003.

문화재청, 《한국의 초상화》, 눌와, 2007.

박영택, 《미술전시장 가는 날》, 마음산책, 2005.

박용숙, 《박수근》, 열화당, 1979.

박정자, 《마네 그림에서 찾은 13개의 퍼즐조각》, 기파랑, 2009.

배리 소올 · 매릴린 얄롬 엮음, 《페미니즘의 시각에서 본 가족》, 권오주 외 옮김, 한울아카
데미, 2009.

백지혜, 《스위트 홈의 기원》, 살림, 2005.

비교역사문화연구소 기획, 전진성 · 이재원 엮음, 《기억과 전쟁》, 휴머니스트, 2009.

서경식, 《디아스포라 기행》, 김혜신 옮김, 돌베개, 2006.

서동진, 《누가 성정치학을 두려워하랴》, 문예마당, 1996.

신하순, 《신하순 미술가족의 유럽여행》, 성문, 2008.

앙드레 뷔르기에르 외, 《가족의 역사 1》, 정철웅 옮김, 이학사, 2001.

엘리자베트 바댕테르, 《만들어진 모성》, 심성은 옮김, 동녘, 2009.

오광수, 《김기창 · 박래현: 구름 사내와 비의 고향》, 재원, 2003.

_____ , 《박수근》, 시공사, 2002.

_____ , 《이중섭 평전》, 시공사, 2000.

우에노 치즈코, 《근대가족의 성립과 종언》, 이미지문화연구소 옮김, 당대, 2009.

이경자, 《빨래터》, 문이당, 2009.

이대일, 《사랑하다, 기다리다, 나목이 되다: 박수근》, 하늘아래, 2002.

이순예, 《예술, 서구를 만들다》, 인물과사상사, 2009.

이종구, 《땅의 정신 땅의 얼굴》, 한길아트, 2004.

이진경, 《필로시네마 혹은 탈주의 철학에 대한 7편의 영화》, 새길, 1995.

이태호, 《옛 화가들은 우리 얼굴을 어떻게 그렸나》, 생각의나무, 2008.

_____ , 《풍속화 2》, 대원사, 1996.

인천가톨릭대학교 조형예술대학, 《성모 마리아》, 학연문화사, 2009.

장욱진, 《강가의 아틀리에》, 민음사, 1994.

전미경, 《근대 계몽기 가족론과 국민 생산 프로젝트》, 소명출판, 2005.

전인권, 《남자의 탄생》, 푸른숲, 2003.

전인권, 《아름다운 사람 이중섭》, 문학과지성사, 2000.

전호태, 《고구려 고분벽화 읽기》, 서울대학교출판부, 2008.

정병모, 《한국의 풍속화》, 한길아트, 2000.

정성희, 《조선의 섹슈얼리티》(개정판), 가람기획, 2009.

정영목, 《장욱진 카탈로그 레조네》, 학고재, 2001.

정중헌, 《천경자의 환상세계》, 나무와숲, 2006.

정필주, 《화가의 빛이 된 아내》, 아트북스, 2006.

제프리 윅스, 《섹슈얼리티-성의 정치》, 서동진·채규형 옮김, 현실문화연구, 1994.

조동환·조해준, 《놀라운 아버지 1937~1974》, 새만화책, 2008.

조선미, 《한국의 초상화》, 열화당, 1983.

――――, 《초상화 연구》, 문예출판사, 2007.

조영복, 《월북 예술가, 오래 잊혀진 그들》, 돌베개, 2002.

조은, 《근대가족의 변모와 여성문제》, 서울대학교출판부, 1996

조한혜정 외, 《있다.없다-다시 쓰는 가족 이야기》, 안그라픽스, 2004

천경자, 《내 슬픈 전설의 49페이지》, 랜덤하우스, 2006.

최광호, 《사진으로 생활하기》, 소동, 2008.

최석조, 《단원의 그림책》, 아트북스, 2008

최석태, 《이중섭 평전》, 돌베개, 2000.

최인진 편, 《청주 사람들의 삼호사진관 추억-김동근 사진집》, 눈빛, 1999.

최태만, 《어둠 속에서 빛나는 청춘-안창홍의 그림 세계》, 눈빛, 1997.

――――, 《한국 현대조각사 연구》, 아트북스, 2007.

프리드리히 엥겔스, 《가족, 사적소유, 국가의 기원》, 김경미 옮김, 책세상, 2007.

한국문화예술위원회, 《백문기》(한국현대예술사 구술 채록 시리즈 102), 한국문화예술위원회, 2007.

후쿠시마 마사오 외, 《가족-정책과 법》, 원화용 옮김, 한울림, 1985.

• 논문

권명아, 〈가족기계의 어제와 오늘〉, 《월간미술》, 2001.6.

남기혁, 〈한국 전후시에 나타난 '가족' 모티프 연구〉, 《한국문화》 35, 2005.6.

박영택, 〈가정을 보는 3개의 시선〉, 《사진비평》, 1999.

박영택, 〈가족, 화폭에 담기다〉, 《가족의 빅뱅》, 서해문집, 2009.

신지영, 〈어머니-사랑과 희생으로 잊혀진 그 이름〉, 《아트인컬처》, 2009.5.

이은영, 〈장 바티스트 그뢰즈의 '가족' 도상 연구〉, 이화여자대학교 석사학위 논문, 2007.

이하림, 〈장욱진의 가족 그림 연구〉, 서울대학교 석사학위 논문, 1996.

정경미, 〈길 떠나는 가족에 대한 비평의 실제〉, 수원미술관 뉴스레터, 수원아트센터, 2005(여름, vol.07).

조선미, 〈채용신의 생애와 예술-초상화를 중심으로〉, 《석지 채용신》, 국립현대미술관, 2001.

천정환, 〈가족주의를 복사하는 연애〉, 《소통과 문화》, 민음사, 2009(2호).

최봉림, 〈가족사진에 대한 사회학적 단상〉, 《포토넷》, 2005.4.

최진덕, 〈가족, 가부장적 가족, 그리고 유학〉, 《철학과 현실》, 2002(겨울).

_____ , 〈또 하나의 자화상, 가족의 얼굴〉, 《월간미술》, 1997.5.

_____ , 〈지금, 가족이란 무엇인가〉, 《포에티카》, 1997(여름 2호).

• 전시회 도록 및 화집

《가족展》, 서울시립미술관, 2001.

《강석문》, 가이아, 2004. / 인사아트센터, 2008.

《권여현》, 공평아트센터, 1998.

《김봉준》, 가나화랑, 1991.

《김옥선, 해피 투게더》, 대안공간 풀, 2002.

《김옥선, YOU & I》, 마로니에미술관, 2005.

《김은호》, 인천광역시립박물관, 2003.

《김을, 옥하리 265번지》, 프로젝트 사루비아다방, 2002.

《김정숙 조각 40년》, 호암갤러리, 1992.

《김종영 화집》, 김종영미술관, 2002.

《김종영의 가족 그림》, 김종영미술관, 2004.

《김호석》, 동산방, 2002.

《리빙룸》, 보다갤러리, 1999.

《박광선》, 대안공간 풀, 2003.

《백지순》, 아트비트갤러리, 2008.

《북한의 문화재와 문화 유적》, 서울대학교출판부, 2000.

《신하순》, 한전아트센터, 2008. / 아트사이드, 2003.

《신학철》, 한국문화예술진흥원, 2003.

《아리랑 꽃씨》, 국립현대미술관, 2009.

《안창홍 화집》, 눈빛, 1994.

《안창홍》, 갤러리사비나, 1999·2002. / 사비나미술관, 2006.

《오순환》, 맥화랑, 2007. / 갤러리보유, 2008.

《오윤 20주기 회고전》, 국립현대미술관, 2006.

《오윤》, 아트사이드, 2003.

《이광택》, 샘터갤러리, 2007.

《이선민, 도계 프로젝트》, 학고재갤러리, 2007.

《이선민》, 갤러리룩스, 2004.

《이왈종》, 갤러리현대, 2005.

《이종구》, 국립현대미술관, 2005.

《이쾌대》, 신세계미술관, 1991.

《이해문 사진집》, 포토넷, 2008.

《인효진, 천국의 섬》, 관훈갤러리, 2004.

《임옥상》, 호암갤러리, 1991. / 서울미술관, 1984.

《장욱진》, 호암미술관, 1995. / 수성아트피아, 2007.

《장욱진 나무전》, 갤러리삼성플라자, 1997.

《정경심》, 학고재, 2007. / 토포하우스, 2009.

《정복수》, 한강미술관, 1986. / 갤러리사비나, 1996·2001.

《조문호》, 두메산골사람들, 눈빛, 2004.

《조해준, 다시 1937년부터 1974년까지》, 갤러리175, 2009.

《조해준, 생각하며 삽시다》, 광주신세계, 2003.

《조환》, 금호미술관, 1991. / 가진화랑, 2001.

《주명덕 초기 사진》, 시각, 2000.

《주명덕: 섞여진 이름들》, 시각, 1998.

《주명덕》, 아트선재미술관, 2006.

《채용신》, 국립현대미술관, 2001.

《천경자》, 갤러리현대, 2006.

《최석운 그림책》, 샘터 아트북, 2009.

《한애규》, 가나아트갤러리, 1994.

• 잡지

《아트인컬처》

《월간미술》

《포토넷》

가족을 그리다
그림 속으로 들어온 가족의 얼굴들

초판 1쇄 발행 | 2009년 12월 11일
초판 5쇄 발행 | 2012년 5월 21일

지 은 이 박영택
책임편집 나희영
디 자 인 최선영

펴 낸 곳 바다출판사
발 행 인 김인호
주 소 서울시 마포구 서교동 398-1 창평빌딩 3층
전 화 322-3885(편집), 322-3575(마케팅부)
팩 스 322-3858
E-mail badabooks@gmail.com
홈 페 이 지 www.badabooks.co.kr
출판등록일 1996년 5월 8일
등록번호 제 10-1288호

ISBN 978-89-5561-515-9 03600